献给我的父母

## 致谢

我要特别感谢书中涉及的所有艺术家、策展人和批评家。二十年来，他们慷慨地与我分享了他们的知识和观念。如果没有他们，本书是不可能完成的。

本书为中国艺术研究院基本科研业务费资助项目

# 数 字 艺 术

## 数字技术与艺术观念的探索

### 原书第 3 版

[美] 克里斯蒂安妮·保罗 (Christiane Paul)　著

李 镇　彦 风　译

本书收录 337 幅图，其中有 269 幅彩图

图 1.　纳达夫·霍奇曼、列夫·曼诺维奇和杰伊·乔
《光迹网》（*Phototrails.net*），2012。Instagram（照片墙）上共享的 11758 幅照片的径向图可视化，特拉维夫，以色列，2012 年 4 月 25 日至 26 日。

机械工业出版社
CHINA MACHINE PRESS

Published by arrangement with Thames & Hudson Ltd, London

*Digital Art* © 2003, 2008 and 2015 Thames & Hudson Ltd, London

Text by Christiane Paul

This edition first published in China in 2021 by China Machine Press, Beijing

Chinese edition © 2021 China Machine Press

北京市版权局著作权合同登记　图字：01-2020-3787 号。

图书在版编目（CIP）数据

数字艺术：数字技术与艺术观念的探索：原书第3版 /
（美）克里斯蒂安妮·保罗（Christiane Paul）著；
李镇，彦风译. — 北京：机械工业出版社，2021.7（2022.3重印）
　　书名原文：Digital Art
　　ISBN 978-7-111-68263-9

　　Ⅰ.①数…　Ⅱ.①克…　②李…　③彦…　Ⅲ.①数字技术 –
应用 – 艺术 – 设计　Ⅳ.①J06-39

中国版本图书馆CIP数据核字（2021）第102957号

机械工业出版社（北京市百万庄大街22号　邮政编码100037）
策划编辑：马　晋　　责任编辑：马　晋
责任校对：孙莉萍　　责任印制：张　博
北京利丰雅高长城印刷有限公司印刷

2022年3月第1版第2次印刷
145mm × 210mm · 8.375印张 · 1插页 · 224千字
标准书号：ISBN 978-7-111-68263-9
定价：78.00元

电话服务　　　　　　　　　网络服务
客服电话：010–88361066　　机　工　官　网：www.cmpbook.com
　　　　　010–88379833　　机　工　官　博：weibo.com/cmp1952
　　　　　010–68326294　　金　书　网：www.golden-book.com
**封底无防伪标均为盗版**　　机工教育服务网：www.cmpedu.com

# 目录

图2. 邵志飞

《易读城市（阿姆斯特丹）》，

1990

# 引言

从 20 世纪 90 年代到 21 世纪初，数字媒介经历了前所未有的技术发展，从"数字革命"进入社交媒体时代。尽管许多数字技术的基础在六十年前就已经被奠定，但是在 20 世纪的最后十年中，这些技术变得似乎无处不在：硬件和软件变得更加精致和便宜，20 世纪 90 年代中期万维网（World Wide Web）的出现增加了"全球连接"的层次。艺术家总是最早对自己时代的文化和技术进行反思的人，在数字革命被正式宣告来临之前的几十年里，他们一直在进行数字媒介的实验。最初，他们的劳动成果主要在与技术或电子媒体相关的正式会议、艺术节和专题会议上被展出并被视为这些活动的边缘，最好的情况也只是主流艺术世界的边缘。不过到 20 世纪末，"数字艺术"已经成为一个专业术语，世界各地的博物馆和画廊已经开始收藏并组织数字艺术作品的大型展览。

技术艺术的术语一直在不断变化，现在我们熟悉的数字艺术自第一次出现起就经历了几个名字的变化：它曾被称为"计算机艺术"，然后是多媒体艺术和赛博艺术（自 20 世纪 60 年代至 90 年代），现在数字艺术与"新媒体艺术"经常被交替使用，新媒体艺术在 20 世纪末主要指的是电影和录像以及声音艺术和其他混合形式。这里选择的限定词——"新"——指的是这个术语转瞬即逝的本性。不过这种新奇的说法也引出了一个问题，即数字媒介到底"新"在哪里？数字艺术中探索的一些概念可以追溯到将近一个世纪前，许多其他概念也早已在各种"传统"艺术中被讨论过。事实上，数字技术之新在于它现在已经达到这样一个足以为艺术的创作和体验提供全新可能性的发展阶段。本书将概述这些可能性。

"数字艺术"一词本身已经成为一个无法描述其统一美学的涉及艺术作品与艺术实践广泛领域的综合体。本书将考察数字艺术的多种形式，其美学语言的基本特征及

其技术和艺术史的演化。这里需要做一个虽然基础但是重要的区分：使用数字技术作为一种工具来创作更加传统的艺术作品——比如摄影、印刷或雕塑——的艺术和通过数字技术创作、存储和发布并以其特性为自身媒介的数字原生的、可计算的艺术。后者通常被认为是"新媒体艺术"。这两大类数字艺术在其表现形式和美学上都有明显的差别，这些差别只是对一个本性极其混合的领域的初步区分。在为接近和理解一种艺术形式而进行预设的过程中，定义和分类可能是危险的，特别是当其仍在持续发展时，就像数字艺术的情况一样。许多艺术家、策展人和理论家已经宣告了后媒体和后互联网时代的到来，这个时代中作品的艺术表现受到数字技术的深刻影响和塑造，但最终形式却跨越了媒体之间的界限。虽然本书试图尽可能地涵盖数字艺术的各种表现形式，但是它仍然仅仅提供了已经被创作出来的各种各样的数字作品中的一小部分。以下概述的数字艺术的许多形式和主题自然成为本书的主体。

## 技术和艺术的简史

由于显而易见的原因，数字艺术的历史受到科技史和艺术史的双重影响和塑造。数字艺术的技术史与军工综合体、研究中心、消费文化及其相关技术（在本书讨论的许多艺术作品中，这一事实显得非常重要）有着千丝万缕的联系。从根本上说，计算机是在学术和研究环境中"诞生"的，至今研究中心仍在某些数字艺术形式的生产中扮演着重要角色。

1945 年，《大西洋月刊》（*Atlantic Monthly*）发表了一篇陆军科学家万尼瓦尔·布什（Vannevar Bush）撰写的对计算机史产生深远影响的文章《诚如所思》（*As We May Think*），这篇文章描述了一种名为 Memex⊖的设备，它是一种带有半透明屏幕的桌子，用户可以浏览文件并在归档文件中创建自己的路径。布什设想 Memex 的内容——书籍、期刊、图像——可以以缩微胶卷的形式被用户购买，用户可以随时添加内容，甚至直接输入数据。Memex 没有被建造出来，但它可以被视为材料电子链接的概念原

---

⊖ Memex 被认为是 memory 和 extender 的组合，即记忆延伸，也被认为是 memory 和 index 的组合，即记忆索引，它其实是一种假想原型超文本系统。——译者注

型以及最终作为大型全球可访问链接数据库的互联网的概念原型。它根本上是一个模拟设备，但在 1946 年，宾夕法尼亚大学（University of Pennsylvania）推出了世界上第一台数字计算机，被称为 ENIAC（Electronic Numerical Integrator and Computer，电子数值积分计算机），ENIAC 的体积占据了整个房间；1951 年，首台商用数字计算机 UNIVAC 获得专利，UNIVAC 能够处理数值和文本数据。20 世纪 40 年代也标志着"控制论"（cybernetics 来自希腊词 kybernetes，意思是"管理者"或"舵手"）科学的开端。美国数学家诺伯特·维纳（Norbert Wiener，1894—1964）创造了这个词，用来对不同的通信和控制系统进行比较研究，比如计算机和人脑。维纳的理论为理解所谓的人机共生奠定了基础，这个概念后来曾被许多数字艺术家探索。

20 世纪 60 年代是数字技术史上特别重要的十年——这一时期，许多今天的技术及其艺术探索的基础工作得以奠定。万尼瓦尔·布什的基本观念在美国人泰德·尼尔森（Theodor Nelson）那里被进一步发展，后者于 1961 年为一个写读空间创造了"超文本"（hypertext）和"超媒体"（hypermedia）两个词，在该空间中文本、图像和声音可以实现电子互联并通过链接形成一个网络化的"文献宇宙"（docuverse）。尼尔森的超链接环境是分支的和非

图 3. **UNIVAC**

日期不详。UNIVAC（Universal Automatic Computer，通用自动计算机）曾被用来成功预测艾森豪威尔（Dwight D. Eisenhower）将赢得 1952 年的美国总统大选。

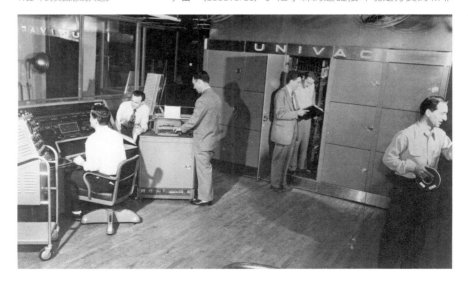

线性的，允许读/写者在信息中选择自己的路径。他的概念显然预见了互联网上发生的文件和信息的传输，互联网大约与此同时起源（实际上，作为链接网页的全球网络的万维网是在 20 世纪 90 年代发展起来的）。在更早一些的 1957 年，苏联于冷战高潮之际进行的人造卫星发射促使美国在国防部成立了高级研究计划局（Advanced Research Project Agency，ARPA），目的是保持技术的领先地位。1964 年，最重要的冷战智库兰德公司（RAND）为 ARPA 提供了一项建议，构思将互联网变成一个没有中央集权的通信网络，使之免受核攻击。到 1969 年，这个初级网络——以五角大楼中的赞助者为名的"阿帕网"（ARPANET）——由四台当时的"超级计算机"组成，它们分别来自加州大学洛杉矶分校（University of California at Los Angeles）、加州大学圣巴巴拉分校（University of California at Santa Barbara）、斯坦福研究院（Stanford Research Institute）和犹他大学（University of Utah）。

20 世纪 60 年代末，计算机技术与文化中还诞生了另一个重要概念：信息空间和"界面"。1968 年末，来自斯坦福研究院的道格拉斯·恩格尔巴特（Douglas Engelbart）介绍了位映射、视窗和通过鼠标直接操控的观念。他的位映射的概念是开创性的，因为这个概念建立了计算机处理器中的漂浮电子和计算机屏幕图像之间的联系。计算机处理电子脉冲以"开"或"关"的状态表现，通常被称为二进制的"1"和"0"。在位映射中，计算机屏幕的每个像素都被分配给计算机内存的小单位，被称为位，这些位也可以表现为"开"或"关"并被描述为"1"或"0"。因此计算机屏幕可以被想象成一个像素网格，这些像素或开或关，或亮或暗，由此创建一个二维空间。恩格尔巴特发明的鼠标使通过指向或拖动直接操控这个空间以及使用户的手延伸进入数据空间成为可能。恩格尔巴特和他同事伊凡·苏泽兰（Ivan Sutherland）的基本概念在 20 世纪 70 年代由艾伦·凯（Alan Kay）和加州帕洛阿尔托的施乐帕克研究中心（Xerox PARC）的研究团队进一步发展，最终创造了图形用户界面（Graphic User Interface，GUI）和屏幕上有分层"视窗"的"桌面"隐喻。这个桌面隐喻最终被苹果公司的麦金托什计算机（Macintosh）普及开来。1983 年，麦金托什计算机的创造者将其推向市场，并称其为"为我们这些人定制的计算机"。

数字艺术当然不是在艺术史的真空中发展起来的，不过它与之前的艺术运动关系密切，比如达达主义、激浪派和观念艺术。对数字艺术而言，这些运动的重要性在于它们对形式指令的强调，以及对观念、事件和观众参与的关注，而不在于对统一实物的强调和关注。达达主义者的诗歌通过词句的随机变化使诗歌的结构美学化，他们使用形式指令创造出一种来自随机和控制相互作用的技巧。这种通过规则推进艺术创作过程的观念与构成所有软件和每台计算机运行基础的算法之间有一种明确的联系：二者都是一种在有限步骤中完成一个"结果"的形式指令程序。与达达主义者的诗歌一样，作为观念元素的指令是任何形式计算机艺术的基础。艺术中交互和"虚拟"的概念也很早就被艺术家探索过，比如马塞尔·杜尚（Marcel Duchamp）和拉兹洛·莫霍利 - 纳吉（László Moholy-Nagy）就探索过物体与其光学效果之间的关系。1920 年，杜尚与曼·雷（Man Ray）一起创作了《旋转玻璃片》[Rotary Glass Plate，又名《精密光学》（Precision

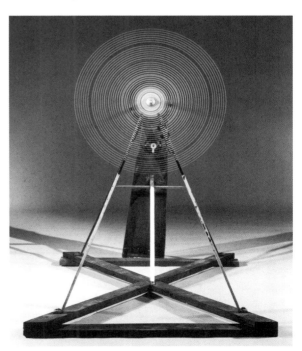

图 4. 马塞尔·杜尚
《旋转玻璃片》[ 又名《精密光学》（在运转中）]，1920。杜尚的旋转装置是交互艺术的一个早期范例。它要求观众启动机器并站在距离作品一米处观看。

Optics）]，这件装置就是一个光学机器，在展出时邀请用户启动装置并站在一定距离处以获得最佳观看效果，而莫霍利-纳吉的动态光雕塑及其虚拟体观念的影响——"通过运动物体呈现轮廓或轨迹"——则体现在大量数字装置中。特别是杜尚的作品对数字艺术领域产生了极其重要的影响：他许多作品中体现的从物体到观念的转变作为一种过程结构可以被视为"虚拟物体"的前身，他的现成品与在许多数字艺术作品中扮演重要角色的"发现的"（复制的）图像的挪用和操控关系密切。杜尚给《蒙娜丽莎》的复制品画上了小胡子和山羊胡，他将自己这件作品《L.H.O.O.Q》（1919）描述为"一个现成品的组合与破旧立新的达达主义"。达达主义者的诗歌组合的过程和严格基于规则的过程也重新出现在乌力波 [OULIPO，潜在文学工场（Ouvroir de LittératurePotentielle）] 的作品中。乌力波是雷蒙·格诺（Raymond Queneau）和弗朗索瓦·勒利奥内（François Le Lionnais）在 1960 年创立的法国文学与艺术协会，他们认为所有的创作灵感都应该经过计算并成为一种智力游戏，他们的组合实验观念与后来许多计算机生成环境中媒体元素的重新配置类似。

20 世纪 60 年代由艺术家、音乐家和表演者组成的国际激浪派小组的事件和偶发事件也常常以精确指令的执行为基础。他们融合观众参与的做法和以事件为情境最小单位的做法，在许多方面预见了一些计算机艺术作品的交互性和基于事件的本性。"发现的"元素和与随机有关的指令这些观念也构成了美国先锋作曲家约翰·凯奇（John Cage）音乐作曲的基础，他在 20 世纪五六十年代的工作最与数字艺术史有关，这些工作在许多方面预见了大量交互艺术的实验。凯奇将音乐的结构描述为"其连续部分的可分性"并经常以发现的、已有的声音填充自己作品预设结构的各个部分。凯奇崇拜杜尚一点儿都不奇怪，前者曾在好几件作品中向后者致敬。

达达、乌力波以及杜尚和凯奇作品中出现的"受控随机"元素指向了数字媒介中最基本的原则和最常见的范式之一：以随机存取的观念为基础，处理和集合信息。美

图 5. **拉兹洛·莫霍利-纳吉**
《动态雕塑运动》（*Kinetic sculpture moving*），约 1933

图 6. 白南准

《随机存取》，1963

国数字艺术家格雷厄姆·温布伦（Grahame Weinbren）曾说"数字革命是一场随机存取的革命"——一次基于即时访问媒体元素可能性的革命，这些媒体元素似乎可以无限重组。韩国艺术家白南准（Nam June Paik）在其1963年的装置《随机存取》（*Random Access*）中就已经预见过这一观念，他把录音带的五十多根磁条粘在一面墙上并邀请用户通过回放磁头"演奏"片段，这些回放磁头是艺术家从盘式录音机中取出并连接到一对扬声器上的。

早在20世纪60年代，计算机就被用于艺术创作。新泽西州贝尔实验室（Bell Laboratories）的研究员迈克尔·A. 诺尔（Michael A. Noll）创作了最早的一批计算机生成图像——其中包括《高斯二次型》（*Gaussian Quadratic*，1963）——这些图像于1965年作为展览"计算机生成图画"（Computer-Generated Pictures）的一部分在纽约的霍华德·怀斯画廊（Howard Wise Gallery）展出。贝拉·朱尔兹(Bela Julesz)的作品也在展览中展出，而德国人乔治·尼斯（Georg Nees）和弗里德·纳克（Frieder Nake）则是此类媒介的其他早期实践者。虽然他们的作品很像抽象绘画，似乎是传统媒体常见美学表现形式的复制，但是他们在设计驱动"数字绘画"过程的基本数学函数时捕捉到了数字媒介的根本美学。约翰·惠特尼（John Whitney）、查尔斯·苏黎（Charles Csuri）和维拉·莫尔纳（Vera Molnar）在20世纪60年代的作品因通过数学函数实现计算机生成视觉转换的研究而至今仍有影响力。被广泛认为是"计算机图形学之父"的惠特尼（1917—1996）曾使用旧式模拟军事计算设备创作了他的短片电影《目录》（*Catalog*，1961）[8]，一个他持续工作多年所得结果的目录。惠特尼后来的电影《排列》（*Permutations*，1967）和《阿拉伯花纹》（*Arabesque*，1975）奠定了他计算机电影制作先驱的声誉。惠特尼还与他的画家兄弟詹姆斯（James Whitney，1922—1982）合作了几部实验电影。苏黎的电影《蜂鸟》（*Hummingbird*，1967）[7]是计算机生成"动画"的里程碑，1964年他开始用IBM 7094计算机创作自己的第一幅数字图像。IBM 7094的输出系统由4英寸×7英寸（1英

图 7. 查尔斯·苏黎

《蜂鸟》，1967。《22 只鸟围成一个圈》(22 Birds in a Circle)，这一组镜头也被制作成绘图纸印刷和有机玻璃丝网印刷作品。

图 8. (对页，上)

**约翰·惠特尼**

《目录》，1961。惠特尼的计算机是一个十二英尺 (1 英尺 =0.3048 米) 高的设备，只能处理预先存在的信息。图像必须已经被绘制好、拍摄好并粘贴在一起，然后计算机才能执行操作。最后得到了一个七分钟时长的计算机图形效果的合集。

图 9. (对页，下)

**詹姆斯·惠特尼**

《曼陀罗图案》(Yantra) ⊖，1957。受心理学家卡尔·荣格 (Carl Jung) 关于炼金术写作的影响，名字来自一个创世神话的《曼陀罗图案》，试图对宇宙和精神状态的统一进行视觉描绘。该电影是一部手绘动画，在一台光学打印机上被重新拍摄。

---

⊖ 在梵文中，mantra 的音译是曼陀罗，意译是真言和咒语，yantra 是 mantra 的图形呈现，可以译为曼陀罗图案或扬特拉，mandala 的原意是圆形，音译为曼荼罗，意译为坛城 (宇宙模型)。荣格在关于炼金术的写作中提到的不是 yantra，而是 mandala。——译者注

寸 =0.0254 米) 的带洞"穿孔卡片"组成，"穿孔卡片"中包含的信息可以驱动滚筒绘图仪，确定何时拿起笔、运动和放下笔，直到画出一条线为止，诸如此类。

随着工业时代向电子时代过渡，艺术家对艺术与技术之间的交叉越来越感兴趣。1966 年，比利·克鲁弗 (Billy Klüver) 创立了"艺术与技术实验"(Experiments in Art and Technology，EAT) 系列项目，这些项目——用克鲁弗的话说——是基于"促进工程师和艺术家之间有效合作"的愿望发起的。克鲁弗与安迪·沃霍尔 (Andy Warhol)、罗伯特·劳森伯格 (Robert Rauschenberg)、让·丁格利 (Jean Tinguely)、约翰·凯奇和贾斯培·琼斯 (Jasper Johns) 等艺术家合作了十多年，他们的合作项目曾在纽约首演，最后出现在 1970 年日本大阪世博会 (World Expo' 70) 的百事可乐馆中。EAT 是艺术家、工程师、程序员、研究员和科学家之间复杂合作的第一个例子，这种合作后来成为数字艺术的一个特征。值得注意的是，EAT 还得到了贝尔实验室的创意支持，贝尔实验室因此成为艺术实验的温室。

今天数字装置的前身也在 20 世纪 60 年代首次展出。1968 年，在伦敦当代艺术中心 (Institute of Contemporary Art) 举办的展览"控制论的偶然性"(Cybernetic Serendipity) [10] 展出了一些作品——从绘图仪图形到光与声"环境"以及传感"机器人"——这些作品现在看来只

是数字艺术的卑微出身（我们可以批评它们的笨拙和过度的技术手段），不过它们仍然预见了今天媒介的许多重要特征。有些作品关注机器和转换的美学，比如绘画机器和图案或诗歌生成器。其他的是动态的和面向过程的，探索交互的可能性和作为后物体的"开放"系统。美国艺术史学家和批评家杰克·伯纳姆（Jack Burnham）在其文章《系统美学》和《实时系统》[Systems Aesthetics 和 Real Time Systems，分别发表于 1968 年和 1969 年的《艺术论坛》（Artforum）] 中探索了一种艺术的"系统方法"："系统的观点关注在各种有机和非有机系统之间建立稳定而持续的关系。"经过修正，这种把艺术当作一个系统的方法在今天关于数字艺术的批判话语中仍然占有显著地位。1970年，伯纳姆在纽约犹太博物馆（Jewish Museum）策划了一个名为"软件"(Software) 的展览，展出了诸如泰德·尼尔森的超文本系统《仙那度》⊖的原型之类的作品。

　　20 世纪 70 年代，艺术家也开始使用录像和卫星等"新技术"通过"现场表演"和网络进行实验，这些实验预见了现在互联网上发生的交互和通过使用直接播放视频、音频的"流媒体"发生的交互。这些项目的关注范围涉及从扩大电视大众传播的卫星应用到视频远程会议的美学潜力和摧毁地理边界的实时虚拟空间探索。1977 年，在德国卡塞尔第六届文献展（Documenta VI）上，道格拉斯·戴维斯（Douglas Davis）组织了一场面向超过二十五个国家的卫星电视广播，其中包括戴维斯本人，白南准，激浪派

---

⊖Xanadu，源自蒙语，即元朝上都，
　中文译作仙那度或仙乐都，后来西
　方人以仙那度比喻世外桃源。
　——译者注

图 11. **道格拉斯 · 戴维斯**
《最后 9 分钟》(*The Last 9 Minutes*),1977

艺术家和音乐家夏洛特·穆尔曼（Charlotte Moorman），以及德国艺术家约瑟夫·博伊斯（Joseph Beuys）的表演。同年，纽约和旧金山的艺术家合作完成了《发/收卫星网络》（Send/Receive Satellite Network），这是一件历时十五小时、双向、双城之间交互卫星传输的作品。同样在 1977 年，被认为是"世界上第一场交互卫星舞蹈表演"的项目——一场三地发生、实时供给的由美国大西洋和太平洋两岸表演者进行的综合表演——由基特·加洛韦（Kit Galloway）和雪莉·拉比诺维茨（Sherrie Rabinowitz）组织并联合美国宇航局（NASA）和加州门罗公园教育电视中心（Educationl Television Center）一起完成 [13]。该项目建立了被创作者称为"图像作为地方"的合成现实，它将遥远地方的表演者带入一个新的"虚拟"空间。1979 年就开始使用通信技术并创作包括传真、慢扫描电视和广播项目的加拿大艺术家罗伯特·阿德里安（Robert Adrian）在 1982 年组织了事件《24 小时内的世界》（The World in 24 Hours），身在三大洲十六个城市的艺术家在二十四小时内被传真机、计算机和可视电话连接起来，创作并交流"多媒体"艺术作品。这些表演事件是对连接性的早期探索，而连接性则是网络数字艺术的内在特征。

纵观 20 世纪 70 年代和 80 年代，画家、雕塑家、建筑师、版画家、摄影师、录像和表演艺术家越来越多地开始实验新的计算机成像技术。这一时期，数字艺术演化出实践的多种线索，涉及从更多面向物体的作品到结合了动态、交互特性的作品和面向过程的虚拟物体的作品。在诸如激浪派和观念艺术等运动的观念基础上拓展，数字技术和交互媒体向艺术作品、观众和艺术家的传统概念发起了挑战。艺术作品经常在依赖信息的持续流动并以表演可能的方式吸引观众/参与者的过程中被转换为一个开放的结构。公众或观众成为作品的参与者，重新集合项目中文本、视觉和听觉的部分。艺术家不是一件艺术作品的唯一"创造者"，而是经常在观众与艺术作品进行交互以及观众为艺术作品贡献力量时扮演调解人或促进者的角色。数字艺术的创作过程本身往往依赖一位艺术家与一个由程序员、工程师、

图 12. **基斯·索尼尔**（Keith Sonnier）**和莉莎·贝尔**（Liza Bear）《发/收卫星网络：第二阶段》，1977

科学家和设计师组成的团队之间的复杂合作。有些数字艺术家本身也是训练有素的工程师。数字艺术常常孕育打破学科界限的创作——艺术、科学、技术和设计——以及源于包括研发实验室和学术机构在内的各种领域的创作。从历史到生产和表现，数字艺术往往难以被简单归类。

正如经常出现的情况，新技术的概念——有时甚至是细节和美学——在一定程度上是由科幻作家塑造的，他们创造了一个技术化世界的愿景，足以激发他们在现实中的再创造。1984 年，威廉·吉布森（William Gibson）出版了他已经成为传奇的小说《神经漫游者》（Neuromancer）并创造了"赛博空间"（cyberspace）一词，指人们可以将其作为一个有机信息矩阵进行体验的数据世界和网络。今天的网络赛博空间与吉布森的愿景相去甚远，不过他的《神经漫游者》和尼尔·斯蒂芬森（Neal Stephenson）的小说《雪崩》（Snow Crash）一样，几十年来一直影响着被建造出来的虚拟空间的梦想和情感。

图 13. **基斯·索尼尔和莉莎·贝尔**
《发／收卫星网络：第二阶段》，
1977

## 数字艺术的展示、收藏和保护

　　直到20世纪90年代末，数字艺术才正式进入艺术世界，当时博物馆和画廊开始越来越多地将这种艺术形式纳入展览之中并举办以数字艺术为主题的展览。虽然在过去的几十年里有大量数字和媒体艺术展举办，一些画廊在持续展出这类艺术，但是机构语境中的数字艺术展还是主要发生在媒体中心和博物馆，比如东京的日本电信电话株式会社互通中心（NTT's Intercommunication Center，ICC）和德国卡尔斯鲁厄的文化与媒体中心（Center for Culture and Media，ZKM）。在过去的二十年里，数字艺术的主要展览和论坛包括"电子艺术节"（Ars Electronica festival，奥地利林茨），国际电子艺术协会（Inter-Society for Electronic Arts，ISEA，加拿大），以及诸如欧洲媒体艺术节（European Media Arts Festival，EMAF，德国奥斯纳布吕克）、荷兰电子艺术节（Dutch Electronic Arts Festival，DEAF）、"下一个5分钟"（Next 5 Minutes，荷兰阿姆斯特丹）、"跨媒体"（Transmediale，德国柏林）和"毒蛇"（VIPER，瑞士）之类的艺术节。21世纪初，从欧洲到韩国、澳大利亚和美国，世界范围内出现了越来越多专门展示"新媒体艺术"的展览空间。

　　因其史无前例的特点，数字媒介对传统艺术世界提出了许多挑战，尤其在展示、收藏和保护方面。数字印刷、摄影和雕塑是博物馆标配的面向物体的作品类型，但是基于时间的、交互的数字艺术作品因此面临许多问题。这些问题在很大程度上不是针对媒介特定性的，而是适用任何基于时间和交互的作品的，无论是录像、表演还是杜尚的《旋转玻璃片》。然而，在主要基于物体的艺术世界中，这样的作品往往不在常规之内，而是一个例外。数字艺术项目常常需要观众的参与而且无法一目了然。它们的展出总是造价高昂而且特别需要悉心呵护。博物馆建筑大多以"白立方"为基本模式，没有完整的布置和安装机动灵活的展示系统。一个展览的成功与否和观众对艺术的赞赏与否总是取决于一个机构在技术和教育方面对展览的投入。

　　在公共实体空间中展示为互联网创作的艺术经常会

使问题变得更加复杂。互联网艺术被创作出来的目的就是希望被任何人、在任何地点和时间（只要能上网）能够看到，因此不需要通过博物馆被展示和介绍给公众。在网络世界中，实体画廊／博物馆的语境不再必然是身份的象征。尽管如此，实体艺术空间在涉及互联网艺术时仍然扮演着重要的角色——为作品提供语境，将其发展载入史册，帮助保护这些作品以及拓展这些作品的观众。在机构语境中展示网络艺术的各种模式已经被广泛讨论。一些人认为它应该仅仅被在线展示，因为"它属于互联网"——无论如何互联网才是它的归宿。问题似乎应该是，互联网访问可以发生在公共空间中，还是只能发生在私人领域的家用计算机中？随着无线技术和移动设备的最新发展，互联网已经越来越可以在任何位置被访问。然而，这并没有消除一个事实，即在较长一段时间内互联网艺术往往需要一个相对私人的参与。为了给后一种体验创造一种环境，网络艺术常常被呈现在公共空间中的一个单独区域，这反过来又引发了一种关于"隔离化"的批评。设置在一个单独"隔离区"的好处是可以邀请人们花更多的时间在一件作品上，但它阻止了艺术在更传统的媒体语境中被看到及其与观众的对话。最终，展览环境应该由艺术作品的需求定义。随着技术的持续快速发展并日益融入我们的日常生活，我们很可能会看到与数字艺术交互和联系的新方式。

自数字艺术作为一种艺术形式开始在艺术市场受到承认并引起注意以来，它的收藏（当然还有与之相关的销售）就是另一个引起激烈争议的话题。艺术的价值——至少就传统模式而言——与其经济价值有着千丝万缕的联系，但就数字艺术而言，"物以稀为贵"的模式并不一定奏效。当涉及最终以物体呈现的数字装置或软件艺术（有时必须与自己独特的定制硬件相配）时，问题就少多了。摄影建立的限量版模式已经被一些主要通过软件创作作品的数字艺术家采用，这使他们的艺术得以被世界各地主要博物馆收藏。在收藏的语境中，互联网艺术是最成问题的形式，因为它对任何有网络连接的人而言都是可访问的。然而，越来越多的博物馆开始委任并收藏网络艺术，作品

的源代码被保存在这些博物馆各自的服务器上。这类作品和博物馆其他藏品的一个主要区别是，前者会永久地出现在人们的视野中，而不只是在博物馆决定把它挂在某一展厅里时才出现在人们的视野中。

收藏艺术的过程也需要维护艺术的责任，这可能是数字艺术带来的最大挑战之一。数字艺术经常被认为是短暂的和不稳定的，然而这个标签并不完全准确。任何基于时间的艺术作品，比如一场表演，根本上都是短暂的，经常在事件发生之后只能以文献的形式继续存在。面向过程的数字艺术作品当然是短暂的，但是数字技术也具备一种潜力，记录基于时间的数字艺术作品的形成过程。位和字节实际上比绘画颜料、电影胶片或录像带更加稳定。只要有编译代码的指令——例如在纸上打印输出——作品本身就不会丢失。使数字艺术不稳定的是硬件和软件的快速发展，从操作系统的变化到屏幕分辨率的提高和 Web 浏览器的升级。基本的收藏策略包括：存储，随着软件和硬件的不断发展对其进行收藏；仿真，通过模拟原作的所谓的仿真器"再造"软件、硬件和操作系统；迁移，升级到硬件 / 软件的新版本；重新诠释，在当代语境和环境中对作品进行"重新演绎"。各国政府、国家和国际组织以及机构都提出了越来越多旨在保护数字艺术的倡议。其中包括：提出"先锋存档"（Archiving the Avant-Garde）和"锻造未来"（Forging the Future）倡议的可变媒体网络联盟（Variable Media Network consortium），媒体艺术遗产的文献和保护（Documentation and Conservation of the Media Arts Heritage，DOCAM），以及媒体事务联盟（Media Matters consortium）。

自 20 世纪 90 年代初以来，数字艺术已经取得了巨大的发展而且毫无疑问它将继续存在。数字技术的扩张及其对我们生活和文化的影响将催生更多反思和批判地参与这一文化现象的艺术作品。未来，数字艺术是将在博物馆和艺术机构中找到一个永久的家，还是将在不同语境中存在——由越来越多的艺术与技术中心和研发实验室提供支持和展示——仍然有待观察。

# 数字技术作为一种工具

在过去的二十年中，数字技术的使用在日常生活的几乎所有领域都大大增加，这导致人们猜测，各种形式的艺术媒体最终都会被纳入数字媒介，要么通过数字化，要么通过在处理或制造的某一特定方面使用计算机。的确，越来越多的艺术家正在使用不同的媒体形式工作——从绘画、素描和雕塑到摄影和录像——他们正在把数字技术作为一种创作工具服务于他们艺术的方方面面。在某些情况下，他们的作品展示出数字媒介的鲜明特征并对其语言和美学进行反思。在其他情况下，他们对技术的使用是如此微妙，以至于很难确定他们的艺术是否是通过数字或模拟的过程被创造出来的。一件看上去是经过数字操控创作的作品其实可能使用的完全是传统技术，而一件看上去完全是手工制作的作品其实可能经过了数字操控。然而，无论如何这两类作品都应归功于摄影、雕塑、绘画和录像的历史与数字技术的使用。

虽然不是每件使用了数字技术的作品都反思并说明了这些技术的美学，但是这些作品的某种基本特征还是通过数字媒介被展示出来。其中最基本的一点是，这一媒介允许多种操控和多种艺术形式的无缝结合，这可能导致不同媒体之间的区别变得模糊。摄影、电影和录像总是伴随着操控——例如，通过蒙太奇操控时间和地点——不过在数字媒体中，操控的潜力总是被提升到这样一种程度，即在任何时刻"什么是"（操控）的现实总是有疑问的。通过挪用或拼贴重构语境以及复制与原创之间的关系，都是数字媒介的突出特点。挪用和拼贴这些源自 20 世纪初立体主义、达达主义和超现实主义的技术在艺术史上源远流长，数字媒介倍增了它们的可能性并将它们带到新的水平。瓦尔特·本雅明（Walter Benjamin）在 1936 年发表的那篇影响深远的文章《机械复制时代的艺术作品》

图 14.（对页，上）
**查尔斯·苏黎**
《海景》，1967

图 15.（对页，中）
**查尔斯·苏黎**
《雕塑图形 / 三维曲面》（*Sculpture Graphic/Three Dimensional Surface*），1968。苏黎用一个数学函数生成雕塑的曲面。一个穿孔纸带包含数据，这些数据被发送到数控铣床上。

图 16.（对页，下）
**查尔斯·苏黎**
《闲言碎语（算法绘画）》[*GOSSIP (Algorithmic Painting)*]，1989。该作品曾在 1990 年林茨"电子艺术节"获奖，一幅条纹画被扫描并映射到三维模型上，然后通过一个函数被分割成碎片。

(*The Work of Art in the Age of Mechanical Reproduction*)
中讨论了当时摄影和电影这些因"新"媒体而生的复制技术带来的影响。对本雅明而言，艺术作品在时空中的在场，即"它在它恰好所在之处的独特存在"，这构成了艺术作品的真实性、权威性和"灵晕"，所有这一切似乎都受到了机械复制的可能性和相同副本创造的威胁。然而，数字复制时代的艺术作品把不会降低原作质量的即时复制视为理所当然。数字平台也增加了视觉材料的可访问性：图像可以通过扫描轻易地被数字化并在互联网上被便捷地复制或传播。真实性、权威性和灵晕这些概念是否因这些形式的即时再造而遭到摧毁是有争议的，不过它们的确经历了深刻的变化。

在这一章中，我们将通过几个关键例子来讨论数字技术作为艺术创作工具的使用以及它们的美学影响。由于这些技术的使用在目前的艺术中十分普遍，一个全面的调查可能需要涉及成千上万的艺术作品。因此这里只能选择一些艺术作品进行介绍，目的是说明艺术中数字成像和数字制造的一些具体方面。

## 数字成像：摄影和印刷

摄影和印刷中的数字成像表现是一个广阔的领域，包括那些用数字方式创作或操控但是之后用传统方式印刷的作品，以及那些没有使用数字技术创作但是之后用数字流程印刷的图像。在这一节中，我们将关注这些不同的技术，特别关注这些技术带给我们的对视觉图像进行理解和阅读的变化。

早期关于数字图像创作和输出的实验，像美国艺术家查尔斯·苏黎的作品，就展示了计算机媒介的一些基本特征，比如由数学函数驱动的形式及其重复和反复。苏黎的《海景》(*SineScape*, 1967) [14] 由一幅数字化的风景线描组成，然后被一个程序中的波函数重复修改了十几次。因此，原始的风景经历了一个抽象的过程，使其作为自身特征的一个符号出现。

图 17. **南希·波森**
《美人合成：之一》（左），1982
《美人合成：之二》（右），1982

　　像苏黎这样由数学函数驱动形式变化组成抽象意象的艺术实践构成了数字成像早期历史的主要线索之一。不过数十年来，计算机技术也被用于意象的各种形式合成，视觉图像的叠加或混合。南希·波森（Nancy Burson）是计算机生成合成照片领域的先驱之一，她对技术发展做出的一个重要贡献就是被称为"变形"的技术——通过合成意象把一个图像或物体变成另一个——现在经常被执法机构使用将失踪人或嫌疑人的面部结构变老或改变以进行比对。波森的工作持续讨论由社会和文化定义的美的概念，她的《美人合成：之一》（*Beauty Composite: First*, 1982）合成了电影明星贝蒂·戴维斯（Bette Davis）、奥黛丽·赫本（Audrey Hepburn）、格蕾丝·凯利（Grace Kelley）、索菲亚·罗兰（Sophia Loren）和玛丽莲·梦露（Marilyn Monroe）的脸，《美人合成：之二》（*Beauty Composite: Second*, 1982）合成了简·方达（Jane Fonda）、杰奎琳·比塞特（Jacqueline Bisset）、戴安·基顿（Diane Keaton）、波姬·小丝（Brooke Shields）和梅丽尔·斯特里普（Meryl Streep）的脸，波森试图通过作品将调查聚焦在由文化定义的理想美的构成元素上。的确，脸已经成为记录人类美学的地图志，是关于美的标准的文献和历史，同时这些标准也压抑了人的个性。关于结构与合成元素的研究和比较在莉莲·施瓦茨（Lillian Schwartz）的工作中也扮演了重要角色，她以计算机为工具分析诸如马

图 18. 莉莲·施瓦茨
《蒙娜／列奥》，1987

图 19. **罗伯特·劳森伯格**

《约定》(*Appointment*)，2000。艺术家扫描了许多 35 毫米照片，这些照片被用水溶颜料打印出来。将这些图像集合成一幅拼贴作品之后，他又将水涂在图像表面并分别转印到纸上。最后的副本被拍成照片并被制作成传统的丝网印刷作品。

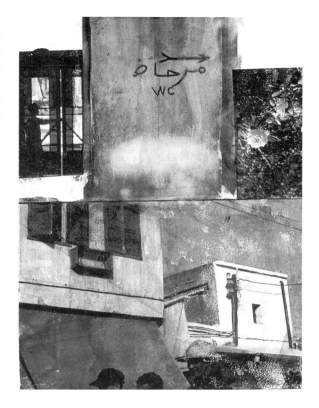

蒂斯和毕加索等艺术家的作品。她的著名图像《蒙娜/列奥》(*Mona/Leo*, 1987) 是由列奥纳多和《蒙娜丽莎》的脸合成的，呈现了一种看似简单的手法，这种手法在处理画家主题身份的同时模糊了艺术家的形象和他创作的形象之间的界限。

数字技术为合成和拼贴增加了一个额外的维度，完全不同的元素可以被无缝混合得更好，因此关注点可以是一个现实的"新"的、模拟的形式，而不是有独特时空历史的组件并置。数字拼贴与合成经常促成一种从肯定边界到消除边界的转变。美国人罗伯特·劳森伯格（1925—2008）是创作拼贴多媒体作品的先驱，他在自己职业生涯的最后阶段开始使用计算机制作拼贴作品。美国艺术家斯科特·格里斯巴赫（Scott Griesbach, 1967—2010）在其来自照片拼贴的计算机生成图像中通过重访艺术史上的杰出

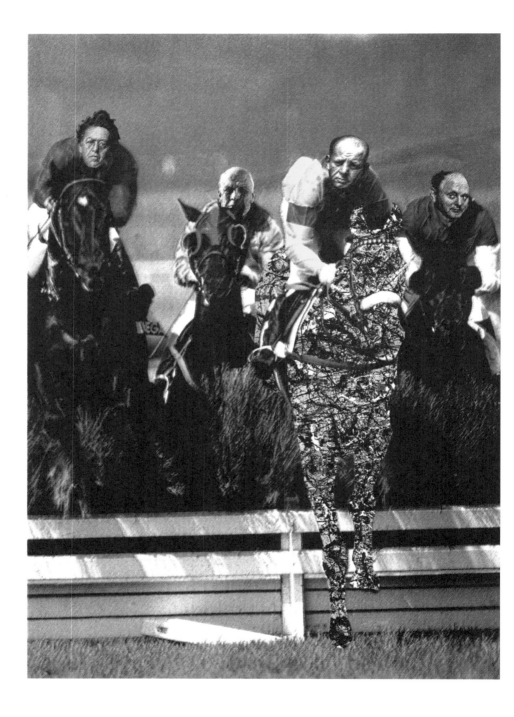

图 20. **斯科特·格里斯巴赫**

《抽象黑马》，1995

人物和时刻将拼贴的重构语境提升到一个新的高度，这常常是在艺术和观念的技术同化语境中展开的。他 1995 年的作品《抽象黑马》（*Dark Horse of Abstraction*）[20] 描绘了一场越野障碍赛马中的《启示录》四骑士⊖，其中杰克逊·波洛克（Jackson Pollock）的抽象表现主义之马被诸如爱德华·霍珀（Edward Hopper）等艺术家沿着"形式主义进化之路"追逐。格里斯巴赫以幽默的方式暗示了艺术中对纯形式的追求，也暗示了对其进行预示和挑战的对立运动。艺术观念（通过技术）同化的潜台词也呈现在格里斯巴赫的数字照片拼贴《向珍妮·霍尔泽和芭芭拉·克鲁格致敬》（*Homage to Jenny Holzer and Barbara Kruger*，1995）中。这一图像展示了两位同样在文本和字体排版的艺术探索中占有重要地位的艺术家——特别与广告的策略和政治有关——开着一辆巨大的老式汽车。

　　广告语言显然与媒体社会中图像操控和意象增殖的历史密切相关——而媒体社会则随着数字媒体和互联网的发展而发展。在广告美学中，"图像"实现了从仅仅表现到品牌化的自然过渡，在这一过渡中"图像"被镌刻了一

图 21. **斯科特·格里斯巴赫**

《向珍妮·霍尔泽和芭芭拉·克鲁格致敬》，1995。在这件作品中，格里斯巴赫暗示了其受到克鲁格和霍尔泽艺术风格的影响，即"正面"激发人们对权力作为人类状况发动机的质疑。对格里斯巴赫而言，克鲁格和霍尔泽的艺术"就像卡车一样撞击你"。

⊖ 又称天启四骑士或末日四骑士，出自《圣经新约·启示录》。
　　——译者注

种观念或价值。这种"图像消费者文化"已经被数字处理带来的操控、合成和拼贴的可能性提升到了一个新水平，这是艺术中经常被提及的一个事实。KIDing® 小组——安哥拉出生的艺术家若昂·安东尼奥·费尔南德斯（João António Fernándes，b. 1969）和葡萄牙平面设计师埃德加·科埃略·席尔瓦（Edgar Coelho Silva，b. 1975）——的作品以"艺术代理"的观念跨越了艺术和广告的界限，经常讽刺广告和品牌的美学。他们的系列《我爱卡尔佩》（*I Love Calpe*，1999）由失焦图像组成，通过色彩和形式（以及系列的标题）呈现"假日"的主题，在此就是西班牙布兰卡海岸的旅游胜地卡尔佩。虽然模糊的图像本身只能传达模糊的意义，但是覆盖其上的小公司和小广告的标识缩略图立刻定义了这些图像的意义。这些作品中意义的创造通过消除图像的表现力和突出"标签"反转了广告的语言。覆盖和嵌入的信息之间没有无缝混合，反而故意破坏了完美构建图像的创造及其信息。广告和大众娱乐的语言也出现在英国出生的美国艺术家阿努·帕拉昆图·马修（AnnuPalakunnathu Matthew，b. 1964）的《讽刺宝莱坞》（*Bollywood Satirized*）系列中，她的作品关注性别政治和种族政治。《讽刺宝莱坞》系列中的《炸弹》（*Bomb*，

图 22. KIDing®
《我爱卡尔佩 5》，1999

图 23.（上）
**阿努·帕拉昆图·马修**
《讽刺宝莱坞：炸弹》, 1999

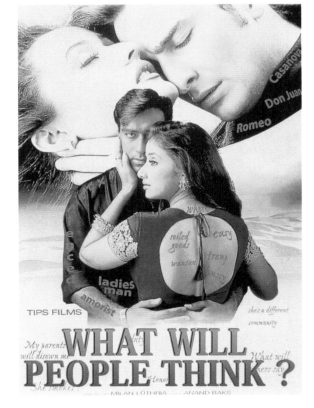

图 24.（右）
**阿努·帕拉昆图·马修**
《讽刺宝莱坞：人们会怎么想？》,
1999

1999）和《人们会怎么想？》（What Will People Think?，1999）是两幅使用了电影产业"梦工厂"传统视觉语言的"宝莱坞"海报。通过镌刻文本将观众的注意力吸引到性别和文化的刻板印象以及核问题上来，马修的海报通过视觉图像解构了信息和语境的创造。

除数字技术在拼贴、蒙太奇和合成领域带来的变化之外，它们还通过促进替代性创造或现实模拟形式或"超真实"感觉，挑战了现实主义的传统概念。艺术的现实主义观念与摄影史有着千丝万缕的联系。那种认为照片"如实"记录和再现了现实的观念既是媒介的一个重要面向，又是一个有争议的历史习俗。摄影师的主观性——例如，对角度、位置和光线的选择——被明显地镌刻在任何摄影记录中。"置景"和对照片的操控与摄影史本身一样古老："降神会"曾使用被操控的照片证明鬼魂的存在；历史照片经常被改变以达到宣传的目的，有时只是把一个有不受欢迎政治信仰的人从场景中抹去。数字媒介允许对现实进行无缝重建和操控的事实，似乎提高了人们对所有图像真实的可疑本性的认识。

无论是在历史语境还是在多数美学语境中，数字技术经常被用来改变和质疑表现的特质。洛杉矶艺术家肯·冈萨雷斯－戴（Ken Gonzales-Day，b. 1964）在他的数字印刷系列《骨草男孩：科奈霍斯河的秘密河岸》（The Bone Grass Boy: The Secret Banks of The Conejos River）中，

图 25. **肯·冈萨雷斯－戴**
《无题 #36（拉蒙西塔在酒馆）》，1996

36

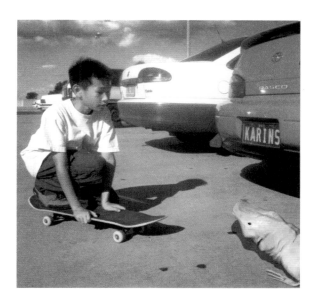

图 26.　**帕翠西亚·皮奇尼尼**
《假日的最后一天》，2001

通过将自己嵌入"历史文献"质疑了 19 世纪晚期边境小说中对土著和拉丁居民的刻板表现。该作品的背景被设定在美墨战争（1846—1848）期间，数字（重新）构建的图像替代了真实历史的缺失。在《无题 #36（拉蒙西塔在酒馆）》[Untitled #36（Ramoncita at the Cantina），1996] 中，主人公拉蒙西塔代表了土著 / 拉丁的博达切（berdache，这个词是欧洲人从波斯语 bardaj 中创造出来的，最初是一个贬义词，指同性恋伴侣中被动的一方，通常是一个女性化的男孩）。冈萨雷斯 - 戴将他的这一系列描述为"虚构的现成品"，一件不曾被制造出来的物品看上去成了一个历史记录。《骨草男孩》系列挑战了文化、种族和阶级之间的差异和界限，也挑战了摄影媒体和数字媒体之间的差异和界限，二者都提出了关于媒体与表现之间关系的问题。塞拉利昂出生的澳大利亚艺术家帕翠西亚·皮奇尼尼（Patricia Piccinini，b. 1965）在《假日的最后一天》（Last Day of the Holidays，2001）中呈现了一种不一样的被构建的现实，她的作品经常创造出一种合成现实主义的形式。一个玩滑板的男孩在停车场遇到外星生物的场景看上去既是人工的又是熟悉的。皮奇尼尼参考了卡通和动画（尤其是与"真人"电影结合的部分），运用流行文化的

图 27.（上左）
**查尔斯·科恩**
《12b》，2001

图 28.（上右）
**查尔斯·科恩**
《女主角 04》，2001。科恩图像中
的负空间质疑并反转了前景和背景
的二分法以及主题和观察者的二分
法，后者在心理上"填充"了图像
本身实际上没有表现的东西。

"矫揉造作"美学创造了一个无缝合并了其奇幻产品的现
实。美国艺术家查尔斯·科恩（Charles Cohen，b. 1968）
的档案数字喷墨打印作品《12b》（2001）和《女主角 04》
（Andie 04，2001）展示了一种截然相反的图像改变方法，
即通过擦除探索抽象语境中的表现特质。科恩擦除色情场
景中人物形象的作品颠覆了图像的原始功能并创造了一个
空白，空白中的缺席本身成为一种在场。擦除也成为委内
瑞拉艺术家亚历山大·阿普斯托尔（Alexander Apóstol，
b. 1969）的系列《居民精选》[Residente Pulido，又名《光
鲜房客》（Polished Tenant）] 中的关键元素。阿普斯托尔
的《皇家哥本哈根》（Royal Copenhague，2001）和《卢臣
泰》（Rosenthal，2001）描绘了没有门窗的地标性现代主
义建筑。这些建筑创造了一个荒凉的城市景观，景观中的
建筑成为一个无法进入的整体纪念碑和人工制品——因对
形式完美的信仰而产生的空虚。两幅图像的名字均来自其
著名的瓷器收藏，既暗示其瓷器一样的质地，也暗示消费
社会中的某种恋物癖，在消费社会中日常物品因与最初功
能分离而成为收藏品。

通过数字操控创造的替代性现实因有"超现实"气

图 29. **亚历山大·阿普斯托尔**
《居民精选：皇家哥本哈根》，
2001

图 30. **亚历山大·阿普斯托尔**
《居民精选：卢臣泰》，2001

图 31. (对页，上)
**保罗·史密斯**
选自《行动》系列，2000

图 32. (对页，下)
**保罗·史密斯**
选自《行动》系列，2000

图 33. (本页)
**保罗·史密斯**
选自《艺术家来福枪》系列，1997。在《艺术家来福枪》中，史密斯真实地成为军队生活场景中的每一个士兵，这暗示了军队中个性的丧失和军事力量的匿名性。

氛的作品而更具吸引力，这类作品创造了一种看起来既非人工表现也非真实表现的增强的现实。虽然时空的连续性得以保持，但是现实的概念仍然令人怀疑。英国艺术家保罗·史密斯（Paul Smith，b. 1969）在他的系列《艺术家来福枪》（*Artists Rifles*）和《行动》（*Action*）中把自己作为主人公嵌入自己的作品，解构了对男性的刻板印象和赞美的神话。《行动》系列将史密斯描绘为动作电影中无所不能的超级英雄——从一座建筑跳到另一座建筑或从飞机上跳伞做自由落体动作。电影产业宣传的英雄幻想变成了艺术家（和普通人）的现实。在画廊环境中，作品被安装在天花板下的灯箱中，增强了视觉效果并迫使观众抬头仰望英雄。荷兰艺术家杰拉德·范·德·卡普（Gerald van der Kaap，b. 1959）抛光"超现实"的《从不的 12 号》（*12th of Never*，1999）[34] 以其完美和漂亮的风格化语言，在大众交通和大众媒体的语境中同样包含了使个性变得一致的

图 34. **杰拉德·范·德·卡普**
《从不的 12 号》，约 1999

潜台词。这种因完美而产生的抽象成为美国人克雷格·卡尔帕克扬（Craig Kalpakjian，b. 1961）作品关注的焦点，他的作品经常描绘日常生活中的"景观"，比如办公楼和室内的细节，然而这些看似怪异的真实完全是计算机生成的。在卡尔帕克扬的数字录像《走廊》(Corridor, 1997) 中，观众跟随的是一条看似无穷无尽，结构和光线均匀，同时唤起空虚和形式完美的大楼走廊。《走廊》中计算机生成世界的合成性暗示了我们每天居住的许多环境和办公楼的人工性以及现代建筑产生的疏离感。

图 35. **克雷格·卡尔帕克扬**
《走廊》，1997

操控图像的精致程度也导致了表现的自然主义面向的某种"非物质化",或者至少重新定义了观众、自然及其表现之间的关系。大量数字艺术作品讨论了增强自然的观念或探索了人工生命和有机体的问题。这类重新定义自然和表现之间关系的一个例子是约瑟夫·舍尔（Joseph Scheer, b. 1958）的飞蛾高分辨率扫描——《大老虎蛾》《香蛾》《豹蛾》（Great Tiger Moth, Ctenucha Moth, Leopard Moth, 2001）。这些图像是通过扫描飞蛾身体产生的,它们提供了比以往通过照相机获得的详细得多的视图。飞蛾身体的表面纹理变成了几乎可触的现实。增强自然的

图 36.（上）

**约瑟夫·舍尔**

《大老虎蛾》（Arctia Caja Americana），2001

图 37.（中）

**约瑟夫·舍尔**

《香蛾》（Ctenucha Virginica），2001

图 38.（下）

**约瑟夫·舍尔**

《豹蛾》（Zeuzera Pyrina），2001。虽然印刷似乎展示出一种照相写实主义的形式,但是它们的视觉特质也与摄影有着根本的不同。扫描的均匀性取代了照相机的单一焦点并导致了细节的几乎超自然水平,一个增强自然的实体呈现。

观念也表现在录像艺术的开创性人物彼得·坎普斯（Peter Campus，b. 1937）的《池塘》（*Mere*，1994）和奥利弗·沃索（Oliver Wasow，b. 1960）的数字图像激光冲印（C-print）《无题 #339》（*Untitled #339*，1996）中。坎普斯的昆虫和沃索的风景展示了一个"异世界"（otherworldliness），同时也是一个可能存在于某个未知地方的可信现实。由于描绘的风格化和戏剧化，《池塘》和沃索的风景既非"这里"也非"那里"，而是一个绘画视图同时以保持基本时

图 39. **彼得·坎普斯**
《池塘》，1994

图 40. **奥利弗·沃索**
《无题 #339》，1996。沃索创作了一系列作品，其中的风景近乎奇幻，他对小说与现实或文化与自然的合成以及它们如何影响了我们对周围世界的看法特别感兴趣。

空参考为基础创造的一个无缝、统一的形象。

　　西班牙艺术家丹尼尔·卡诺加（Daniel Canogar，b. 1964）在他的系列《恐怖真空》（*Horror Vacui*）和《数字隐藏》（*Digital Hide*）中，通过将人体各个部分合并成各种呈现并超越自然主义的结构和图案，创作出反思人体与其图像之间关系的合成拼贴。《恐怖真空》（1999）中紧扣的手同时呈现出肢解和作为技术处理的有机整体的"他者"的创造。特别是卡诺加的《数字隐藏 2》（2000），似乎创造了一种新的解剖形式，这种形式由人类指纹镌刻而成，但是无法被识别为现存的生物形式。卡诺加对人体

图 41.　**丹尼尔·卡诺加**
《恐怖真空》，1999

图 42.　**丹尼尔·卡诺加**
《数字隐藏 2》，2000

图 43.（下左）
**迪特尔·胡贝尔**
《克隆 #100》, 1997

图 44.（下右）
**迪特尔·胡贝尔**
《克隆 #76》, 1997

图 45.（底）
**迪特尔·胡贝尔**
《克隆 #117》, 1998—1999

的重写是在对技术形成有机体的恐惧和迷恋的边界上进行的。技术化的观念、人工的生命形式也是奥地利艺术家迪特尔·胡贝尔（Dieter Huber, b. 1962）《克隆》（Klone）系列的核心。该系列描绘了经过技术改造的植物、人类和风景。胡贝尔的作品明确地建立了艺术与基因工程、生物技术和新技术时代有机体概念改变之间的联系。胡贝尔的《克隆 #100》（Klone #100, 1997）和《克隆 #76》（Klone #76, 1997）展示了同时出现在真实和陌生环境中的变异植物，这是自然工程的虚构结果。胡贝尔照片虚假的冷静和科学性增强了观众对图像作为一个现实的感知。艺术家

图 46.（上左）
**威廉·拉瑟姆**
《HOOD2》，1995

图 47.（上右）
**威廉·拉瑟姆**
《SERIOA2A》，1995。拉瑟姆的作品创造了一个计算机生成的自然，这个自然跨越了连续动画和虚拟雕塑之间的边界，意味着无限的可能性。拉瑟姆的图像并非表现自然形式，而是强调计算机生成形态学的美学，这是一种让人联想到但又不同于活的有机体的人工自然。

在创作作品时将模拟和数字技术结合在一起，从模拟图像开始，然后对其进行数字化和数字操控，但是最后呈现为照片。胡贝尔的风景同样看似真实，然而它们完美的构图和布局暗示出一种人工的、美化的自然。英国雕塑家威廉·拉瑟姆（William Latham）的作品表现了一种完全不同的计算机生成"自然"的形式。拉瑟姆是英格兰南部温彻斯特 IBM 科学中心（IBM Scientific Centre）的研究员，他[与斯蒂芬·托德（Stephen Todd）合作]开发了一些程序，允许用户根据"基因"属性来塑造像雕塑一样的三维（3D）形式。通过生成分形和螺旋突变的算法，拉瑟姆模拟自然形式的几何结构制造出人工的"有机体"。他的已被开发成商业软件的程序利用随机突变元素和"自然选择"规则创造了一种形式的进化——基于美学选择的基因变异。进化和行为算法的使用已经成为艺术创作的一个广阔领域，这一点将在后面关于人工生命的章节中被进一步讨论。

经常有人认为数字图像不是表现性的，因为它是编码的而且不记录或再造实体现实。虽然这在图像的"内

图48. **安德烈亚斯·穆勒－波勒**
《数字总谱 III》[*Digital Scores
III*，模仿尼克弗雷·尼埃普斯
(Nicéphore Niépce)]，1998。穆勒－
波勒将现存最古老的照片《窗外》
(*Niépce's view from his study*) 转
换成了数字形式。他将图像数字化
并将七百万个字节转换成字母数字
代码。被转录到八个正方形面板上
的结果是不可破译的，但是包含一
个准确的二进制原始描述。《数字
总谱》既指向了数字领域中信息的
流变，也指向了数字和摄影媒体固
有的不同编码形式。

容"层面上是有争议的，它经常模拟和表现一个实体现
实，但是从其生产角度来看的确如此。数字图像是由离散
和模块的元素、基于算法的像素、数学公式组成的。虽然
位从根本上说仍然是光线，但是它们其实并不需要一个实
物来"表现"，也并不基于一个真实世界的连续性原则。
许多数字图像使这一事实成为艺术探索的焦点——经常
与诸如摄影等其他媒体相互联系和对比。他们有时也会
通过翻译和"编码"视觉信息，将一个原本看不到的过

图 49. **安德烈亚斯·穆勒-波勒**
《面部密码 2134（京都）》，
1998—1999

程视觉化。德国艺术家安德烈亚斯·穆勒-波勒（Andreas Müller-Pohle，b. 1951）的系列《面部密码》（*Face Code*, 1998—1999）在图像本身的层面将模拟表现与数字表现统一起来。《面部密码》是从1998年在京都和东京拍摄的数百个录像肖像中挑选出来的。对肖像图像的数字操控从创建一个标准模板开始，然后根据模板调整头部位置以及眼睛、嘴唇和下巴的高度。这样个体的面部被转化成一个统一的结构。然后，艺术家将图像文件打开为ASCII文本文件（ASCII代表美国信息交换标准代码，是计算机和互联网文本文件的一种常见格式，它将字母和数字的字符表示为二进制数字）。在能够同时处理西方和亚洲符号系统的软件中，ASCII代码被翻译成日文，一个日语汉字、平假名、片假名和日语罗马字的符号系统的混合。八个从翻译的字母数字代码中选出的连续日语汉字符号组成

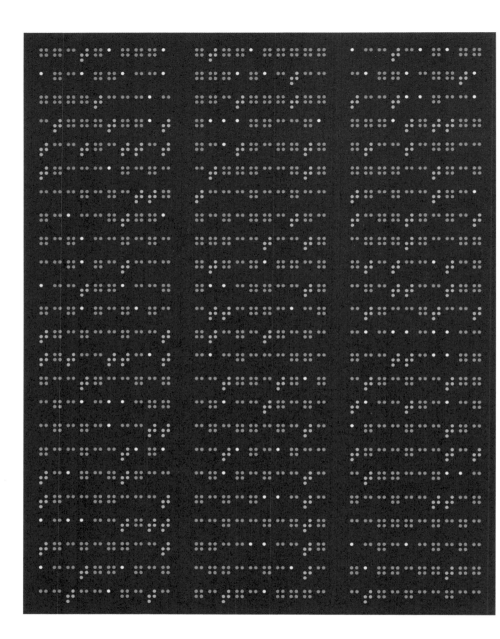

一个字符串出现在肖像下方，将图像本身的"基因"构成镌刻在图像表面。最初通过模板指向均衡过程的人脸个性"擦除"发生在数字图像中，在这里任何视觉信息最终都是一个计算量。将人脸作为其数据总和的观念，通过将这些数据表现为一个符号系统的"字幕"得到了进一步的增强。字面意义上的基因密码成为穆勒-波勒《盲基因》（*Blind Genes*，2002）的关注焦点，他以"盲"为关键词在互联网上搜索出一个基因数据库。通过搜索重现的基因序列被艺术家使用，无论其特质如何或完整与否——部分结果或仅仅是假设的序列被接受为有效的重现，指向当时的研究状态和艺术过程的隐喻元素。DNA碱基CGAT（胞嘧啶Cytosine，鸟嘌呤Guanine，腺嘌呤Adenine，胸腺嘧啶Thymine）被定位成十块，被翻译成彩色的布莱叶盲文——A：黄色，G：蓝色，C：红色，T：绿色。单块的高度是由序列的不同长度产生的。通过数据翻译过程，基因的、盲的有机"代码"以布莱叶盲文的形式表现出来，这是建立与视觉世界之间"界面"的一套代码和符号系统。

符号系统的视觉化探索也体现在美国艺术家沃伦·内迪奇（Warren Neidich, b. 1956）的"对话地图"（Conversation Map）中——其中包括《我今天在拍电影。你现在在和别人约会吗？》（*I worked on my film today. Are you dating someone now?*，2002）[51] 和《我爱上他了，凯文·斯派西》（*I am in love with him, Kevin Spacey*，2002）[52]。乍看之下，这些地图容易让人想起波浪形式的抽象绘画。但实际上这些图像表现了用手语进行的日常对话，参与者的手指和手臂上都挂着灯。内迪奇通过长时间曝光拍摄了这些对话，创建了黑白照片文件，然后这些文件被数字化，接着通过成像软件被叠加和着色。这些地图包含了五到三十层的对话并以灯箱的形式展示。通过对数字技术的使用，内迪奇的对话地图不仅记录了一个过程并对这一过程进行了视觉翻译，而且将其表现为一种比较对话的模式。原始照片被转换成一种看上去像绘画一样的抽象作品。关注编码和可

视化面向的数字图像的一个显著特征是一个图像的过程和意义并不总是在视觉层面上揭示自己，而常常是依赖外部语境信息帮助"解释"作品。

通过结合不同艺术形式固有的或与之相关的特质构建数字图像的多种可能性往往会侵蚀不同媒体之间的边界，就像绘画和摄影。例如在凯西·威廉姆斯（Casey Williams, b. 1947）的《东京凝视III》（*Tokyogaze III*, 2000）和《蛋白石太阳I》（*Opal Sun I*, 2000）中，将摄影与一种色域抽象绘画结合起来。受工业主义美学的影响，威廉姆

斯在德克萨斯州休斯敦港的多次乘船游览中发展出了自己的图像。图像被打印在画布上这一事实抵消了喷墨打印平滑细腻的质地，这有助于增强作品的绘画性。一种非同寻常的媒体融合发生在罗马尼亚出生的艺术家安娜·马顿（Ana Marton）的数字印刷照片卷轴系列中。她的作品《3×5》（2000）将不同的照片表现"空间"层层叠加，从最初的照片卷轴到二维的"现实记录"。

然而特别是数字媒体和传统的绘画或素描，似乎以其固有的语言占据着天平的两端，这些媒体现在经常

被以数字技术为绘画、素描或版画创作中一个步骤的艺术家合并成新的统一体。伦敦出生的艺术家卡尔·福吉（Carl Fudge，b. 1962）在他的《狂想曲喷雾》（*Rhapsody Spray*）系列中，对日本动漫（卡通）人物美少女战士小小兔（水手小月亮，Sailor Chibi-Moon）的扫描图像进行了数字操控，然后制作了一系列丝网印刷作品。虽然印刷的物质性是传统的，但是构图的抽象以及其中元素的拉伸和复制都有明显的数字感。尽管进行了数字操控，但是这些图像没有失去其原作的语境，反而在色彩方案和形式上保持了动漫人物的离散属性（动漫人物的一个显著特征是他们能够改变形状并转换成不同的个性）。动漫作为一种流行文化形式在日本之外已经发展成为一种受到狂热崇拜的邪典，其美学影响可以追溯到许多数字艺术作品，特别

图 55. **卡尔·福吉**
《狂想曲喷雾 I》，2000

是动画，这一点将在后面被讨论。

　　数字构图的美学在克里斯·芬雷（Chris Finley，b. 1971）的作品中也扮演了重要的角色，他经常为自己的绘画创作数字模板。芬雷的工作过程反映了成像软件中限制菜单固有的局限性：在一组决定色彩、形状和形式的选项限制下工作，芬雷通过旋转或复制对数字操控元素进行组合。然后，艺术家在画布上重新创作构图并根据数字调色板混合色彩。其结果是产生了一种传统手工艺与计算机生成绘画清晰的形状和色域混合的绘画。约瑟夫·内切瓦塔尔（Joseph Nechvatal，b. 1951）采用了一种完全不同的数字处理形式，他的"计算机机器人辅助"绘画是通过一

56

种执行图像退化和转化的类似病毒的程序创作的。在数字
合成和操控图像元素之后，特别是通过病毒引起的转化之
后，内切瓦塔尔在互联网上将他的文件传输到一个远程计
算机驱动的机器人绘画机器上，最后由机器完成绘画。艺
术家本身并没有参与绘画本身的过程，绘画最终是作为一
种"远程呈现"的行为发生的。在诸如《性感机器人的表
演》（vOluptuary drOid décOlletage，2002）和《病毒的诞生》
（the birth Of the viractual，2001）之类的作品中，（私密的）
人体的局部被与花卉或水果装饰物混合成一幅病毒创作的
拼贴作品。这种混合图像呈现出一种雌雄同体的东西，内
切瓦塔尔认为这可以追溯到古罗马诗人奥维德（Ovid）的

图 57.（右，上）
**约瑟夫·内切瓦塔尔**
《病毒的诞生》，2001

图 58.（右，下）
**约瑟夫·内切瓦塔尔**
《性感机器人的表演》，2002

《变形记》（*Metamorphoses*），该书将嬗变描绘成一种驱动世界本性的普遍原则。内切瓦塔尔的绘画试图创造一个生物的与技术的之间的界面，一个病毒的、虚拟的与真实的或"病毒虚拟真实的"之间的界面，艺术家如是说。内切瓦塔尔的界面表现在绘画中，而德国艺术家乔希姆·亨德里克斯（Jochem Hendricks，b. 1957）则以数字技术为界面直接表现艺术家的凝视。在他的"眼睛素描"中，亨德里克斯使用了类似护目镜的设备扫描眼睛的运动并将数据发送给一台打印机，打印机将看的过程翻译为实体素描。在诸如《电视机》[*Fernsehen（TV）*，1992] 和《闪烁》[*Blinzeln（Blinking）*，1992] 之类的作品中，艺术家的"世界观"被真正地转录为一件艺术作品。亨德里克斯的素描《眼睛》（*EYE*，2001）是一幅艺术家的"眼睛"阅读《圣何塞信使报》（*San Jose Mercury News*）娱乐版的图表。他的前一件作品《报纸》[*Zeitung（Newspaper）*，1994] 绘

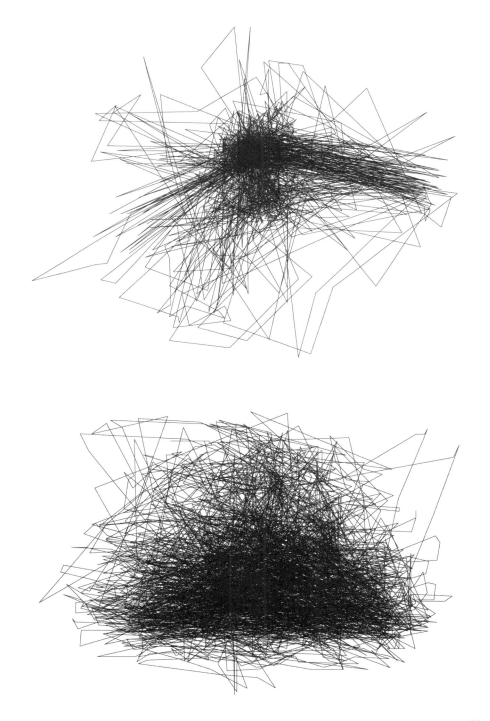

制了阅读一整期德国报纸《法兰克福汇报》(*Frankfurter Allgemeine Zeitung*) 的图表。虽然亨德里克斯的"眼睛素描"让人想起早期绘图仪素描的半生不熟,但是同时这些作品提供了对艺术过程和视觉感知之根的精确记录,其过程是一个"看见"自己的过程。

有人认为在计算机上创作像绘画或素描这样的作品意味着与"标记"之间关系的丢失——也就是说一个人在计算机屏幕上制造的标记与在纸或布上制造的标记相比会显得非常缺乏个性。当然这是毫无疑问的,但是与绘画和素描相比这件事本身就有点问题。凭借计算机技术创作的艺术与其他技术介导的艺术形式比如电影、录像和摄影之间可能更具可比性,艺术家的个性和声音并不表现在直接的实体干预中。观念、构图过程的所有元素、软件的编写以及数字艺术创作的许多其他方面仍然是带有艺术家美学标识的高度个性化的表现形式。

## 雕塑

数字技术也越来越多地被运用在雕塑作品创作和制造的各个阶段,从建模软件到制造机器。一些雕塑家在最初的设计过程和实物的输出中都使用了这些技术,而另一些雕塑家的创作则只着眼于在虚拟领域存在的雕塑和以CAD(计算机辅助设计)模型或数字动画形式存在的雕塑。

使用不同类型的计算机控制的制造机器可以制造实物和三维打印作品。三维物体由通常被称为快速原型的技术创作出来,该技术从一个 CAD 模型中自动制造出一个原型(例如,通过从一块材料中雕刻出物体或通过逐层制造构建物体)。快速原型技术也经常被运用在雕塑铸造模具的创建中。新的建模和输出工具已经改变了三维体验的构建和感知并拓宽了雕塑家的创作可能性。数字媒体将三维空间的概念转换到虚拟领域并因此为形式、体积和空间之间的关系打开了新的维度。曾是雕塑的一个主要特征的有形性现在已不再是一个定性特质了。虚拟环境的超实体面向改变了由重力、规模、材料等定义的传统体验模式。

缩放操作、比例移位、偏心特定角度、变形过程以及 3D
蒙太奇都是一些数字雕塑领域经常运用的技术。

　　虽然一些数字制造的实体作品没有展示出媒介的独
特特征并可以通过传统方式创作，但是另一些实体作品就
直接指向它们创作的过程。例如，罗伯特·拉扎里尼（Robert
Lazzarini，b. 1965）的雕塑《头骨》（skulls，2000）如果
没有数字技术就是无法被创作出来的，这是一个观众一目
了然的事实。作为基于 3D CAD 文件被扭曲然后被制造出
来的雕塑，这些头骨实现了我们以前无法实现的透视扭曲
三维物体制造（事实上盯着这些物体看会引起不适）。与
此同时，这些头骨是牢牢地被嵌入艺术史的，它们容易
让人想起汉斯·霍尔拜因（Hans Holbein）在那幅现藏于
伦敦国家美术馆（National Gallery）的著名绘画《大使》

图 62. **罗伯特·拉扎里尼**
《头骨》，2000

（*Ambassadors*，1533）前景中画的变形头骨以及历代绘画中被探索的其他扭曲的情况。

　　雕塑家迈克尔·里斯（Michael Rees，b. 1958）使用快速原型技术创作实体作品，他从医学解剖学中获得灵感，对"精神／心理解剖学"进行了探索。在里斯的《安雅脊柱》（*Anja Spine*，1998）系列中，比如长着突出耳朵的脊柱，解剖元素和有机形式被编织成复杂的雕塑结构，这提出了超越已知身体结构的关于感官享受的科学验证的

图 63.  **迈克尔·里斯**
《安雅脊柱系列 5》，1998

图 64.（右）

**迈克尔·里斯**

《生命系列002》，2002。在不考虑最终功能的情况下，将身体的各个部分连接起来，里斯将身体表现为可变的和可克隆的。使用肢体作为模块元素意味着身体部分是可以随意重新配置的组件，暗示了我们身体的物化。艺术家还创作了动画，比如始自2002年的《生命电影（怪物系列）》（下），在该动画中人工雕塑身体栩栩如生并可以表演各种排列组合。

问题。里斯把科学及其图像作为一种编织系统的方法，既是分析的也是直觉的。"安雅"是一个印度教术语，指七个脉轮（Chakras）中的第六个，向生命能量开放并使身体充满活力，是带来自我意识发展的能量中心。在精神指导的意义上，"安雅"这个词的意思是"命令"，虽然仍然是具体存在的一部分，但是它与最微妙的元素有关。里斯的《生命》（A Life，2002）系列延续了他对人工生命语

63

境中人体置换的兴趣。

德国艺术家卡琳·桑德尔（Karin Sander，b. 1957）在作品《1:10》（1999—2000）中提出了关于身体和表现之间新关系的问题，这一作品以 1 比 10 的雕塑微型人像呈现。这些微缩模型人像是通过对主体人物身体进行 360度扫描创作的。生成文件后被制作成一个三维塑料物体，并最终以人物照片为精确着色参考被进行喷绘。桑德尔自己没有参与这个完全机器制造物体的实际创作，她也强调不会通过"指导"姿势或服装选择来影响主体人物的外观。虽然最终的物体似乎是一个传统雕塑，但是它同时质疑了雕塑本身的概念。这位艺术家任何时候都不使用实体材料，最终物体也没有她的"标记"。实际上，这件作品与其说是一种实体"表现"，不如说是一个人的精确微缩模型副本，它展示出一种未经过滤的纯粹。在此基础上，我们可以说桑德尔的工作仍然是观念的，是一个由各种技术执行的观念。

桑德尔的工作过程例证了"远程制造"的观念和数字"远程传输"形式的可能性，这一观念和可能性能够以"根据需要，在需要的地方"为基础在一个特定地点被创建出来。通过远程制造，虚拟 3D 形式可以被远程转化为触觉体验——在任何地方被构思出来的观念和形式都可以变得触手可及。在不久的将来，价格低廉的 3D 打印机可能会被引入大众市场，为数字传输信息建立另一个物质性层次。2013 年纽约市艺术与设计博物馆（Museum of Arts and Design in New York City）的展览"失控——后数字时代的物质化"（Out of Hand: Materializing the Postdigital）专门讨论了通过数字制造进行雕塑创作探索的不同观念，展示了从迈克尔·里斯和罗克士·潘尼（Roxy Paine，b. 1966）到阿尼什·卡普尔（Anish Kapoor，b. 1954）和弗兰克·斯特拉（Frank Stella，b. 1936）的工作。

图 65. **卡琳·桑德尔**

《伯哈德·J. 杜比格 1:10》

（*Bernhard J. Deubig 1:10*），1999

# 数字技术作为一种媒介

数字技术作为一种艺术媒介的运用意味着作品从制造到呈现都完全使用数字平台并展示和探索这一平台的内在可能性。数字媒介的显著特征当然被认为是一种独特的美学形式：它是交互的、参与式的、动态的和可定制的，这只是它的几个关键特征。然而，艺术本身有多种表现形式而且是极其混合的。它自身可以表现为任何形式：带有或不带有网络组件的交互装置、虚拟现实、艺术家编写的软件、纯粹基于互联网的艺术或其中的任何结合体。本书将概述这些形式，重点是它们独特的形式语言。

技术的发展常常快于评价它们的修辞，我们必须不断地发展使用数字技术作为媒介的艺术词汇——在社会、经济和美学方面。通常数字媒介被赋予的特性需要被进一步解释，因为它们经常被普遍使用得几乎没有任何意义。例如，由于交互一词的使用在许多层次的交流中开始发生通货膨胀，它已经变得几乎毫无意义。最终，任何关于艺术作品的体验都是交互的，这种交互依赖于语境和最终在接受者那里产生的意义之间复杂的相互作用。然而，在体验传统艺术形式时，发生在观众头脑中的这种交互仍然是一种精神事件：绘画或雕塑的物质性在他或她的眼前并没有改变。不过，就数字艺术而言，交互性允许对一件艺术作品进行不同形式的浏览、集合或贡献，由此超越这一纯粹的精神事件。虽然表演艺术、偶发艺术和录像艺术都探索了艺术创作中用户或参与者的介入，但是我们现在面临的其实是数字媒介特有的远程和即时干预的复杂可能性。

图 66. **吉姆·坎贝尔**
《第五大道剖视图 #2》，2001

数字艺术中复杂交互的可能性已经远远超越了简单的"点击"，这种"点击"仅仅提供一种观看作品的复杂形式或用户行为触发特殊反应之类的交互。虚拟艺术作品发生了更加根本的变化，它们是开放的"信息叙事"，结构、逻辑和结局都起伏不定，对内容、语境和时间的控制通过交互被转移到各自的接受者身上。作品的这些类型可以采取各种不同的形式，艺术家或观众可以在不同程度上控制其视觉外观。数字艺术的原意并不总是协作性的但经常是参与式的，这依赖多用户的输入。在一些艺术作品中，观众在艺术家设定的参数内进行交互；在另一些艺术作品中，观众自己设定参数或成为基于时间的现场表演的远程参与者。在某些情况下，艺术作品的视觉表现最终是由观众创造的：没有输入，一件艺术作品可能真的就只是一个空白屏幕。

数字媒介也是动态的，可以对变化的数据流和数据的实时传输做出反应。各种各样的艺术作品——其中一些将在后面被讨论——已经使用"实时"股票市场和金融数据作为不同种类可视化的来源了。需要重点指出的是，数字媒介的本性并不是视觉的，而总是由代码或脚本语言的"后台"组成的，这些代码或脚本语言大部分是隐藏的，而可见的"前台"则是被观众／用户体验的，后者由前者生成。结果可以是复杂的视觉图像，也可以是非常抽象的交流过程。有些数字艺术是相当视觉的；而其他作品则更加关注原始数据或数据库。媒介的另一个显著特征是它是可定制的，可以满足单一用户的需求或干预，例如在艺术作品中，用户的个人资料成为作品发展和变化的基础。

数字媒介的这些显著特征不一定都出现在一件作品中，不过常常通过各种组合被使用。吉姆·坎贝尔（Jim Campbell, b. 1956）的《第五大道剖视图》（5th Avenue Cutaway, 2001）系列 [66] 是一件典型的只展示了几个数字媒介显著特征的作品——它是一个动态的艺术作品，但它既不是交互的、参与式的，也不是可定制的。这件作品由展示在计算机控制的红色发光二极管（LED）灯面板上的

图 67. **小约翰·F. 西蒙**

《彩色面板 v1.0》(*Color Panel v1.0*)
1999。该作品是一个基于时间的色
彩理论研究，其中艺术家编写的软
件探索了与时间和运动有关的色彩
的不同可能性和"规则"［由 20 世
纪早期的画家比如保罗·克利（Paul
Klee）和瓦西里·康定斯基（Wassily
Kandinsky）提出］。电子器件由回
收的笔记本电脑残骸（屏幕、处理
器、内存、硬盘）组成，展示盒子
是亚克力材料定制的。

场景组成，这些 LED 灯展示的是人们在曼哈顿第五大道
行走的录像衍生的意象。放在面板前的是经过处理的有机
玻璃窗格。由于有机玻璃被放成一个角度——与 LED 灯
保持不同的距离——场景经历了像素化的不同程度（从强
烈到几乎不可见），因此似乎数字图像变成了模拟图像，
这个过程不但反思了抽象，而且反思了这些不同媒体类型
的美学。动态数字艺术作品的另一个例子是小约翰·F. 西
蒙（John F. Simon, Jr., b. 1963）的彩色面板系列，由定
制的硬件、软件和液晶显示（LCD）屏构成。面板显示的
动态构图根据艺术家编写的软件展开。观众可以真正地看
到算法驱动的视觉图像在屏幕上从不重复的变化。坎贝尔
和西蒙的作品都扩展了数字时代艺术作品的概念，这些作
品保持着物体的面向，同时发生着一种不断变化的、基于
时间的结构转化。

数字实践的一个务实方面是信息可以在各种语境中被无限地发展、回收和再生产——它可以通过重组孕育新观念。各种关系组合中信息的语境重构与数据库的逻辑有着内在的联系，最终这一点成为任何数字艺术项目的核心。正如媒体理论家列夫·曼诺维奇（Lev Manovich）所说，一个数字艺术作品可以被描述为一个多媒体材料数据库的一个或多个界面。曼诺维奇的定义指出了这样一个事实：虚拟作品与一个允许用户或观众体验的界面观念是绑在一起的。界面一词已经几乎成为导航方法和设备的同义词，这一方法和设备允许用户与计算机程序的虚拟三维空间进行交互。然而，这个术语已经存在了一个多世纪，它描述了独立"系统"（比如人/机）的相遇之处以及允许一个系统与另一个系统交流的导航工具。界面作为双方之间的导航设备和译者，使双方能够相互感知。我们已经被界面包围了太久，因此我们很难再注意到它们。从我们的电视机、录像机和录音机遥控器、立体声音响、微波炉和电梯到电话和传真机的"控制面板"，我们持续依赖它们与机器和我们自己的外部世界交流。界面总是通过它们的惯例、结构特性以及与我们感知数字艺术的方式紧密联系的承诺和限制，微妙地改变着交流的范式和数字界面的设计与文化。

## 数字艺术的形式

那种认为所有的数字艺术作品都可以按照不同形式被整齐分类的看法是有问题的：在大多数情况下，这些作品结合了各种元素（比如有声音和互联网组件的实体装置），无法仅仅按照形式被分类。然而，弄清楚艺术基于的形式方面是很重要的。最终，每一件物体——甚至是虚拟物体——都有其自身的物质性，这影响了它创造意义的方式。数字艺术作品可以采取的形式包括：装置；电影、录像和动画；互联网艺术、网络艺术和软件艺术；以及虚拟现实和音乐环境。一件作品的形式方面总是与其内容（媒

介即讯息）有着千丝万缕的联系，基于形式的分类并不一定有助于持续概述在特定艺术中发展的主题。在这一章中，我们将通过例子来概述数字艺术的不同形式类别。在后面一章中，所有这些类别的艺术作品都将被放在艺术家探索的重要主题和问题的语境中进行讨论。偶尔，形式和主题的类别会重叠：定位和社交媒体或增强现实既是艺术中涉及的观念，也是技术的形式。后面提到的许多作品都曾在致力于数字媒介的场所展出过——比如德国卡尔斯鲁厄的ZKM、东京的ICC或奥地利林茨的"电子艺术节"——而且是在教育机构或组织的研究实验室的支持下进行的，比如加拿大的班夫新媒体中心（Banff New Media Center）、日本的佳能艺术实验室（Canon Artlab）或荷兰的V2。

## 装置

数字艺术装置本身是一个广阔的领域而且有多种多样的形式。有些让人联想到包括多个投影的大型录像装置或通过现场捕捉将观众纳入意象之中的录像作品。许多数字艺术装置的目标是创造能够带来不同程度沉浸的"环境"，从努力让观众沉浸在投影环境中的作品到让他们沉浸在虚拟世界中的作品。沉浸有着悠久的历史并与艺术、建筑和象征系统有着千丝万缕的联系：洞穴绘画可以被视为早期的沉浸式环境，而中世纪的教堂则同样旨在通过建筑、光和象征主义的结合为访问者创造一个与众不同的封闭空间。与录像装置一样，数字装置通常是强调地点特定性和尺寸可变性的，而且不一定预先确定尺寸。由于它们存在于实体空间中并与实体空间建立起联系（无论是封闭空间还是公共空间），它们总是包含了潜在的空间和建筑元素，这些元素对作品本身而言可能具有各种各样的重要性。大型数字环境的一些常见形式面向有：建筑模型；探索界面或运动的导航模型；虚拟世界构建的探索；以及允许用户远程参与工作的分布化、网络化模型。无论如何，所有这些都与实体和虚拟空间之间的可能关系有关，区别它们的是这两个领域之间的平衡以及将一个空间转换成另

一个空间的方法。一些艺术作品试图将虚拟世界的特质转化为实体环境；另一些艺术作品努力在虚拟空间中映射实体空间；还有一些人旨在融合这两个空间。

　　曾在数字装置艺术领域创作了一系列有影响力项目的澳大利亚艺术家邵志飞（Jeffrey Shaw，b. 1944）在其里程碑式作品《易读城市》（*The Legible City*，1988—1991）中讨论了与建筑相关的导航问题。该项目允许访问者通过骑行一辆静止的自行车导航一个模拟的城市——由计算机生成的三维字母组成的单词和句子构成。以实际城市的地图为基础，该建筑完全由投射到观众面前的大屏幕上的文本组成。在《阿姆斯特丹》（*Amsterdam*，1990）和《卡尔斯鲁厄》（*Karlsruhe*，1991）的版本中，字母的规模与它们取代的建筑物的比例真实对应，而文本则来自描述历史事件的档案文献。在《曼哈顿》（*Manhattan*，1989）的版本中，文本由八个不同色彩的故事组成，这些故事以曼哈顿人虚构独白的形式呈现，其中包括前市长科赫（Koch）、唐纳德·特朗普（Donald Trump）和一名出租车司机。《易读城市》在实体和虚拟领域之间建立了一个直接的联系，通过允许用户借助使用自行车踏板和方向手柄控制导航的速度和方向，这些踏板和方向手柄被连接到计算机，计算机将实体动作转换为屏幕上的景观变化。邵志飞的作品触及了许多对虚拟环境构建而言至关重要的问题：城市的文本组件真正地把超文本和超媒体的特征转化为一种建筑，在这种建筑中"读者"通过在非层级文本迷宫中选择路径来构建自己的叙事；换句话说，这座城市变成了一个"信息建筑"，其中的建筑物由具有地点特定性的故事组成，这些故事与被访问的位置有关并增强着被访问的位置，这些故事因此指向非物质体验的历史，这一历史是通过建筑物本身的易读形式无法立即进入的。

　　墨西哥裔加拿大艺术家拉斐尔·洛扎诺–海默（Rafael Lozano-Hemmer，b. 1967）称其通过虚拟记忆和叙事增强实体建筑的作品为"关系建筑"，他将"关系建筑"定义为"通过人工记忆的建筑物和公共空间的技术实现"。洛

图 68.（对页，上）
**邵志飞**
《易读城市（曼哈顿）》，1989

图 69.（下）
**邵志飞**
《分布的易读城市》，1998。邵志飞通过允许几个遥远地点的骑行者同时在一个虚拟环境中导航扩展了他的项目。骑行者可以在投影中看到自己和彼此的虚拟表现（对页，下），如果他们足够接近就可以进行口头交流。

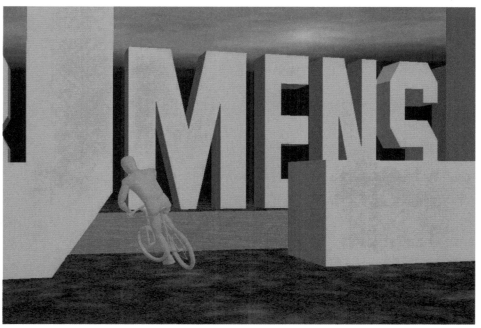

○ 此处指马克西米利安一世的墨西哥
第二帝国，1864 年哈布斯堡王朝成
员马克西米安接受拿破仑三世的
邀请成为墨西哥皇帝，1867 年被墨
西哥共和派俘虏并枪决。
——译者注

○ 此处指蒙特祖马二世（约 1475—
1520），是古代墨西哥阿兹特克帝
国（即阿兹特克三邦同盟，由特诺
奇蒂特兰、特斯科科和特拉科潘三
个城邦组成）的特诺奇蒂特兰君主，
曾一度称霸中美洲，最后被西班牙
殖民者埃尔南·科尔特斯（Hernán
Cortés）征服，阿兹特克帝国因此
灭亡。——译者注

扎诺 - 海默创作了一系列增强建筑物和地点的关系建筑项目；这些将在本书后面的公共交互语境中被讨论。虽然洛扎诺 - 海默的项目与《易读城市》纯粹的虚拟建筑截然不同，因为前者将实体建筑物扩展为人工建筑物，但它们同样实验了实体建筑和虚拟建筑之间的张力。在他于 1997 年在林茨展出的项目《移走的皇帝（关系建筑 #2）》[Displaced Emperors（Relational Architecture #2）] 中，洛扎诺 - 海默通过看似无关的历史怪事建立了一种墨西哥与奥地利之间的联系：哈布斯堡王朝的奥地利人马克西米利安（Maximilian）的墨西哥帝国（1864—1867）○ 与收藏在维也纳民族学博物馆（Ethnological Museum of Vienna）的阿兹特克末代皇帝蒙特祖马（Moctezuma）○ 的羽毛王冠。

图 70. 拉斐尔·洛扎诺 - 海默与威尔·鲍尔（Will Bauer）和苏西·拉姆齐（Susie Ramsay）

*《移走的皇帝（关系建筑 #2）》*，1997

实际干预改变了位于林茨的哈布斯堡城堡（Habsburg Castle）的外观：通过指向建筑外观的位置，观众（他们的运动被无线传感器跟踪）将触发一只巨大的动画手的投影，这只手出现在他们指向的位置。参与者的手在建筑物上移动，似乎可以揭开投影在建筑物上的"室内"。然而，这些室内没有表现城堡内部的实际情况，而是表现了位于墨西哥城哈布斯堡驻地的查普尔特佩克城堡（Chapultepec Castle）。观众还可以通过在各种位置按下一个"蒙特祖马按钮"，让羽毛头饰以投影的形式出现。因此，*《移走的皇帝》*真正地移走和取代了殖民历史的片段，赋予了一个熟悉的实体地点一个远非众所周知的语境并涉及了历史

图 71. 拉斐尔·洛扎诺-海默

《矢量海拔（关系建筑 #4）》，2002。该作品曾在墨西哥展出（1999），然后在巴斯克地区展出（2002），该作品中机器人控制的探照灯可以通过互联网被访问者操控。《矢量海拔》在诸如奥托·皮内（Otto Piene, b. 1928）《奥林匹克彩虹》（Olympic Rainbow, 1972）的计算机控制户外灯光装置和诺曼·巴拉德（Norman Ballard, b. 1950）与乔伊·伍尔克（Joy Wulke, b. 1948）的激光雕塑等早期传统中独树一帜。

图 72. 欧文·雷德

《移动，非常缓慢》（Shifting, Very Slowly），1998—1999

权力关系中的公众。艺术家在他的《矢量海拔》（Vectorial Elevation，自 1999）项目中继续他的建筑干预，该项目通过十几个机器人控制的巨大探照灯改变了都市景观。

奥地利出生的艺术家欧文·雷德（Erwin Redl, b. 1963）的装置因作为一种结构元素与灯光产生联系而成为一种与众不同的空间建筑探索方法。雷德的灯光项目是另一个以极少方式使用数字媒介并令这种使用的微妙之处成为作品本身焦点的例子。数年以来，雷德都在创作大型的、有地点特定性的 LED 灯装置。这些装置经常以巨大"窗帘"的形式呈现，窗帘由大量小 LED 灯串成。有时，灯光被程序设置成慢慢改变色彩的样子，为空间结构增加了另一个层次。特别是雷德的《矩阵》（Matrix，自 2000）系列 [73]，似乎开始将虚拟空间转化为实体空间：如果没有屏幕的灯光网格，虚拟空间就不会是可见和可进入的，灯光网格是这个空间构成的基本元素。《矩阵》将虚拟空间的网格和平面转换到实体环境中，为用户提供了一种对根本上是非物质空间的直接发自内心的体验。虚拟结构、

图 73.（对页）

**欧文·雷德**

《矩阵 IV》，2001

建筑和实体结构、建筑之间的相互作用也一直是"渐近线"（Asymptote）小组创作作品的焦点，"渐近线"是 1987 年由哈尼·拉希德（Hani Rashid）和莉莎 – 安妮·库蒂尔（Lise-Anne Couture）在纽约创立的建筑事务所。"渐近线"的《通量空间》（Fluxspace）系列是对虚拟与实体之间交集的不同形式的研究，该系列试图将两个领域的不同特质融合在一起并将数字媒介的特征转换到真实空间中。

雷德和"渐近线"的工作都有一个潜在的焦点，就是把虚拟的特征传输到真实领域，增强实体空间的观念。

图 74.（右）

**"渐近线"**

《通量空间 3.0》，2002。像这个小组的早期作品《通量空间 1.0》(2000)和《通量空间 2.0》（2001）一样，在这件作品中，虚拟空间的流动性成为装置实体环境的一部分。一个扭曲的和看似倒置的都市景观被投射到一个不规则形上，这个不规则形挂在一个由镜子覆盖的墙壁的房间中央。由此产生的反射似乎创造了一个围绕着观众的虚拟 3D 建筑。

混合虚拟和真实的空间并把二者融合在一个相互映射的世界的尝试体现在日本艺术家藤幡正树（Masaki Fujihata, b. 1956）的《全球室内项目》（Global Interior Project, 1996）中，该项目是一个创造了镜像世界的网络多用户环境，其中的实体装置似乎成了一幅虚拟世界的地图：装置本身表现了虚拟空间的建筑和结构。正如其标题所示，《全球室内项目》模糊了室内外的界限，创造了虚拟和真实无缝混合、彼此对应的世界。

建筑师马尔克斯·诺瓦克（Marcos Novak）将赛博空间描述为一个"液体建筑"，在这里所有结构都是可编程的并因此是流动的，能够超越实体世界的法则并以智能的方式对观众做出反应。实际上，创建这种反应性"智能环境"形式的努力在艺术和建筑项目中发挥了越来越重要的作用，在这些项目中数据空间的流动和透明模型传达出一种对物质性的理解。斯坦尼斯拉夫·莱姆（Stanislaw Lem）的小说《索拉里斯星》（Solaris, 1961）就设想了终极智能环境——这部小说由安德烈·塔科夫斯基（Andrei Tarkovsky）改编成电影，最近又由斯蒂芬·索德伯格

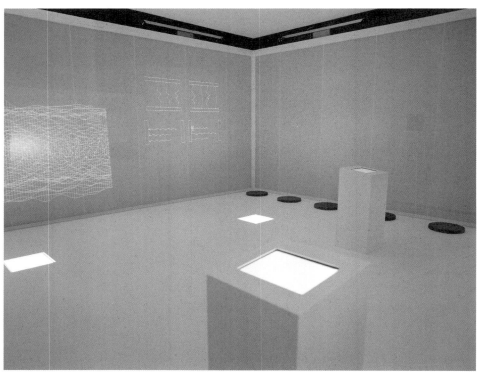

图 76. 马尔科·佩尔汉与卡斯滕·尼古拉合作

《磁极》,艺术实验室 10,山坡广场,东京,2000。访问者通过一个记录设备收集的数据被分析并翻译成七个关键词,出现在空间中的两个显示器上。通过选择其中一个关键词,参与者会触发一个搜索系统,该系统会从互联网上的数据库和网站编译相关概念的"词典"。通过与词典交互,用户对其进行定制和开发,使用原始知识数据库设置的参数作为数据空间自身转换的基础。该装置还包括根据访问者收集的信息处理得到的波形实时投影。因此空间本身成为一种回应参与者的活矩阵。

图 77. (背页)

杰西·吉尔伯特、海伦·托林顿和马雷克·沃尔扎克,与哈尔·阿格(Hal Eager)、乔纳森·范伯格(Jonathan Feinberg)、马克·詹姆斯(Mark James)和马丁·瓦滕伯格(Martin Wattenberg)

《漂泊》,1997—2001

(Stephen Soderbergh)改编成电影——在此完全虚构的《索拉里斯星》就是一个能够反映人类情感、思想的智能系统和有机体。莱姆的小说是《磁极》(*Polar*, 2000)项目——斯洛文尼亚艺术家马尔科·佩尔汉(Marko Peljhan)、德国声音艺术家卡斯滕·尼古拉(Carsten Nicolai, b. 1965)和佳能艺术实验室(Canon Artlab)合作完成——的直接灵感来源,该项目致力于在实体环境中重建智能数据空间。它提出了对立主义观点,探索了数据空间中不同极点的观念和在动态矩阵中信息的各种形式得以物质化的方式。装置的空间每次由两个人进入,每个人都配备了一个设备允许其记录和收集感官信息——比如图像、声音、温度和微生物培养,这些微生物可以对空间中的温度和光线条件做出反应。每一对访问者都会改变空间并为下一对访问者创造一个新起点。

像《磁极》这样的装置经过反转就形成了另一种调查在虚拟领域中表现实体空间和建筑的装置作品。这一过程的表演元素在《漂泊》(*Adrift*, 1997—2001)中得到了强调,这是一个由杰西·吉尔伯特(Jesse Gilbert)、海伦·托林顿(Helen Thorington)、马雷克·沃尔扎克(Marek Walczak)其他贡献者合作的项目,多年来以不同的配置呈现。这个多地点项目通过将照相机在公共空间记录的意象混合起来在虚拟和真实的地理环境之间建立联系,这些意象与虚拟 3D 空间、文本、声音的混合在实体位置被投射到半圆形屏幕上。《漂泊》描绘了瓦解数据空间和实体、介导环境的旅程,创建了一件拼贴作品,其中不同元素反思了不同媒体(录像、文本、声音、3D)语言的空间特征。由伊冯·威廉(Yvonne Wilhelm)、克里斯蒂安·海布勒(Christian Hübler)和亚历山大·图恰切克(Alexander Tuchacek)组成的多媒体研究团队"知识研究"(Knowbotic Research)也创作了各种装置,目的是调查数据世界中的真实位置描述,包括自然和都市环境的语境中真实位置的描述。特别是"知识研究"的跨学科项目《与知识南方的对话》(*Dialogue with the Knowbotic South*, DWTKS,

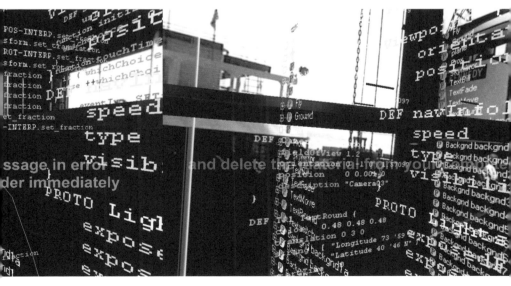

1994—1997）聚焦艺术和科学领域的表现和模拟问题，其中虚拟环境的导航和界面已经成为他们主要关注的问题。科学在使用 3D 世界、虚拟现实和沉浸式环境时越来越依赖模拟。艺术在构建现实和交流方式的尝试中正在探索同样的环境——有时使用科学数据。艺术和科学都在深层地关注真实世界、现实和虚拟世界、现实之间的空间以及这些不同领域和状态之间的差距和重叠，包括主观的和客观的。《与知识南方的对话》使用户能够跟踪科技如何将自然——在这里是南极洲——转化为计算机辅助的自然。装置《与知识南方的对话》允许与动态数据景观进行交互。信息景观整合了数据集、模型和南极研究模拟，这种模拟象征了与南极自然事件的联系。访问者能够通过 Web 环境以及一个本地的、实时计算的《与知识南方的对话》环境模型进行导航。

　　《与知识南方的对话》提出的关键问题之一是表现与模拟之间的关系。在弗里德里希·基特勒（Friedrich Kittler）、威廉·米歇尔（William Mitchell）和埃德蒙·库肖特（Edmond Couchot）等将数字图像理解为模拟的理论家的争论中，表现问题扮演着重要的角色。米歇尔认为

图 78. **"知识研究"**
《与知识南方的对话》，
1994—1997

电影和电子图像是表现性的，而模拟和数字图像则是呈现性的，这是二者的区别。人们可以肯定地说任何通过计算机创作和呈现的东西最终都是一种模拟，但是对处理数字作品的全部类型而言，术语是没有帮助的。用二分法来构建表现和模拟也是有问题的。模拟可以被定义为一个系统或过程对另一个系统或过程的模仿表现。例如，在飞行模拟器中，这个过程的数字模拟代替了导航飞机的现实。然而，模拟的目标是尽可能地成为"表现性的"和接近现实。这种表现性特质已经成为科学以及游戏和娱乐产业的主要目标，这些产业努力模仿真实的外观、实物或生物。《与知识南方的对话》提出了一个（开放的）问题，即科学知识是否可以被转化为美学的，如果没有简单的可视化是否有可能产生新的视觉图像。"知识研究"在他们的

图 79. "知识研究"

《10_DENCIES》，1997—1999。该项目创建了假想的界面，通过影响城市动态的"趋势"力量进行图绘和干预。在与建筑师、都市规划师和城市居民的合作中，"知识研究"描绘了东京、圣保罗和柏林的活跃状况与生长因子。都市数据层被转换成"电子领域"，对干预和合作开放，互联网上的一个界面为世界各地的用户提供了参与对话的机会。《10_DENCIES》旨在创建一个关于城市发展的跨学科讨论，就其本性而言是对地方和全球的融合：关于这些公共空间构建的讨论发生在地方和网络的新公共空间中。

《10_DENCIES》(发音是"tendencies","倾向"的意思,1997—1999)项目中继续调查真实、虚拟和假设之间可能的相互作用,该项目聚焦城市发展和都市进程。

　　任何类型的虚拟空间导航总是依赖界面的层次。其中一层界面由输入设备构成,可以是自行车、鼠标或操纵杆;某种类型的屏幕构成了另一层界面;而表现信息的虚拟结构——邵志飞《易读城市》中的字母世界或《全球室内项目》中的小房间——则增加了另一层。界面使作品向交互开放并在自身构成了内容层,这个内容层需要进一步

图 80. **佩里·霍伯曼**

《宣泄用户界面》，1995/2000。霍伯曼的装置允许用户通过新技术发泄他们的不满：观众被邀请向一面由过时 PC 键盘（右上）创建的墙上扔像鼠标一样的球，由此触发投影，投影是常常出现在计算机屏幕中的弹出窗口和控制面板的修改版本，这些弹出窗口和控制面板往往阻碍了高效交互（右下）。菜单可能要求用户输入他们显然没有的密码，不过菜单上的按钮为用户提供了"放弃"的选项。

图 81. **佩里·霍伯曼**
《条形码酒店》，1994。在该项目
中，无处不在的条形码符号成为进
入虚拟环境的界面。"酒店"的客
人会收到一根独特的魔杖，可以扫
描和传输打印在整个房间里的条形
码并立即将它们传输到一个计算机
系统，该系统可以在投射的虚拟环
境中生成物体。投影中的每一个物
体都对应一个不同的客人，但只是
部分地受其创造者的控制。这些物
体有它们自己独特的"个性"和行
为，它们与彼此以及它们的环境相
互作用。

验证。美国人佩里·霍伯曼（Perry Hoberman，b. 1954）
是重点对各种形式的界面进行批判性考察的艺术家之一：
在诸如《时间表》（*Timetable*，1999）[82]、《宣泄用户界面》
（*Cathartic User Interface*，1995/2000）和《条形码酒店 》（*Bar
Code Hotel*，1994）等项目中，他探索了界面不同类型的
意义和内涵。《时间表》由十二个刻度盘组成，它们围绕
在一个大圆桌子的边缘，一个图像从上方投射到桌子的中
心。刻度盘的功能会发生改变和异化——它们可以变成钟
表、仪表、速度计、开关、方向盘等——这取决于特定时
刻被投射到转盘上的东西。在桌子中央的实时 3D 场景是
受刻度盘运动的控制和影响的。《时间表》的空间在被使
用的过程中经历了持续变化而且变得更加复杂和多维。视
野彼此分离，创造了一种由不同界面展示的"时间框架"
的认识并强调了它们唤起的不同期望和关联。

之前许多项目建立的实体建筑、空间和虚拟建筑、
空间之间的联系在大量主要关注虚拟环境构建的装置作品
中找到了它们的对应。美国人比尔·西曼（Bill Seaman，
b. 1956 年）是持续探索这一领域的艺术家之一。他创作

图 82. 佩里·霍伯曼
《时间表》, 1999

图 83. 比尔·西曼与吉迪恩·梅

《世界发电机 / 欲望的引擎》，约 1995—今。用户通过选择诸如 3D 物体、图片、数字电影、诗意短语和声音物体等媒体元素构建一个虚拟世界，然后将这些元素投射到十五英尺宽的屏幕上。一旦元素被选中并放到空间中，用户就可以浏览它们并从四面八方观察它们。用户也可以通过投射图像或电影改变一个物体的表面并创建"纹理"；他们也可以在空间中嵌套的屏幕上呈现一部电影，当他们（虚拟地）接近它时，它就会播放。

了一系列"引擎"作品，作品的组合空间能够生成越来越复杂的意义。其中包括《世界发电机 / 欲望的引擎》（The World Generator/The Engine of Desire，约 1995—今）——一个与程序员吉迪恩·梅（Gideon May）合作创建的虚拟环境——它允许参与者建造并探索虚拟世界，就像《引擎的引擎》（Engine of Engines，2011—今）和《一个多感官引擎》（An Engine of Many Senses，2013）一样。1995 年，他创造了"重组诗学"这一术语，用于研究基于计算机的作品，使以不同顺序和组合进行的媒体元素探索成为可能，明确地在他的项目和乌力波文学实验之间建立联系。西曼还在早期的一些项目中调查了文本和图像的可浏览组合，比如《通道集 / 嘴边的一个拉动枢轴》（Passage Sets/One Pulls Pivots at the Tip of the Tongue），该项目允许用户创

93

图 84. **比尔·西曼与托德·伯雷特**
（Todd Berreth）
《一个多感官引擎》，2013。这个
生成软件项目使用 2D 和 3D 意象、
视频、文本和音频探索计算机的历
史和潜在的未来。软件的内部规则
生成与计算历史相关的文本和拼贴
图像的组合以及从未建立过的系统
图。它被展示在高清屏幕上或被投
射在建筑上。

作由单词、图像和媒体剪辑组成的多媒体诗歌，这一调查
延续到他的作品《混合发明发电机》（*The Hybrid Invention Generator*）中。

所有这里讨论的装置都以不同方式提出了关于空间
的构建和感知的基本问题。埃德蒙·库肖特认为，数字并
不表现我们所知的其他媒体形式的空间参数。根据库肖特
的说法，尽管数据空间可以通过硬件访问，它是我们实体
现实的一部分，但它仍然是一个专门的符号空间，纯粹由
信息构成。作为一个由计算构建出来的空间，它在许多方
面当然与我们的实体现实空间不同；它是在数字媒体中使

用的空间参考系。任何关于实体和虚拟空间之间差异的讨论都需要首先澄清我们所理解的空间。曾出版《想象赛博空间》（Envisioning Cyberspace）一书的建筑师彼得·安德斯（Peter Anders）在他的文章《人类赛博空间》（Anthropic Cyberspace）中声称，我们体验的空间实际上是复杂心理过程的产物，赛博空间是意识的延伸。正如安德斯所说，区分一块砖和这块砖的图像是一个感知和认知的问题，而不是现实和模拟的两极分化。感知和认知的问题实际上是考察虚拟空间特征的一个基本要素，当涉及实体和象征的差异或融合的程度时起着关键作用。邵志飞的项目《金牛犊》（The Golden Calf, 1994）就集中体现了这种融合形式，该作品通过模糊和质疑虚拟与实体物体的边界及其内在特征，讨论了虚拟 "后物体" 的观念。

　　虚拟空间已经成为一个含义宽泛的术语，它适用于所有通过计算机屏幕可访问的东西，但是正如上面项目所示，我们进入的空间实际上是完全不同的，而且很难归类。

图 85. **邵志飞**
《金牛犊》，1994。该作品由一个底座和一个彩色屏幕组成，屏幕上显示一个金牛犊的虚拟雕塑。访问者可以通过移动显示器从底座的四面八方观察牛犊。该装置具有高度的地点特定性：通过使用房间的照片，将真实实体环境的映像映射到牛犊的表面，这样用户就可以看到他们的周围环境被映射在牛犊的身上。根据光线和角度，用户也可以看到他们自己的图像被映射到屏幕上，这加倍了镜像效果并因此模糊了现实和虚拟世界的边界。

这些空间中有些是 3D 世界（表现的或非表现的），它们存在于屏幕的二维格式中。其中许多是努力复制实体世界及其规律的：例如，街道和建筑物经过身边的方式可以呈现出骑自行车的速度。而另一些则是无视重力定律的，允许用户在空间上方盘旋，从一只鸟的视野体验这些空间。用户体验的虚拟世界可能并非实体存在，屏幕上只有一部分可以被看到，但同时它总是作为一个（数学的）结构存在的。创造一个可信的世界需要连续性：环境需要以一种连续的方式发展；一个物体上的光反射不会在下一个场景中改变其来源，否则就会给人留下一个印象，即看到的是一系列静止图像，而不是一个场景或"世界"。同时，心理效应不仅仅依赖环境的营造。计算机游戏引起的肾上腺素激增通常依赖对速度的心理感知，而不是图形的逼真。虚拟和实体空间之间日益增加的交集将在定位媒体和公共交互的语境中被进一步讨论。虽然虚拟空间创造了展现在我们眼前的"世界"的新形式，但是它也与动态影像的历史有关，这影响了我们对这个世界的介导表现的假设。

## 电影、录像和动画

数字动态影像和"数字电影"的概念是一个受到一些媒体历史影响的含义特别宽泛的领域。正如理论家列夫·曼诺维奇指出的，数字媒体在许多方面已经重新定义了我们所知的电影认同。说到电影产业，电影很可能继续成为一种日益混合的形式，这种形式将电影胶片、数字效果和 3D 建模结合起来，抹去基于"记录现实"观念的电影史。

数字媒介以各种方式在各个领域影响和重新配置了动态影像。数字技术为增强装置中的电影表现提供了多种可能性，是实体环境中图像空间化的延续，理论家吉恩·扬布拉德（Gene Youngblood）在他的《延展电影》（*Expanded Cinema*，1970）一书中概述了这一点。交互性是数字媒介的另一个面向，它对叙事和非叙事电影有着深远的影响，与数据库的概念、从图像序列的汇编中集合和重新配置元

素的可能性有着密切的联系。

电影和录像历史的一个重要面向是现实主义概念，即对"真实事件"的记录。20 世纪 90 年代，随着网络摄像机（网络摄像头）的出现，以及如今无所不在的可以通过互联网从世界任何地方传输实时意象的计算机和智能手机内置摄像头的出现，"现实主义"观念获得了新的维度。录像艺术家以前曾在闭路装置中探索过直播面向。虽然借助电视呈现直播事件已经有很长一段时间了，但是这种一对多的播放系统仍然有相当多的控制和过滤。在互联网以多对多的传播系统中进行"流媒体"直播的方式，令这种传统的控制形式遭到了挑战和让渡。

19 世纪早期由前电影设备创造的动态影像大部分是基于手绘图像的。电影史的这一分支发展成为动画，这

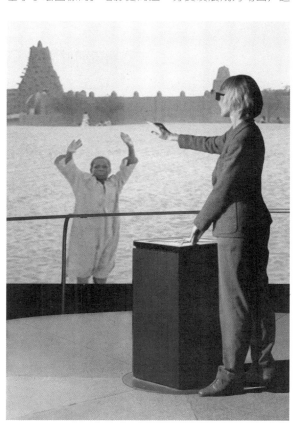

图 86. **迈克尔·奈马克**

《此时此地》，1995—1997。这个沉浸式虚拟环境由一个立体投影屏幕和一个旋转地板构成，观众可以在这里体验作品。观众周围的意象显示了 UNESCO（联合国教育、科学及文化组织）世界遗产中心濒危地区名单上（其中包括耶路撒冷、杜布罗夫尼克、廷巴克图和柬埔寨的吴哥）的公共广场。戴上 3D 眼镜，用户可以通过底座上的输入界面来选择特定的时间和地点。

也是一种通过数字平台的可能性获得了新动力和普及的媒介。我们现在常常把电影和动态影像与真人实拍联系在一起，而这实际上只是电影史的一个分支。通常由数字艺术创造的 3D 世界构成了另一种动态影像的形式，它存在于自己的类别中。

围绕动态影像空间化讨论问题的艺术家包括迈克尔·奈马克（Michael Naimark）和邵志飞，前者曾在"立体电影"领域做过大量研究并在制作第一张交互影碟的过程中起了重要作用。奈马克的《此时此地》（*Be Now Here*, 1995）[86] 和邵志飞的装置《地方，用户手册》（*Place, a user's manual*, 1995）都结合了各种媒体形式，从风景摄影到全景照片和沉浸式电影，他们将电影的基本空间特征重新定义为一个投到黑暗房间的平面屏幕上的投影。一个更亲密的将观众带入电影环境的全景嵌入发生在加拿大

图 87. **邵志飞**

《地方，用户手册》，1995。邵志飞的装置使用了一个圆柱形投影屏幕和一个位于其中心的圆形电动平台。计算机生成的投影场景由全景照相机拍摄的风景照片构成。这些场景被投射到 120 度的屏幕上，用户可以通过使用一个改装过的摄像机作为界面来穿越它们。通过旋转摄像机并使用其缩放和播放按钮，观众可以控制其前进、后退和旋转运动以及平台的运动。此外，这些屏幕上还镶刻了深褐色的"生命之树"——代表精神领域的希伯来符号图——这样每个真实地方都被链接到一个象征性的位置。观众发出的声音在投影场景中触发三维文本，这些文本对地方和语言进行评论并暂时将观众镶刻在场景中。

图 88. 卢克·库切斯尼

《访问者——数字生活》，2001。
库切斯尼装置的灵感来自皮埃
尔·保罗·帕索里尼（Pier Paolo
Pasolini）的电影《定理》（*Theorema*，
1969）和他女儿十岁时的一个梦。
访问者的穿越乡村之旅被投射在倒
置的圆罩里，访问者在其中可以遇
见当地人，他或她在导航时做出的
选择——比如与居民待在一起或
离开他们（像帕索里尼的电影一
样）——引发越来越多的个人参与
和社区意识。

人卢克·库切斯尼（Luc Courchesne，b. 1952）的作品《访问者——数字生活》（*Visitor—Living by Numbers*，2001）中，库切斯尼创作过交互电影的多种形式，其中包括交互人物肖像。在装置中，访问者会走入一个可以调节高度的小投影圆罩下，这样他们的头就会被包围起来。投影环境首先将观众置于日本乡村，然后他们可以通过说出一到十二之间的任何一个数字导览全景镜头记录的录像，每个数字依次改变了访问者在电影中穿越的路线。库切斯尼的项目反思了叙事节奏以及为了揭示个人故事和个人历史，摄像机和观众需要为某个地点或某个人花费的时间。

拉斐尔·洛扎诺-海默在《身体电影》(*Body Movies*, 2001) 中结合了错视和影戏的技术，对公共空间中的交互肖像进行了探索。这一项目于 2001 年在鹿特丹展出，它将肖伯格林广场改造成一个 1200 平方米的交互投影环境。通过放在广场周围的机器人控制投影仪，来自世界各地城市的肖像被投射到墙上。然而，在广场地板上的强光照射下这些肖像渐渐消失了，只有当行人把影子投射到墙上时肖像才会显现出来，这使肖像出现在它们的暗色轮廓里。虽然项目本身有一个独特的表演面向，但是当人们反复回到现场上演他们自己巨大的影戏时，作品获得了新的维度。

动态影像的空间化并非一定要采取沉浸式环境或大型投影的形式，而是任何一种传送机制固有的。詹妮弗·麦考伊和凯文·麦考伊 (Jennifer and Kevin McCoy) 的作品实验了一种非常不同的增强电影，注重单镜头的构建及其传达的信息。将数据库叙事作为一种形式策略，他们的录像装置《一镜一集》(*Every Shot Every Episode*, 2001) 和《我如何学会》(*How I Learned*, 2002) 通过融合电影/录像的特点和数字艺术的特点将前者带入了后者的领域。

图 89. 拉斐尔·洛扎诺-海默

《身体电影：关系建筑 #6》，2001。因为阴影是投影变得可见的必要条件，该作品在投影图像的制作中反转了明暗——电影的基本元素——的传统角色。根据行人接近广场灯光的距离，他们的影子会有二到二十二米高。一个基于摄像机的跟踪系统监控阴影，一旦他们显示了特定场景中的所有肖像，计算机就会将场景转换为另一组肖像。

这些作品以 CD 录像的形式呈现，CD 被整齐地堆叠或布置在墙上，观众可以用"老式的"、手动交互的方式选择和播放。虽然这些作品看起来是经典意义上的录像装置，但是如果没有数字媒介对现有材料进行分类、复制和重新配置的可能性，作品就不可能实现。《一镜一集》由美国电视剧《警界双雄》（*Starsky and Hutch*）二十集中的每一个镜头构成，电视剧被分解成单个单位的数据库（比如"每个拉近镜头"或"每个刻板印象"）。该作品考察了熟悉类型的基本美学，揭示了不如此观众就无法感知的刻板印象和表现的潜台词，并因此把数据库变成了一种文化叙事。

电影 / 录像中的交互元素不是数字媒介固有的，在投

图 90.（右上）
**詹妮弗·麦考伊和凯文·麦考伊**
《一镜一集》，2001

图 91.（右）
**詹妮弗·麦考伊和凯文·麦考伊**
《我如何学会》，2002。通过系统地组织和展示电影镜头或镜头序列，比如"我如何学会挡拳""我如何学会剥削工人"或"我如何学会热爱土地"，该作品揭示了习得行为被文化制约的方式。

影中进行光实验的艺术家（例如，通过"影戏"将观众融入艺术作品）或通过实时录像捕捉让观众成为投影图像和艺术作品"内容"的艺术家已经在运用交互元素。吉姆·坎贝尔是经常将交互元素融入录像作品（包括数字的和模拟的）的艺术家之一。他早期作品之一《幻觉》（*Hallucination*，1988—1990）破坏和扭曲了实时图像的概念。沃尔夫冈·斯泰勒（Wolfgang Staehle）的《帝国 24/7》（*Empire 24/7*，2001）[93]——一幅在互联网上直播的帝国大厦的图像——是一个看似简单，然而有力陈述"实时"图像美学含义的作品。就像安迪·沃霍尔的同名作品（一段七小时○的建筑录像）一样，斯泰勒的《帝国 24/7》展示了一种不断演化的摄影图像，成为一种对光和环境方面面细微变化的持续记录。该作品提出了一些关于"实时"（但是经过介导的）图像的本性及其在艺术语境中的地位的基本问题。

"实时"图像是否使以前的艺术形式显得过时？处理和介导的美学在我们对艺术作品的感知中起了什么作用？到目前为止，我们已习惯在电视上或通过网络摄像头看到地标性建筑或地点的实时图像。然而，在画廊或博物馆的墙上遇到这种类型的图像就构成了语境的根本变化，这提出了关于表现和艺术本性的基本问题。《帝国 24/7》是一个高度短暂的、基于时间的文献，不能也永远不会重复（除了存档版本）。与之类似，2001 年 9 月，斯泰勒在纽约的邮局画廊（Postmasters Gallery）举办了个展，他在那里展示了三幅实时视图，其中之一是通过一个指向曼哈顿下城的网络摄像头拍摄的。"9·11 事件"被实时展现在画廊的墙上，创造了一个令人意外和震惊的关于艺术中"终极现实主义"观念的语境。

数字艺术中对非叙事动态影像的探索可以在构建基于交互视觉叙事的数字电影作品中找到对应。最早的交互叙事电影之一是林恩·赫什曼（Lynn Hershman，b.1941）的《洛娜》（*Lorna*，1979—1984），这是一个在电视屏幕上展现而且观众可以通过遥控进行浏览的项目。交互录像和电影特别具有挑战性，因为视觉图像往往在决定和描述

○ 该作品时长八小时五分钟。

——译者注

图 92. **吉姆·坎贝尔**

《幻觉》，1988—1990。录像就像一面镜子，当观众走近屏幕时，他们可以在画廊的环境中看到自己。越走越近，他们的身体就会燃起火来，同时发出火的声音；然后一个女人突然出现在屏幕上的观众旁。坎贝尔的作品在电视画面中对现实和交互的"幻觉"进行了处理，模糊了实时和构建图像之间的界限并质疑了用户控制的水平。

图 93. 沃尔夫冈·斯泰勒

《帝国 24/7》，2001

地点、时间以及角色方面比文本更具优势。虽然超链接文本叙事也包含了"蒙太奇"或"跳切"的元素，但是场景的视觉转换仍然是一个完全受读者提供的解释和意义影响的心理事件。正如曾在叙事录像领域创造了一些经典的格雷厄姆·温布伦指出的，放弃对图像序列的控制意味着放弃我们所知的电影。温布伦的《奏鸣曲》（Sonata，1991—1993）就是一个叙事作品，观众能够修改一个故事的发展线索，混合两个经典作品：一个是犹滴（Judith）的《圣经》故事，她假装引诱并斩了荷罗孚尼（Holofernes）将军的首级；另一个是托尔斯泰（Tolstoy）的小说《克勒采奏鸣曲》（The Kreutzer Sonata），一个男人因怀疑他的妻子可能与一个小提琴家有染而杀了她。观众可以从一个故事移动到另一个故事，或通过一个定制设计的交互画框指向投影屏幕从多个角度体验每个故事。两个故事由温布伦的镜像融合在一起并互相颠倒，其焦点在于谋杀和引诱为读者建立的一种超越线性发展必要性的叙事框架。交互叙事的可能性也是托尼·德芙（Toni Dove）的数字录像装置《人工换生灵⊖》（Artificial Changelings，1998）[95]和《分光镜》（Spectropia，2007）的核心，二者是交互电影三部

图 94. **格雷厄姆·温布伦**
《奏鸣曲》，1991—1993

⊖换生灵，changeling，历史上也被称为 auf 或 oaf，是一种欧洲民间传说和宗教中的类人生物，据说精灵会把人类的漂亮孩子偷走，留下一个丑陋的像精灵一样的孩子，这个精灵一样的孩子就是换生灵。换生灵的故事经常出现在中世纪文学中，比如《格林童话》中的小仙人故事。换生灵的故事反映了当时人们对患有无法解释的疾病、紊乱或发育障碍的婴儿的关注。——译者注

曲中的前两部，讨论的是消费经济学的无意识。《人工换生灵》讲述的是一个 19 世纪的盗窃狂阿拉图萨（Arathusa）和一个未来女性加密黑客齐利斯（Zilith）的故事。该装置由一个弯曲的后投影屏幕和屏幕前地上的四个传感器控制区域构成。通过踏上交互区域，观众／参与者影响并控制叙事。2008/2010 年的《分光镜》是一个实时混合电影事件的表演，这是一个可擦除的电影，现场表演者通过一个动作感应系统编排屏幕上的角色，该系统作为一种可播放的电影工具，创造出一种混合了故事片、电子游戏和影像骑师（VJ）表演等特点的叙事形式。像温布伦一样，德芙使用镜像故事（以及消费文化、新兴技术和由此带来的经济与心理的"失调"）作为一种观众导向的叙事技术。

大卫·布莱尔（David Blair）的《蜂蜡网络》（WAXWEB，1993）[97] 是第一部完整的交互在线故事片，这是他的电影《蜂蜡或蜜蜂中的电视发现》（Wax or the Discovery of Television Among the Bees）的超媒体版本。作为一部由 80000 个片段组成的 85 分钟长的电影，《蜂蜡网络》明确地嵌入了数据库电影的观念，允许用户集合叙事的离散元素，这本身就反思了电影与电影摄影的历史。詹妮弗·麦考伊和凯文·麦考伊的《201：空间算法》（201: A Space Algorithm，2001）探索了强调时间的数据库电影的可能性，这是一个在线软件程序，允许观众通过选择镜头和压缩或扩展观看时间重新编辑斯坦利·库布里克（Stanley

图 95.（右和对页，上）
**托妮·德芙**
《人工换生灵》，1998。在离屏幕最近的区域，观众会发现自己在一个角色的头中；进入下一个区域会有一个角色直接向观众说话；第三个区域会引起恍惚或梦境的状态；离屏幕最远的区域会产生时间旅行，让观众出现在另一个世纪，从一个角色的现实切换到下一个。在每个区域里，观众的动作都会改变投影中录像和声音的行为。

图 96.（中）
**托妮·德芙**
《分光镜》，2008。在实
验媒体和表演艺术中心
（Experimental Media and
Performing Arts Center）
的实时混合交互电影表
演，特洛伊，纽约。

（下）
**托妮·德芙**
《分光镜》，2007 年首映。
《分光镜》使用时间旅行
和超自然附体的隐喻，将
两段叙事联系起来，一个
发生在未来，另一个发生
在 1931 年股市崩盘之后。


WAXWEB   { 25:59 / 1:20:00 }  -  { Round Again:Eye }     - Netscape

File  Edit  View  Go  Window  Help

**Through the television, I could read my grandfather's diary at the Garden of Eden.**

Images: A final gathering of static-sided tvs lets us travel through soft-edged bees into the black and white face of distorted Jacob.

14

Document: Done

图 97. **大卫·布莱尔**
《蜂蜡网络》，1993

Kubrick）的科幻电影《2001：太空漫游》（*2001: A Space Odyssey*）。用户不仅控制着叙事的空间组件，而且控制着叙事的时间构建，这质疑了电影的时空范式。数据库电影在所谓的"超级剪辑"中找到了自己的延续，"超级剪辑"是一种流行的 YouTube（油管）类型，痴迷于把一个特定主题的所有实例编辑在一起。例如，科里·阿肯吉尔（Cory Arcangel，b. 1978）的录像《第 11 号作品　三首钢琴小品，1909》（*DreiKlavierstücke op. II*，1909，2009）就是使用完全来自 YouTube 上小猫弹钢琴的片段集合出阿诺德·勋伯格（Arnold Schoenberg）的著名钢琴作品，这质疑了在线视频共享带来的高雅艺术与流行文化之间的交集。

互联网上的短片本身在迅速成为一种类型。除了数字录像之外，诸如 Adobe Director（前称 Macromedia Director）和 Flash 等软件提供了另一种数字动态影像的制作和呈现形式，这些软件允许通过混合录像、动画和多媒体元素创作"电影"。马克·阿梅里卡（Mark Amerika）将自己的项目《电影文本》（*Filmtext*，2001—2002）称之为一种"数字思维图"并将电影和文本的语言与多媒体特

性联系起来，反思它们的固有特性。英国艺术家尼克·克罗（Nick Crowe）的《离散包》（*Discrete Packets*，2000）是早期最具创意的"互联网电影"之一，它将电影与 Web 浏览器语言结合起来。该项目呈现为一个来自曼彻斯特的叫作鲍勃·泰勒（Bob Taylor）的男性的个人主页。泰勒主页的图形元素和版式使其成为没品位 Web 设计的缩影，其中包含了当地足球队的链接以及泰勒为寻找 1984 年失踪的女儿安吉拉（Angela）发出的求助请求。该项目通过链接真实网站（比如 Web 上的失踪者网站，那里的确可以找到安吉拉的名字）创建了一个杂糅了事实和虚构的复杂 Web，当一部记录泰勒寻找的电影（由 Director 软件创建）在 Web 浏览器窗口打开时，使用浏览器的导航功能就可以驱动讲述。

像 Flash 这样的软件也为动画新浪潮做出了贡献，这种类型的动画作为数字技术进步的结果已经经历了一次复兴。动画不断融合各种学科和各类技术并仍然位于娱乐产业和艺术世界的边缘。动画究竟在多大程度上应该被视为

图 98. **尼克·克罗**
《离散包》，2000

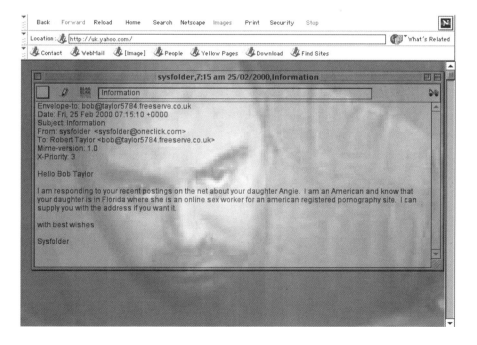

一种艺术形式仍然是一个有争议的话题，但是无疑它现在更频繁地出现在展览中。2001 年，纽约 PS1 当代艺术中心（PS1 Contemporary Art Center）举办了一场以"动画"（Animations）为主题的展览，在形式上将此类艺术的各种技术和经典与知名艺术家的项目并置。模糊动画中商业和艺术两方面的完美案例是法国艺术家皮耶·休伊（Pierre Huyghe）和菲利普·帕雷诺（Philippe Parreno）的项目《没有灵魂，只有躯壳》（No Ghost Just a Shell），他们购买了一个漫画（漫画书）人物，一个为动画和漫画书创建的日本人物模板，这个模板来自日本一个专门生产这些现成人物的机构。这个人物叫作安里（Annlee），几乎没有面部特征，没有历史和生活；她是一个带有版权的虚构躯壳，等待被一个故事填充。帕雷诺和休伊都创作了动画——《飞越太空》（Anywhere Out of the World，2000）和《还有两分钟》（Two Minutes Out of Time，2000 年）——在这

图 99. **菲利普·帕雷诺和皮耶·休伊**
《没有灵魂，来自没有灵魂的飞越太空，只有躯壳》，2000—今

两个作品中安里反思了自己荒谬和悲惨的处境。为了进一步质疑版权和所有权的地位，他们还把这个人物分发给了其他艺术家，包括利亚姆·吉利克（Liam Gillick）和多米尼克·冈萨雷斯-福斯特（Dominique Gonzalez-Forster），他们为这个人物创造了更多的诠释。这件作品的标题《没有灵魂，只有躯壳》，影射了士郎正宗（Masamune Shirow）的著名漫画《攻壳机动队》（*Ghost in The Shell*），这是一个科幻故事，发生在一个被网络变得没有国界的世界中，这个世界允许增强人类生活在虚拟环境中。

与动画有关的是游戏电影（Machinima）的电影形式，即在实时虚拟游戏的环境和世界中拍摄电影，它已经发展成为一个庞大的类型。2005 年，视频分享网站 YouTube 的出现为动态影像实验和迷恋混音文化的新发展提供了支持。例如，艺术家团队 jodi［琼·海姆斯凯克（Joan Hemskeerk，b.1968）和德克·帕斯曼（Dirk Paesmans，b.1965）] 在他们持续进行的《民俗项目》（*Folksomy Project*，2009）中从 YouTube 上选择用户生成的视频并使用民俗学标签策略反思 YouTube 的模因。

## 互联网艺术和网络艺术

随着 20 世纪 90 年代中期万维网的出现，数字艺术找到了一种表现的新形式。自 20 世纪 60 年代末，阿帕网一直在稳步发展，节点数量不断增加。1984 年，美国国家科学基金会（National Science Foundation）参与网络发展之后，它以前所未有的速度向前推进（最初的阿帕网于 1987 年正式终止）。在网络先锋艺术组织中，1991 年纽约的"东西"（The THING，由沃尔夫冈·斯泰勒创立）就已经作为一个公告板服务——一个电子信息系统——存在并致力于当代艺术和文化理论。今天我们知道的万维网（WWW）源于 20 世纪 90 年代早期由蒂姆·伯纳斯 - 李（Tim Berners-Lee）和 CERN（European Particle Physics Laboratory，欧洲粒子物理实验室）提出的概念，目的是建立一个"分布协作多媒体信息系统"。万维网是基于超文本传输协议（http）的，它允许访问用 HTML（超文本标记语言）编写的文档，这种语言使在文档和任意节点之间建立链接成为

可能。就像互联网一样，早期的万维网也是由教育和研究机构主导的，是一个基本上不受监管的免费信息共享空间。

随着接踵而至的"dot com"的狂热和消亡，互联网的商业殖民在 20 世纪 90 年代末才开始出现并在社交媒体和 Web2.0 时代实现了自己的扩展。互联网上的艺术在许多方面被认为其特征在于自由网络空间哲学和其身处商业语境中二者之间的张力。自早期万维网出现起，互联网艺术就已经存在了，与之相伴的是几个"运动"的同时发展。它已成为一个综合体，涵盖多种艺术表达形式，这些形式之间往往相互重叠。其中有探索叙事或实验形式的文本和视听项目；以网络及其信息的即时发布和复制的可能性为一种干预阶段平台的网络行动主义项目，无论是对特殊群体的支持还是质疑企业和商业利益的方法；以及在从早期聊天室和邮件列表到在线游戏和 Facebook（脸书）、YouTube、Twitter（推特）等平台上发生的表演项目，通过这些平台全世界的 Web 访问者都可以体验到这些项目。

20 世纪 90 年代中期，一个由俄罗斯艺术家奥利亚·利亚利娜（Olia Lialina，b.1971）和阿列克谢·舒尔金（Alexei Shulgin，b.1963），英国艺术家和行动主义者希思·班廷（Heath Bunting），斯洛文尼亚艺术家武克·科西克（Vuk Cosic），以及巴塞罗那艺术团体 jodi 组成的欧洲艺术家核心小组，通过在线邮件列表网络时标（online mailing list nettime）——由媒体理论家和批评家格特·拉文克（Geert Lovink）和皮特·舒尔茨（Pit Schultz）建立并致力于互联网文化与批评——连接起来，他们关注网上的艺术类型并形成了"net.art"（带点）运动。武克·科西克于 1996 年在的里雅斯特组织了一个小型聚会"net.art per se"，此时，这个词第一次被正式使用。关于网络艺术类型的讨论也发生在根茎网（Rhizome）上，根茎网是一个由马克·特赖布（Mark Tribe）在纽约创立的新媒体艺术在线论坛。网络艺术很快就在 Web 上建立了自己的艺术世界，包括在线画廊、策展人和批评家，其中的策展人和批评家包括蒂尔曼·鲍姆盖特尔（Tilman Baumgärtel）和约瑟芬·博斯马（Josephine Bosma）。早期的在线画廊包括本雅明·威尔（Benjamin Weil）的 äda'web，一家以网络艺术家以及知名艺术

家的作品为特色的数字加工厂，比如珍妮·霍尔泽和茱莉亚·舍尔（Julia Scher），她们通过新媒介扩展了自己的实践。在早年间，网络艺术和在线画廊的投资策略与艺术本身一样都是实验性的。在 äda'web 失去资金支持后，这家画廊及其"藏品"被明尼阿波利斯的沃克艺术中心（Walker Art Center）永久存档，该中心很早就开始展出和支持网络艺术。1995 年，东京町田市立国际版画美术馆（Machida City Museum of Graphic Arts）开始赞助一个竞赛"网上艺术"，但是直到 20 世纪末网络艺术在艺术世界中的认知度仍然很低。

早期万维网主要是文本的和并不十分复杂的媒介，早期的网络艺术作品往往是非常观念的，由一种社区意识和自发干预精神驱动。1997 年，阿列克谢·舒尔金设立了"万维网艺术奖"（WWWArt Award），该奖项由"旅游符号学研究"（Research in Touristic Semiotics）之类的获奖网站构成，"旅游符号学研究"是一个世界各地常见交通标志的指南，或称"闪烁"（闪烁图像是 Web 发展阶段之一的一个特征）；他还组织了"形式艺术竞赛"（Form Art Competition, 1997），要求参与者从形式元素中创作艺术，比如单选按钮、滚动条和下拉菜单。武克·科西克普及了 ASCII 艺术，创建了完全由字母和数字字符组成的静态图像和视频。科西克与沃尔特·范·德·克鲁森（Walter van der Cruijsen）和卢卡·弗雷利（Luka Frelih）合作，在"ASCII 艺术团"（ASCII Art Ensemble）厂牌下制作作品。jodi 二人组彻底颠覆了常见的 Web 界面和桌面元素：表面上"破碎"的 HTML 页面与集成的滚动条和图标使桌面成为 Web 页面的前台。jodi 的网站无疑是一场低技术的图形之战——它提醒人们界面的标准化及其形式元素和"符号语言"的内在美。

早期网络艺术创作出了此类艺术中的一些经典，其中包括奥利亚·利亚利娜的《我男友从战争中归来》（My Boyfriend Came Back from the War）[101]和希思·班廷的《读我（拥有、被拥有或保持隐形）》[Read Me（Own, be owned or remain invisible）]。利亚利娜的作品反思了"战争"（字面上的和隐喻上的）以及通过Web进行的交流。点击浏览器窗口的黑白图像、问题和陈述就会导致那一帧（和对话）分裂成越来越复杂

图 100.（上）

**奥利亚·利亚利娜**

《夏天》，2013

图 101.（对页）

**奥利亚·利亚利娜**

《我男友从战争中归来》，1996。
在这个交互的基于互联网的作品
中，用户通过点击图像和文字驱动
叙事，这导致窗口分裂成帧。利
亚利娜将这件作品扩展成《最后的
真正的网络艺术博物馆》（The Last
Real Net Art Museum），它以最初
的《我男友从战争中归来》为起点，
然后发展成一个关于其他艺术家作
品的变奏档案。该项目指向了数字
网络提供的创造和再现的可能性，
比如在开放系统中无限地重新配置
传统博物馆无法容纳的信息。

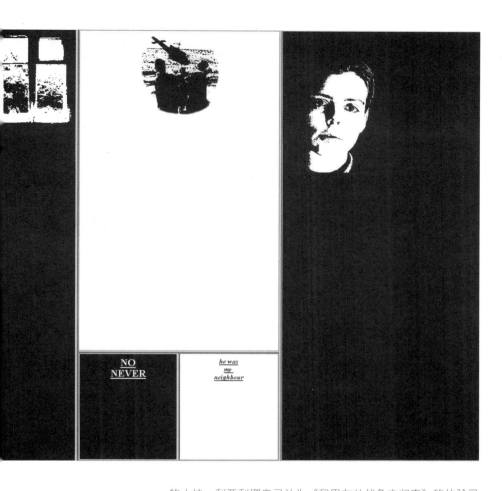

的小块。利亚利娜自己认为《我男友从战争中归来》的体验已经被互联网的加速发展及其语境的变化永远地改变了：她构建的对话张力已经被这件作品的快速加载时间抹去了。她的项目《夏天》（*Summer*，2013）既是对这些语境变化的评论，也是对早期以页面刷新为一种文体手段的项目的肯定。该项目是一个简短的动画，艺术家在一个游乐场荡秋千，似乎挂在一个浏览器窗口的顶部，动画的每一帧都被不同的网站回放。浏览器被从一个服务器重新定向到另一个服务器，因此动画的速度和循环依赖个别访问者的互联网基础设施。班廷的《读我》由一篇关于艺术家的简短传记文本构成，其中每个单词都与相应的域名链接——例如，单词"is"链接到is.com，"qualifications"

图 102.　乔恩·伊波利托、基思·弗兰克和珍妮特·科恩
《不可靠的档案管理员》，1998

图 102.　乔恩·伊波利托、基思·弗
兰克和珍妮特·科恩
《不可靠的档案管理员》，1998

链接到qualifications.com等——表明Web上的呈现和身份是一个正在拥有域和"语言"、正在被拥有域和"语言"或保持隐形的问题。

　　作为一个不断变化和重组的信息系统，互联网似乎违背了其组成元素的系统安排。链接可以将文本和视觉图像连接到它们所嵌入的语境网络并将通常由实体空间分隔的参考文献网络可视化。在这个网络中，信息被无限循环和复制，这两个概念构成了众多在线艺术项目的基础。这些项目包括从 20 世纪 90 年代所谓的 Web 碰撞——将现有信息混合并使其"碰撞"形成新形式的项目——到 21 世纪的在线混音文化。例如，乔恩·伊波利托（Jon Ippolito）、基思·弗兰克（Keith Frank）和珍妮特·科恩（Janet Cohen）的《不可靠的档案管理员》（*The Unreliable Archivist*，1998），将 äda'web 站点上的特色项目作为原始资料并允许访问者对其进行重新设定。通过将四个滑块（语言、图像、样式、布局）调整为"朴素的""神秘的""装载的"和"荒谬的"，用户可以从 äda'web 的任何项目中选择文本和视觉图像，然后以拼贴的形式显示在屏幕上。原来项目的作者和边界被抹去，理解拼贴的语境在很大程度上是由档案管理员的创造者的主观范畴设置的。英国二人组汤姆森与克雷赫德 [ 乔恩·汤姆森（Jon

Thomson）和艾莉森·克雷赫德（Alison Craighead）成立
于 1994 年 ] 在他们的项目《CNN 交互变得更交互》（*CNN
Interactive Just Got More Interactive*, 1999）中使用了一种
不同的"混音"方法，他们为 CNN 网站增加了一个单独
的浏览器窗口，其功能类似一种"音乐盒"并允许用户向
该网站提供的新闻中添加各种各样的配乐。通过混合事实
和虚构，《CNN 交互变得更交互》揭示并增加了新闻经
济的信息娱乐面向。

　　20 世纪 90 年代网络艺术的一个特殊类型是所谓的
浏览器艺术，通过创造替代浏览器重写我们通过诸如
Netscape 和 Internet Explorer 等浏览器探索 Web 的惯例。

图 103. **汤姆森与克雷赫德**

《CNN 交互变得更交互》，1999

我们通常在互联网上体验信息的方式是基于惯例而非任何媒介的固有特性：我们通过浏览器门户查看网站，浏览器最终是基于印刷书籍的页面模型（甚至是古老的卷轴格式）。在 Web 早期，许多艺术项目就对这些惯例提出了质疑。英国小组 I/O/D 单枪匹马地建立了替代浏览器的"媒介"，他们的《Web 跟踪者》（*WebStalker*）是一个应用程序，允许用户在一个空白窗口画"帧"并选择他们想在其中显示的信息——例如，一个站点的图形地图，以小圆圈呈现所有个人页面并以线呈现它们之间的链接；来自 URL 的文本和 HTML 页面的源代码；用户想要保存的 URL"藏品"。尽管《Web 跟踪者》没有显示图形，但是它以一种美学和创造性的方式扩展了现有浏览器的功能，这对传统信息显示和互联网"体系结构"的范式提出了质疑。另一种体验 Web 内容的方法是纽约的马西耶·维斯涅夫斯基（Maciej Wisniewski，b.1958）的《netomat™》（1999—今），它抛弃了传统浏览器的页面格式并将互联

图 104. I/O/D

《Web 跟踪者》，1997—今。在《内脏外立面：将玛塔 - 克拉克的撬棍引入软件》（Visceral facades: taking Matta-Clark's crowbar to software）一文中，I/O/D 的马修·富勒在《Web 跟踪者》的信息建筑方法和美国艺术家戈登·玛塔 - 克拉克（Gordon Matta-Clark）的"分裂"建筑技术之间建立了联系。两者都是揭示各自媒体结构特性的正式程序。

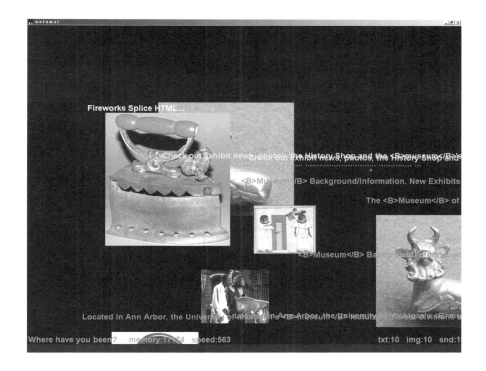

図 105. **马西耶·维斯涅夫斯基**
《netomat™》, 1999—今

网视为一个巨大的文件数据库。作为对观众输入单词和短语的回应,《netomat™》通过与互联网对话检索文本、图像和音频并将它们同时传输到屏幕上而无须考虑数据源的显示设计。通过使用一种专门为探索未开发的互联网而设计的视听语言,《netomat™》揭示了不断扩展的网络如何解释和重新解释文化观念与主题并将访问者带入互联网的"潜意识"。《netomat™》也是值得注意的,因为它是一种艺术和商业语境的交叉。Netomat 最初是一个艺术项目,现在也是一家销售基于潜在语言的移动设备产品的公司。《Web 跟踪者》《netomat™》和安德鲁伊德·克恩(Andruid Kerne)允许用户对选定站点的文本和视觉图像进行拼贴和修改的《拼贴机器》(*Collage Machine*,自 1997),只是重新定义网络体验惯例的浏览器艺术的三个例子。美国人马克·纳丕尔(Mark Napier, b.1961)的《骚乱》(*Riot*, 1999)是一个更具"政治"转变意味的项目,它是一款

"跨内容"的 Web 浏览器，将全球《骚乱》用户访问的三个最新 URL 的文本、图像和链接整合在一个浏览器窗口中。《骚乱》的基本功能仍然植根于传统浏览器的惯例：用户通过在地址栏输入 URL 或从书签中选择来上网冲浪。然而，该项目混合了不同网站——例如 CNN、BBC 和微软——并通过瓦解像域、站点和页面这类领域惯例说明网络如何抵制领域、所有权和权威这些传统概念。所有这些项目的共同点是，它们允许我们以一种与通过预先设定和公司门户提供完全不同的方式体验网络。今天的网络艺术在很大程度上把网络环境及其惯例视为理所当然。艺术家拉斐尔·罗森达尔 (Rafael Rozendaal，b.1980) 为他的每一件作品都创建了独立的网站和域名，其中很多——比如 nothingeverhappens.com、mechanicalwater.com、colorflip.com——受波普艺术启发的五颜六色的小细节与其说归功于网络艺术的历史不如说归功于欧普艺术或抽象绘画。Web 最重要的面向之一是它为交流和兴趣社区创造了一个全球平台。电子邮件和邮件列表很早就建立了远程通

图 106. **马克·纳丕尔**
《骚乱》，1999

信的可能性，随后是 2D "聊天"环境以及允许多个用户进行实时对话的虚拟世界和在线聊天。在早期基于 Web 开发的多用户环境中有所谓的 MUDs——多用户地下城（Multiple User Dungeons）或域（Domains），比如模仿了早期基于文本的计算机游戏《龙与地下城》（*Dungeons and Dragons*）的《魔域帝国零号》（*Zork Zero*）。在最初的游戏中，玩家通过输入方向（"N"代表北，"SW"代表西南）在环境中导航；他们通过文本命令（"得到蜡烛"）获取线索和对象并用它们解决谜题、赢得游戏。在线 MUDs 基于同样的原则，但允许成千上万的玩家在房间中穿行导航，互相交流并参与角色扮演游戏。MUDs 在 MOOs（Muds Object-Oriented，面向对象的 Muds）中进一步延伸，MOOs 基于更复杂的面向对象的编程并可以由其用户进行扩展。MOOs 可以用于构建从冒险游戏到会议系统的任何内容，许多大学都建立了专注于特定研究主题的 MOOs，使学生和教师能够参与到正在进行的讨论中。聊天环境进入了一个基于图形世界的新阶段，像时代华纳交互的《宫殿》（*The Palace*），视觉地表现了它的房间和建筑物以及它们的居民并使人们之间的交流在卡通一样的说话泡泡中变得可见。HTML 的 3D 对应语言 VRML（Virtual Reality Modeling Language，虚拟现实建模语言）创建了几个早期虚拟世界，后来被诸如《第二人生》（*Second Life*）的环境取代，这将在本书后面的部分被讨论。

在多用户环境中，人们通常为自己创建化身、视觉表征和假定身份。"化身"（avatar）一词源自印度教，意思是"降临"，最常见的是一个神以人的化身降临到大地上（尽管根据不同来源有不同定义）。虽然很难准确地追溯这个词是如何进入赛博空间语言的，但是至少注意到它在互联网上的身份和社区语境中的含义以及通过服务器上传和下载（降临）信息的含义是有趣的。

许多年来，大量艺术作品都运用了多用户世界作为表演空间，无论是基于文本的还是基于图形的。阿德里安·耶尼克（Adriene Jenik）和莉萨·布伦奈斯（Lisa

Brenneis）在他们的项目《桌面剧场》（Desktop Theater，1997—今）中，"入侵"了《宫殿》的聊天环境并使用他们的化身进行舞台表演，比如对塞缪尔·贝克特（Samuel Beckett）《等待戈多》（Waiting for Godot）的改编。戏剧介入（任何人都可以参与其中）成为对作为表演环境的虚拟实验调查。这种实验在诸如《混合宿舍》（Dorm Daze，2011）之类的项目中得以继续，这是英国艺术家艾德·福奈尔斯（Ed Fornieles，b.1983）和他的朋友以及熟人在Facebook上展示的一个表演作品。在三个月的时间里，这位艺术家和他的朋友模仿了一些虚构人物，据说是一群加州大学伯克利分校（University of California, Berkeley）的学生，他们通过Facebook的状态更新上演了一出有多个次要情节的即兴肥皂剧。以社交媒体文化的自恋为线索，探索故事和身份的惯例，《混合宿舍》同时颠覆了在线平台并强调了它的叙事潜力。

网络技术已经变得无所不在，此时将互联网和网络理解为一个独立的虚拟领域，认为它与我们的实体环境没有联系或认为它主要是在我们的家和办公室通过计算机访

图 108. **海啸网**

《阿尔法 3.4》，2002。在第十一届文献展的展览空间，几个屏幕记录了步行者旅行的不同方面，包括他旅行中访问的网站地址、地理位置的卫星地图以及作为 GPS 坐标的运动。

问的，这种理解和认识是错误的。我们越来越多地通过移动网络和智能手机、平板电脑以及定位媒体的使用被网络化，它们作为内容和媒介的使用将在本书后面被讨论。这些项目是之前涉及诸如电话或传真等电信设备的艺术实验的延续。一些早期艺术项目已经使用了手机的 SMS（Secure Message System，安全消息系统）文本消息传输功能。在这些项目中，由媒体理论家和策展人马特·洛克（Matt Locke）组织的委任项目雅普·德·琼格（Jaap de Jonge）的《演讲角》（*Speakers Corner*）就是其中之一。该项目的实体《演讲角》是在英格兰北部哈德斯菲尔德媒体中心（The Media Centre in Huddersfield）之外一块 15 米长的交互 LED 文本显示器。参与者可以通过他们的手机、通过中心之外一个能够将语音转换成文本的电话或通过一个网站发送消息与系统进行交互。在阿姆斯特丹的瓦格协会（Waag Society）驻留期间，格雷厄姆·哈伍德（Graham Harwood，伦敦艺术家小组"杂种"的成员之一）与马修·富勒（Matthew Fuller）合作开发了《TextFM》，这是一个程序，使用 SMS 功能将文本转换成语音并因此允许语音信息在特定地点传输。

其他早期网络艺术项目使用了全球定位系统（GPS），现在是汽车和智能手机的一个常见功能。新加坡艺术家团体海啸网（tsunamii.net）在他们的项目《阿尔法 3.0》（*alpha 3.0*）中，使用 GPS 设备跟踪并捕捉了他们在实体空间中的运动，这反过来触发了互联网上的浏览活动，在现实空间和 Web 空间中建立了运动和社区之间的同步性。《阿尔法 3.4》（2002）参加了 2002 年德国中部卡塞尔的第十一届文献展，艺术家通过从文献展展览空间到文献展网站的实体和虚拟行走继续这一调查，文献展网站的服务器——它所在的计算机——位于德国北部城市基尔。海啸网开发的一个名为网络漫游者 2.2（webwalker2.2）的程序使 Web 浏览成为可能，该程序要求它的用户漫游到 Web 页面的服务器上。

移动设备的第一代，比如掌中宝（Palm Pilots）和游

123

图 109. **詹姆斯·巴克豪斯[与霍莉·布吕巴赫 (Holly Brubach) 合作]**《叩》，2002。用户可以选择他们想让人物练习的各种踢踏舞步骤（舞者开始会出错）并可以编排整个舞蹈。这套舞蹈动作可以在自己的掌中宝上表演或传输给其他人，其他舞者可以学习这种新舞蹈并将其舞步融入自己的动作中。《叩》将通过观念的交流和传播进行学习的观念转化为一种简单的、视觉的格式，它可以被视为互联网作为通信网络的一个缩影。

戏男孩（Game Boys），很早就被艺术家用来允许人们从互联网上下载艺术作品，随身携带并与他人交流。詹姆斯·巴克豪斯（James Buckhouse，b. 1972）的《叩》（Tap, 2002）为动画人物创建了一所舞蹈学校，这些动画人物可以被下载到掌中宝上，在那里他们可以上课、练习、独舞和学习。今天的网络艺术存在于各种平台并从互联网向移动设备流动，这将在"重新定义公共空间：定位媒体和公共交互"这一节中被进一步讨论。

## 软件艺术

所谓的"软件艺术"是另一种模糊术语的表现形式。软件通常被定义为计算机可以执行的形式指令。然而，数字艺术的每一种形式在某种程度上都运用了代码和算法。前面提到的许多装置都是基于定制软件的，即使它们的实体和视觉表现形式分散了我们对数据和代码底层的注意。任何视觉的、数字的图像，从印刷到视频，最终都是由指令和用于创建或操控它的软件生成的。然而，术语"软件艺术"通常被用于艺术家从零开始的项目。I/O/D 的《Web 跟踪者》和马西耶·维斯涅夫斯基的《netomat™》归根结底都是（网络化的）软件艺术。更早的例子是英国软件艺术家阿德里安·沃德（Adrian Ward，b. 1976）的《自动插画机》（Auto-Illustrator, 2002），一个图形设计应用程序，允许用户在制作自己的图形设计时使用各种程序技术；还有英国艺术家亚历克斯·麦克林（Alex McLean）的《叉形炸弹 .pl》（forkbomb.pl, 2001），一个用 Perl 语言编写的脚本，可以在压力下（以能使系统停止的速度反复创建新进程）为用户的计算机系统创建一种艺术效果。

软件艺术与其他艺术实践的区别在于，不像任何视觉艺术形式，它要求艺术家编写一个自己作品的纯粹"数学"描述。该领域最著名的艺术家之一卡西·里耶斯（Casey Reas，b. 1972）的《过程》（Process）系列明确地探索了索尔·勒维特（Sol LeWitt，1928—2007）的基于指令的观念艺术与软件作为艺术观念之间的关联。里耶斯和本雅

明·弗莱（Benjamin Fry）还创建了 Processing，一种开源编程语言和集成开发环境，现在被广泛用于艺术和学术界。编写自己源代码的艺术家的美学和特点不仅体现在代码本身，而且体现在代码的视觉效果上。小约翰·F. 西蒙将代码说成是创意写作的一种形式。代码也被认为是数字艺术家的媒介"颜料和画布"，但它超越了这个隐喻，因为它甚至允许艺术家编写自己的工具——仍旧使用隐喻的说法，在这种情况下媒介使艺术家可以创造画笔和调色板。

## 虚拟现实

"虚拟现实"（VR）一词通常被用于由计算机创造或通过计算机可访问的任何空间，从游戏的 3D 世界到由一个巨大的网络通信空间构建的替代"虚拟"现实的互联网。然而，VR 最初的含义是指让其用户完全沉浸在计算机生成的三维世界中并允许他们与组成该世界的虚拟物体进行交互的现实。这个词是由杰伦·拉尼尔（Jaron Lanier）创造的，他的虚拟编程语言研究（VPL Research）公司成立于 1983 年，是第一个对沉浸式虚拟现实产品进行商业推广的公司。这些产品包括用于与虚拟世界交互的手套设备（1984）、允许用户进入 3D 世界的头戴式显示器（1987）和网络虚拟世界系统（1989）。VR 是将用户嵌入虚拟环境最激进的方式（反之亦然），因为它通过头戴式设备或眼镜将屏幕放在观众眼前，让用户沉浸在一个人工世界中并消除或增强了实体世界。尽管技术已经取得了相当大的进步，但是完全沉浸在一个模拟的世界中，让用户与它的各个方面进行交互，仍然是梦想，而不是现实。使用力反馈设备——将虚拟世界中的现象和行动转化为用户的实体感觉——拥有复杂游戏场景的娱乐公园是这一方向探索中最先进的实验。从某种程度上说，这种虚拟现实的形式是一种转世心理的体现，因为它最终承诺了一种可能性，即把废弃的身体留在身后，以半人半机器的赛博格身份居住在数据空间中。从这个角度看，虚拟现实是逃离身体的表现和延续，它起源于 15 世纪发明的线性透视视野。然而，这种非具身观念从根本上否定了我们身体的物质性和我们与计算机交互的真实性，尽管这在很大程度上仍然是一个实体过程，它在许多方面迫使我们服从机器的设置（例如，戴上头戴式设备）。

在虚拟现实的艺术探索中，具身与非具身以及空间感知等问题显然起着核心作用。相对而言，很少有虚拟现实环境能让观众完全沉浸在一个从艺术语境中发展出来的替代世界中，加拿大艺术家夏洛特·戴维斯（Charlotte Davies，b. 1954）的《渗透》（Osmose，1995）[110] 和《短暂》（Ephemere，1998）[111] 就是这一类型的经典。在《渗透》中，"沉浸者"通过头戴式显示器

和监测呼吸与平衡的运动跟踪背心进入虚拟世界。这个世界首先将自己呈现为一个三维网格，其中引入了用于定位的坐标。系统用户的呼吸与身体平衡将他们带入森林和其他自然环境。戴维斯运用的一个非常有效的策略是在她的世界创造中避免具象的现实主义：尽管环境是部分具象的，但是它们也有半透明的元素并使用呈现颗粒持续流动的纹理。像感性的绘画一样，《渗透》创造了一个梦想世界的近视视野。除了自然环境，《渗透》的 VR 环境还包括一个"代码"和"文本"层，分别说明了作品基于的软件并引用了艺术家自己关于技术、自然和身体的写作与文本。更加抽象的元层在数据空间的语境中构建了自然环境。

图 110. **夏洛特·戴维斯**
《渗透》，1995

对在艺术语境中发展的 VR 环境而言，戴维斯作品中主要基于软件的沉浸程度和具身发展仍不常见。大多数艺术 VR 项目都是使用实体结构创造其虚拟世界的沉浸效果。在邵志飞的《EVE》（1993）[112] 中，环境由一个巨大的可充气的圆顶构成，圆顶中央的机械臂上有两个视频投影仪，可以在圆顶内部流畅地移动投影图像。图像以立体图像对的方式呈现，于是观众——戴着偏光眼镜——面对的是一个三维世界。这个世界反过来又被一个戴着头盔的观众影响和操控，这个头盔可以跟踪佩戴者头部的位置和角度并控制投影仪的位置。风景视野与观众角度始终一致。在这种情况下，虚拟现实是一个多用户环境，其中唯一的沉浸者就是导航器，而其他的则受制于所选视野。通常由摄影师或导演控制的视野因此被放到一个"观众"的手中。

在邵志飞、匈牙利出生的阿格尼丝·费德勒（Agnes

图 112. **邵志飞**
《EVE》，1993 年。《EVE》即《扩展虚拟环境》（*Extended Virtual Environment*），后来被改编成不同的场景。其表现形式之一是《远程呈现观众》（*The Telepresent Onlookers*，1995 年在德国卡尔斯鲁厄的 ZKM 展出），圆顶内部的投影仪被链接到外部的摄像机，将外部空间转换到内部空间。

Hegedüs，b.1964）和德国人伯纳德·林特曼（Bernd Lintermann，b.1967）的《配置洞穴》（*ConFIGURING the CAVE*，1996）中，具身问题和身体与空间之间的关系也起到了至关重要的作用。该项目运用了 CAVE（Cave Automatic Virtual Environment，洞穴自动虚拟环境，或 Computer Automatic Virtual Environment，计算机自动虚拟环境），它是由美国人托马斯·德凡蒂（Thomas DeFanti）和丹·沙丁（Dan Sandin）在 1991 年构思的。他们在伊利诺伊大学芝加哥分校（University of Illinois in Chicago）的电子可视化实验室（Electronic Visualization Laboratory，EVL）工作，他们与几位合作者一起开发了这种环境并首次在 1992 年的 SIGGRAPH 上展示，SIGGRAPH 是美国计算机协会（Association for Computing Machinery）计算机图形专业组（Special Interest Group for Graphics）组织的年会。通过大脑再造视觉线索来解释世界，CAVE 通过四个后投影屏幕和一个有源立体音响系统产生立体意象。该环境的名称暗示古希腊哲学家柏拉图（Plato）在其《理想国》（*Republic*）中提出的著名的洞穴寓言。在寓言中，囚徒通过在洞穴壁上舞动火焰的阴影来定义他们现实的基础，柏拉图使用洞穴中囚徒的图像发展出现实、表现和人类感知的概念。通过在三面墙和地板

上的投影，《配置洞穴》创造了自己的沉浸式环境并允许观众通过一个几乎和真人一样大小的木偶与之交互。木偶的功能就像沉浸者的化身并通过移动木制人体模型的四肢和身体使它们能够影响意象和声音。

一个更具观念性和历史面向的虚拟现实探索展示在阿格尼丝·费德勒的《记忆剧场 VR》（Memory Theater VR, 1997）中。结合四个不同的虚拟世界，该项目由一个交互电影——聚焦错觉视觉空间的历史——构成，它被投射到一个圆形围场上。与作品交互的界面构成情境的翻倍和对空间中错觉的重新反思。费德勒的项目建立了一个与记忆剧场旧概念的明确联系，这个旧概念已经历了一次数字时代的复兴，因为它勾勒出信息空间和建筑的基本观念。"信息空间"的观念可以追溯到几个世纪前并与记忆宫殿的古老概念以及从修辞学中发展出来的记忆技巧密切相关。公元前 2 世纪，古罗马演说家西塞罗（Cicero）想象把演讲的主题镌刻在别墅的一套房间里，然后通过在头脑中从一个空间走到另一个空间来发表演讲。这项技术的基础是认识到我们的记忆是以空间的方式工作的。在 16 世纪，用于记忆系统的图像和技术进一步发展成被认为是通往世界先验知识入口的符号系统和实体结构。根据记

图 113. **阿格尼丝·费德勒**
《记忆剧场 VR》，1997

忆宫殿的观念，朱利奥·卡米洛（Giulio Camillo，1480—1544）构建了一个记忆剧场，一个在威尼斯和巴黎展示过的木质结构。该结构由镌刻了图像、人物和装饰的柱子构成，据说这些图像、人物和装饰包含了宇宙的知识，旨在使访问者能够像西塞罗一样流利地谈论任何话题。费德勒的《记忆剧场 VR》将这些和其他想象空间的先例合并为一种关于"虚拟现实"的历史反思。

　　除沉浸式 VR 环境之外，还有一类作品创造了复杂的三维世界，这些三维世界并不一定使用专门构建的环境，而是采取一种更传统的屏幕投影。美国人塔米科·希尔（Tamiko Thiel）和伊朗裔美国人扎拉·霍什曼德（Zara Houshmand）的《曼赞纳之外》（*Beyond Manzanar*，2000）是一个以曼赞纳真实位置为基础的交互 3D 世界。曼赞纳是第二次世界大战期间，十余个关押日裔美国人的拘留营中的第一个。3D 空间中真人大小的图像被投射到一个黑暗空间的墙上，观众通过一个底座上的操纵杆导航和改变视点。来自拘留营的档案照片与日本卷轴画和绘画在不断变化的环境中的并置——对观众的在场做出反应——说明了文化身份的鸿沟，将文化遗产的梦想世界与政治不公的现实进行对比。政治语境中模拟世界的并置也成为《VR/RV：虚拟现实中的休闲车》（*VR/RV: A Recreational Vehicle in Virtual Reality*，1993）[115] 的一个核心元素，其作者是已在视频和交互多媒体领域工作几十年的彼得·达戈斯蒂诺（Peter D'Agostino）。《VR/RV：虚拟现实中的休闲车》是一个 3D 世界的投影，通过连接费城、落基山脉、科威特城和广岛的场景模拟一次在电子超级高速公路（在字面意义上）上的旅行——这种体验来自计算机生成的汽车内部。将风景与不断扫描汽车收音机的"配乐"以及 CNN 广播混合在一起，该项目成为一种对我们的世界及其被技术塑造方式的持续介导反思。特别是广岛和科威特城，指向了技术的军事使用，这再次与战争的介导密切相关。在《曼赞纳之外》和《VR/RV：虚拟现实中的休闲车》中，虚拟现实不是被用来创造一个无缝的

图 115. **彼得·达戈斯蒂诺**

《VR/RV：虚拟现实中的休闲车》，
1993

替代世界，而是被用来创造一个实体位置"现实"和感知"现实"之间的冲突。随着诸如感应器 Kinect（由微软为 Xbox 360 电子游戏机开发）和 Wii 遥控器 [Wii Remote Controller，任天堂 (Nintendo)] 以及体感控制器 (PlayStation Move) 等运动传感输入设备的出现，我们与虚拟世界的交互进入了一个新的领域。尤其是 Kinect 被越来越多的艺术家使用，他们的作品是基于虚拟环境的导航。虚拟现实和实体现实在艺术以及日常生活中日益交叉，这一点将在"增强真实感：增强现实和混合现实"一节中被进一步探讨。

## 声音和音乐

数字技术对声音和音乐项目的创作、制作和发布的影响是一个大话题，需要通过一本书进行专题讨论，这里只能简要概述。计算机生成的音乐在很多方面都是数字技术和交互概念自身演化的推动力，它与电子音乐的历史密切相关。

除了技术发展，数字声音和音乐的演变是由大量早期音乐实验塑造的，这些实验指向了新媒介的可能性。约翰·凯奇发现声音与规则的工作，或皮埃尔·舍费尔 (Pierre Schaeffer) 的"具体音乐"(musique concrète) ——1948 年舍费尔创造的一个术语，用来描述那些以来自实验声音的现有收藏为材料的作曲——与数字

媒介复制和重新混合现有音乐文件的可能性高度相关。布莱恩·伊诺（Brian Eno）的声音环境和劳丽·安德森（Laurie Anderson）的视听装置／表演也对数字声音和音乐的发展产生了深远的影响。除了混音和 DJ 文化，艺术数字声音和音乐项目也是一个巨大的领域，包括纯声音艺术（没有任何视觉元素）、视听装置环境和软件、允许实时的基于互联网的项目、多用户作曲和混音以及涉及公共场所或在移动设备作为 APP 发布的网络项目。从装置到互联网艺术，许多数字艺术作品涉及声音元素，但不是特别聚焦音乐方面。下面描述的项目只是几个在声音和音乐领域使用数字技术的例子。

　　艺术家、作曲家、表演者和工程师葛兰·列维（Golan Levin，b. 1972）是在探索通信协议的同时探索音像创作和互联的艺术家之一，他从麻省理工学院媒体实验室（MIT Media Lab）获得了学位，与前田约翰（John Maeda）一起在那里的美学与计算小组学习。列维的《视听环境套件》（Audiovisual Environment Suite，1998—2000）是一款交互软件，允许实时的音像创作和操控，努力在音乐和视觉形式的展开之间建立内在的、"有机的"和流动的连接。许多数字媒体项目关注视觉和声音的结合，这是德国抽象动画师和画家奥斯卡·费钦格（Oskar Fischinger，1900—1967）的动态光表演或"视觉音乐"的传统。

图 116. **葛兰·列维**

《视听环境套件》，1998—2000。列维的《涂鸦》（Scribble，2000）是一场使用《视听环境套件》软件进行现场表演的音乐会，它创造了一种在创作中非即兴和即兴的相互作用方式，并考察了多媒体表演的实验界面的可能性。《视听环境套件》软件由五个视听组件的界面构成，它允许表演者在声音的伴奏下创造抽象视觉图像形式。每个界面中视觉图像、声音的音高和音调以及表演者鼠标运动之间的关系都各不相同。

多用户环境、游戏和文件共享的观念是约翰·克利玛（John Klima，b. 1965）的软件《玻璃器皿》（*Glasbead*，1999）的核心，它是一个多用户合作的音乐界面、乐器和"玩具"，允许玩家导入声音文件并创建大量声景。该界面由一个旋转的圆形结构构成，其茎干看起来像锤和钟。声音文件可以被导入到钟里并通过将锤扔进钟里来触发。《玻璃器皿》创造了一个容器世界，在那里声音和视觉图像可以互相增强，它允许多达二十位玩家远程"干扰"彼此。该项目的灵感来自赫尔曼·黑塞（Hermann Hesse）的小说《玻璃球游戏》[*Das Glasperlenspiel*（*The Glassbead Game*），英文版标题为《鲁迪大师》（*Magister Ludi*）]，该小说将音乐几何学应用于联觉微观世界的构建。

通过对便携式"乐器"的使用，人们也越来越多地探索声景的参与式、网络化创作。葛兰·列维（与九位合作者）将他的音乐作品扩展到游牧数字声卡设备领域，创作了《电话交响乐》（*Telesymphony*，2001），这是一场声音来自观众手机精心编排铃声的表演。音乐会于 2001 年在林茨"电子艺术节"上举行。活动开始前，观众成员

图 117. **约翰·克利玛**
《玻璃器皿》，1999

134

图 118. **葛兰·列维**

《电话交响乐》，2001。当一个观众成员的手机被"播放"时，他们上方的聚光灯就会被打开。照亮观众的灯光网格最终会作为一个"乐谱"出现在舞台侧面的投影屏幕上。表演者通过定制软件拨通电话，有时近两百部手机同时响个不停。

被要求在一个网络信息亭注册他们的电话号码，作为回报，他们会收到一张门票，这张门票会为他们在音乐厅分配一个座位。新的手机铃声被自动下载到他们的手机上。由于音乐会的每位观众都有一个注册的电话号码、座位和铃声，表演本身可以由音乐家／表演者精确编排。观众因此成为一个"细胞"空间中的分布旋律，通常由电话铃声引起的干扰被统一为一曲交响乐。与之类似，汤姆森和克雷赫德的一个基于装置的项目《电话》（*Telephony*，2001）允许进入画廊的访问者和远程参与者拨打四十二个作为网格被安装在墙上的手机。这些电话会依次开始互相呼叫，创造一个分层的音频环境。像《电话交响乐》和《电话》这样的作品延续了诸如马克斯·纽豪斯（Max Neuhaus）之类先驱的探索，他通过在公共舞台上演声音作品并将网络声音作为"虚拟建筑"的一种形式进行实验，定义了音乐表演的新舞台。在他的项目《公共供给》（*Public Supply*，1966）第一期中，他在纽约的 WBAI 电台和电话网络之间建立了联系，在纽约市周围创造了一个二十英里的听觉空间，参与者可以通过打电话来干扰表演。

声音和音乐项目也通常采取交互装置或"雕塑"的形式，回应用户输入或将数据转换成声音和视觉图像的不同种类。由美国人克里斯·查夫（Chris Chafe，b.1952）和瑞士出生的格雷格·尼梅耶（Greg Niemeyer，b.1967）完成的声音"雕塑"《砰》（Ping，2001）是一个由互联网数据传输驱动的音频网络项目。由装置创造的声音其实是由砰命令创造的，该命令联系服务器查看是否可以建立连接并因此提供一种测量时间和距离的形式。《砰》将数据流的时间延迟转化为可听的信息。通过装置，用户可以选择乐器和音阶或影响扬声器配置，以及添加或更改将要被"砰"的网站列表。互联网流量的节奏和时间这种不可见的现象被转化为一种感官体验。在日本艺术家岩井俊雄

图 119. **克里斯·查夫和格雷格·尼梅耶**

《砰》，2001

图 120. **岩井俊雄**

《钢琴——作为图像媒体》，1995

（Toshio Iwai，b.1962）的交互视听装置《钢琴——作为
图像媒体》（Piano—as image media，1995）中，虚拟乐
谱被用来触发钢琴的琴键，琴键随之诱发计算机生成图像
在一个屏幕上的投射。乐谱是由访问者"编写"出来的，
他们可以在投射在钢琴前面的移动网格上定位圆点。演奏
的旋律以及它们产生的视觉图像都是通过用户集合的圆点
图案产生的。岩井俊雄的项目建立了符号、声音和视觉图
像之间的联系以及机械和虚拟之间的联系。作为实物的钢
琴自我表现为"图像媒体"，既被不同媒体元素驱动，又
引发不同媒体元素。岩井俊雄的项目强调了数字媒介特有
的多种媒体元素的流动性和简单可译性并产生了一种联觉
体验，放弃了对任何单一感官体验元素的关注。

# 数字艺术中的主题

数字艺术中的许多主题在许多方面都与数字媒介有关。这并不是说这些主题不会在更传统的媒体中出现，也不是说数字媒体不会讨论几个世纪以来艺术家一直在探索的问题。这里将讨论的更加特定媒介的主题包括人工生命和智能，远程呈现和远程机器人，数据库美学和数据可视化，（网络）行动主义和战术媒体，游戏和叙事环境，通过定位媒体和公共交互重新定义公共空间，增强和混合现实，以及社交媒体和 Web 2.0 时代。身体和身份的主题，在整个 20 世纪和之前的艺术中显然一直是被讨论的问题，这在数字艺术中也很突出。试图调查那些运用数字媒介的艺术讨论的所有主题就超出了本书的讨论范围，本章概述的主题旨在为一个更大的调查领域提供主要坐标。

## 人工生命

我们的机器令人不安地充满活力，而我们自己却毫无生气。

——唐娜·哈拉维（Donna Haraway），《类人猿、赛博格和女人》（*Simians, Cyborgs, and Women*）

人工生命和智能长期以来一直是科学和科幻小说中研究和思考的领域。几个世纪以来，人类和机器、机器人和无生命物质的自主智能之间界限日趋模糊的观念一直在被探索。20 世纪 40 年代，诺伯特·维纳指向了一个事实，即数字计算机质疑了人与机器之间的关系并认为有必要以科学的方式探索这种关系。在《控制论：或关于在动物和机器中控制和通信的科学》（*Cybernetics: or,*

图 121. **卡尔·西姆斯**
《加拉帕戈斯群岛》，1997

*Control and Communication in the Animal and the Machine*, 1948)
一书中,他定义了三个他认为对任何有机体或系统都至关重要的中心概念——通信、控制和反馈——并提出假设:生命和组织背后的指导原则是信息,信息包含在消息中。第一个关于分散系统和所谓"细胞自动机"的计算理论可以追溯到同一时期。维纳的观念被 J.C.R. 利克莱德(J. C. R. Licklider,1915—1990)进一步探索,他在 1960 年发表了论文《人机共生》(*Man-Computer Symbiosis*)。根据利克莱德的观点,这种共生的主要目的是促进计算机的程式化思维并使人和计算机能够合作做出决策以及控制复杂情境。维纳的信息与反馈作为生命组织原则的概念也与英国动物学家理查德·道金斯(Richard Dawkins)的模因论概念有关:与基因类似,"模因"——道金斯在他 1976 年的著作《自私的基因》(*The Selfish Gene*)中创造的一个术语——构成通过交流进行复制的观念与文化信息单位,因此推动社会和文化的进化。维纳和道金斯的理论都与当前人工生命的艺术探索密切相关,人工生命中正在发展的"生命形式"的根本问题是数字信息——无论是文本、图像,还是通信过程。在许多讨论人工生命的数字艺术项目基础之上是数字技术本身的固有特征:根据特定变量以不同组合进行无限"繁殖"的可能性;以及为所谓"自主"信息单元或角色设计特定行为(比如"逃跑""寻找""攻击")程序的可行性。

在美学与进化论之间建立明确联系的早期人工生命项目包括卡尔·西姆斯(Karl Sims)的装置《基因图像》(*Genetic Images*,1993)和《加拉帕戈斯群岛》(*Galápagos*,1997)[121],后者是以查尔斯·达尔文(Charles Darwin)1835 年的加拉帕戈斯群岛之旅命名的,此次旅行对达尔文的自然选择理论产生了重要影响。西姆斯的两个项目允许参与者通过美学决策影响图像 / 有机体的模拟进化。在《加拉帕戈斯群岛》中,抽象的计算机生成的有机体被展示在十二块屏幕组成的弧形上,观众可以通过踩踏放在每块屏幕前的传感器来选择他们认为最吸引人的生命形式。被选择的有机体通过突变和繁殖进行"回应",而那些没有被选择的则被幸存者的后代清除和取代,幸存者的后代结合了它们父母的"基因",但也会被计算机随机改变。模拟进化是人与机器

交互的结果，其中用户的创造性控制主要在于偏好的美学决定，而随机改变则由计算机执行。由此《加拉帕戈斯群岛》模拟了进化能力，创造出一种超越人类或机器影响的复杂性，成为一种对进化过程的研究。

　　奥地利艺术家克里斯塔·索默尔（Christa Sommerer，b.1964）和法国人洛朗·米格诺（Laurent Mignonneau，b.1967）的《A-Volve》也以信息转换和（美学的）适者生存的问题为基础，建立了实体和虚拟世界之间的直接联系。交互环境允许访问者创建虚拟生物并与它们在一个充满水的玻璃池的空间中进行交互。通过用手指在触摸屏上画出一个形，访问者就可以制造出虚拟的三维生物，这些生物会自动变成"活的"并作为模拟形象开始在水池的真水中游泳。虚拟生物的运动和行为依赖它们的形式，形式最终决定了它们的生存适应性和在水池中交配、繁殖的能力——美学成为适者生存的关键因素。这些生物也会对访问者在水中的手部运动做出反应：人们可以"推动"它们前进或后退或停止（把他们的手放在它们的正上方），这样可以保护它们不受捕食者伤害。《A-Volve》真正地将进

图 122. **克里斯塔·索默尔和洛朗·米格诺**

《A-Volve》，1994

# Life Spacies

© 99, Christa & Laurent    http://www.ntticc.or.jp/~lifespacies

this is going to be a nice creature

Please write any text in the above window. Your text is transformed into a 3D creature after you press the 'Esc' key. Your creature then appears on the right window and on the large screen in front of you. There it will interact with the other creatures, look for food and if it has eaten enough it also can mate and have kids.

Drag the cursor into the above window and press any key. This will release characters on the large screen; they are the creatures' food. Creatures eat the same characters as they are made of. As long as you feed them, the creatures stay alive. You can retrieve the previous 6 creatures by pressing the 'F1' to 'F6' keys.

Life Spacies II
(c) 99, Christa Sommerer & Laurent Mignonneau
developed at ATR MIC Labs Japan

化规则转换到虚拟领域，同时混合了虚拟与真实的世界。
通过允许访问者与水池中的生物交互，《A-Volve》恢复了
人类对进化的操控。索默尔和米格诺还在一些项目中探索
了实体和虚拟生命形式之间的联系，比如《交互植物生
长》（Interactive Plant Growing，1992）、《生命空间》（Life
Spacies，1997）和《生命作家》（Life Writer，2005），《生
命作家》通过让用户在一台老式打字机上打字来探索将写
作和代码作为生命形式的观念。打出的文字制造了虚拟的
动画生物，这些生物以投影的形式出现在打字机的纸张上。
所有这些项目的一个重要面向是与虚拟环境（及其居民）
的直接干预和交流，这回应了人体的物质性。

　　一个本性上更观念化的人工生命项目——既不允许
用户直接交互，也不涉及特定视觉要素——是托马斯·雷
（Thomas Ray，b.1954）的《地》（Tierra，1998），该项
目把野生动物保护的观念转换到数字领域。《地》根本上
是一个在网络范围内为数字"有机体"设立的"生物多样
性保护区"，它基于的前提是自然选择的进化应该能够在
基于计算机机器代码的基因语言中有效运作。该项目探索
了使用进化生成复杂软件的可能性：《地》的源代码创建
了一台虚拟计算机和一个达尔文式的操作系统，这样机器
代码就可以通过变异、重组和最终制造功能代码进化。这
些自我复制的机器代码程序能够"活"在计算机甚至计算

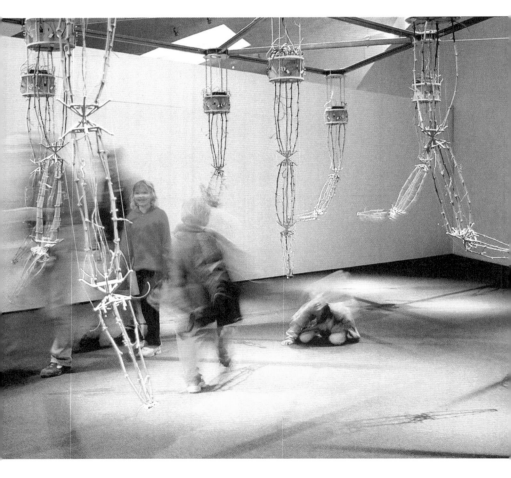

图 126. **丽贝卡·艾伦**

《涌现: 丛林之魂 (#3)》, 1999。
该环境由自主的、动画的角色居住,
进入这个世界的访问者被表现为
"化身"。该项目使用人工生命算
法指定角色和物体的行为以及角色
和物体之间的关系, 动画和声音 (声
音、音乐或周围效果) 可以被分配
给二者。在《涌现》系统中, 简单
行为的组合可以触发复杂交流并导
致表演事件和非线性叙事。

图 127. **肯尼思·里纳尔多**

《自创生》, 2000。传感器允许雕
塑通过向人移动手臂和在以英寸为
单位的一定距离内停止 (可以被解
释为一种吸引力和排斥力) 对访问
者做出反应。通过臂尖的微型摄像
头观察访问者, 它们看到的任何东
西都被投射到空间的墙上。该雕塑
的 "交流" 可以通过电话拨号音被
听到, 这创造了一种音乐语言并似
乎表明了情感状态: 有些时候, 一
件雕塑可能听起来像在对自己吹口
哨, 其他时候, 高和快的音调表示
恐惧或兴奋, 而低、慢的音调则表
示一种放松状态。

机网络的内存中。雷与合作者一起发展出几种进化过程视
觉化的方法, 使观察者能够观察到程序的进化。2000 年,
雷完成了一个名为 "虚拟生命" 的新系统, 该系统源自卡
尔·西姆斯关于进化的虚拟生物的工作。

如前所述, 包含人工生命的艺术作品不一定会明确地
讨论数字有机体 (无论以什么形式) 的进化, 但经常使用
算法来指定自主物体的行为和特点。例如, 正在进行的项
目《涌现》(*Emergence*) ——一个由丽贝卡·艾伦 (Rebecca
Allen) 和一组合作者开发的软件系统——创建了三维的、
计算机生成的环境, 这些环境旨在通过手势和运动探索社
会行为和交流。包括几个子项目——其中有《丛林之魂》(*The
Bush Soul*) 和《共存》(*Coexistence*) ——的《涌现》探索
的是在一个虚拟环境中的交流和由此产生的社区。另一种
研究 "行为" 和交流进化的独特方法体现在肯尼思·里纳
尔多 (Kenneth Rinaldo) 的《自创生》(*Autopoeisis*, 2000)
中, 这是一个机器人声音雕塑装置, 是 2000 年里纳尔多
被委任为芬兰赫尔辛基当代艺术博物馆 (Kiasma) 的展览
"外星智能" (Alien Intelligence) 所创作的。该装置由 15 个
机器人雕塑构成, 每个机器人雕塑都有臂状的延伸部分,
每个延伸部分都配有一系列的红外传感器, 可以确定访问
者的位置和运动。通过中央计算机, 所有雕塑可以互相交
流并比较它们的传感器数据, 这使它们既可以与访问者交
互, 也可以作为一个群体相互交流。《自创生》因此成为
一个不断进化的环境, 就像一个生命系统, 似乎在创造自
己。里纳尔多的项目并不明显涉及任何虚拟环境或组件,
而是允许智能行为的原则驱动一个实体的、雕塑的环境。

所有前面提到的人工生命项目都指向一种可能性,
即计算机不仅可以帮助我们理解观念的结构、智力过程的
本性 (正如利克莱德希望的那样) , 而且可以很好地改变
这些过程和我们思考的方式。进化一词本身就经历了一种
进化并已经成为一种在技术的帮助下能够被影响的过程。
也许这个过程可以被看作是一种人与机器之间合作的进化
或是一种人与机器之间边界的消失, 这种进化既是设计的

产物也是一个具有自身动力的过程。这种进化的关键是关于机器"智能"的问题。

## 人工智能

在经历西方传统延伸的许多艺术背后，存在着一种打破艺术与生活现实之间的精神和物质障碍的渴望——不仅要创造一种真实可信的艺术形式，而且要超越并提供能够与其创作者进行智能交流的图像。

——杰克·伯纳姆，《超越现代雕塑：科技对本世纪雕塑的影响》（*Beyond Modern Sculpture: The Effects of Science and Technology on the Sculpture of this Century*）

在人类智能水平上运行的高度发达的机器或人工智能（AI）和具有斯坦利·库布里克《2001：太空漫游》中计算机哈尔（Hal）个性的生命可能还属于科幻小说的范畴，但该领域的研究已经取得了相当大的进步，至少可以追溯到 20 世纪 30 年代。早期有影响的 AI 理论家之一是数学家阿兰·图灵（Alan Turing，1912—1954），他建立了著名的图灵测试——一种基于人有能力分辨人类"智能"和机器"智能"的机器智能测试。1936 年，图灵提交了一篇概述图灵机的论文，图灵机是一种在思维过程、逻辑指令和机器之间建立了联系的理论仪器。图灵的论文《计算机和智能》（*Computer Machinery and Intelligence*，1950）是对人工智能哲学和实践的重大贡献，人工智能这个术语在 20 世纪 60 年代由计算机科学家约翰·麦卡锡（John McCarthy）正式创造出来。当 IBM 的"深蓝"超级计算机击败了当时的国际象棋世界冠军加里·卡斯帕罗夫（Garry Kasparov）时，AI 在 1997 年 5 月取得了突破性胜利。"深蓝"的"智能"是一种战略和分析的智能，是所谓"专家系统"的一个例子，该系统拥有特定领域的专业知识，能够根据知识得出结论。AI 的另一个广泛研究领域是基于语音识别系统的人机通信。最著名的人工智能"角色"是 Eliza 和 ALICE——你可以与之对话的软件程序，也被称为聊天机器人（chatbots，chat robots）。Eliza 是由约瑟夫·魏泽鲍姆（Joseph Weizenbaum）开发的，他在 20 世纪 60 年代早期加入了麻省理工学院人工智能实验室。诚然，Eliza 没有太多"智能"，但可以或多或少地使用被

认为是技巧的东西工作，例如，字符串替换和基于选定关键词的预编程响应。Eliza 更先进的伙伴 ALICE（Artificial Linguistic Computer Entity，人工语言计算机实体）由理查德·S. 华莱士（Richard S. Wallace）设计，基于 AIML 或者说人工智能标记语言（Artificial Intelligence Markup Language）运行，这是一种允许用户定制 ALICE 并对其如何响应各种输入语句进行编程的标记语言。Eliza 和 ALICE 都是在线可访问的，人们可以通过他们各自的网站与它们聊天。

虽然艺术家已经将人工智能和语音程序（大部分基于 AIML）融入他们的艺术中，但是他们的作品不能被简单地贴上"AI 项目"的标签，因为它们的范围更宽广，隐喻更丰富。例如，艺术家肯尼思·费恩戈尔德（Kenneth Feingold，b. 1952）就创作了一整套系列作品——其中包括《降灵盒 1 号》（Séance Box No.1, 1998—1999）、《头》（Head, 1999—2000）、《如果 / 那么》(If/Then, 2001)[130]、《沉没的感觉》（Sinking Feeling, 2001）[129] 以及《作为宇宙中心的自画像》（Self-Portrait as the Center of the Universe,

图 128. **肯尼思·费恩戈尔德**
《作为宇宙中心的自画像》，1998—2001。一个模仿艺术家自己的头模型被人偶围绕着并与投射在墙上的一个虚拟对应头谈话。虚拟头被嵌入场景中，基于它们的对话重新配置自己。一方面，虚拟头被自主的动画人物围绕，动画人物可以"进入"虚拟头的大脑，影响它的感知。人们可以通过网站影响这些自主人物，让他们控制装置，他们的导航会影响在画廊空间中看到和听到的东西。另一方面，虽然画廊的访问者只能观看，但是他们可以进入头的想象力和思想。

1998—2001）——这些作品融合了电子人偶（机械化）的头并使用了语音识别、自然语言处理、对话或个性算法以及文本语音转换软件。在《如果／那么》中，两个诡异的人偶头坐在一个盒子里，周围环绕着通常用作包装材料的泡沫塑料块。正如费恩戈尔德解释的，他希望它们"看起来像从工厂运来的替换零件，出现在生产线上突然起来并开始了一种存在主义的对话"。这些头参与到一个不断变化的对话中，探讨着它们的存在以及分离和相似的哲学问题。他们基于一组复杂的规则和异常的对话指向人类沟通的更大的问题：在各自的语句中学习语法结构和单词字符串，头的沟通有时似乎是有条件、有限制和随机的（就像人类有时的对话一样），但是强调了由失败的沟通、误解和沉默创造的意义的元层次。头的对话揭示了语法结构基础的关键元素以及我们构建意义的方式，往往具有非常诗

图 129.（上）

**肯尼思·费恩戈尔德**

《沉没的感觉》，2001。这个头（还是模仿艺术家的）坐在一个花盆里，呈现着一个"有机生长"的人。它在思考为什么它是"无身"的以及它怎么会变成现在的样子。访问者可以对头说话，他们的对话被投射到后面的墙上，增加了一个文本层并揭示着头听到的内容以及它思考的过程。

图 130.（右）

**肯尼思·费恩戈尔德**

《如果／那么》，2001

图 131. **大卫·洛克比**

《命名者》,1991—今

意的结果。

虽然与费恩戈尔德的头截然不同,但是加拿大艺术家大卫·洛克比(David Rokeby, b. 1960)的《命名者》(*Giver of Names*, 1991—今)以同样诗意的方式探讨了与"机器智能"的类似问题,超越了仅仅对 AI 的技术痴迷,成为一种对语义和语言结构的反思。《命名者》是一个通过努力描述物体来给物体正确命名的计算机系统。该装置包括一个空基座、一个摄像机、一个计算机系统和一个小视频投影。访问者可以从空间中或随身携带的物体中选择一个或一组,将其放在被摄像机观察的基座上。当一个物体被放在基座上时,计算机就会抓取图像然后执行图像处理的多个层次(轮廓分析、分割成单独的物体或部

分、色彩分析、纹理分析等）。这些过程在基座上方实物大小的视频投影中可以看到。计算机试图对访问者选择的物体得出结论，这导致了抽象的增加层次，这些层次打开了语境和意义的新形式。《命名者》是一次对感知的各种层次的探索，它使我们能够做出解释并创建一个由关联过程定义的意义剖析。该项目最终反思了机器如何思考（以及我们如何让它们思考）。《命名者》中的因偏句结构和语法错误而导致的特殊"方言"促使洛克比发展出作品《n-Cha(n)t》(2002)，一个命名者的网络社区。

费恩戈尔德、洛克比和其他使用机器智能工作的艺术家的作品通过允许人工智能反思人类交流和人类思维的工作以及对主观性/客观性的定义为人工智能讨论拓宽了语境。对主观性/客观性的定义显然一直是各种艺术形式中的一个主题，但数字艺术中对这些问题的艺术探索更多地聚焦在当前技术发展如何影响了我们的主体、客体和沟通的概念上。

与上面提到的项目处于同一水平的人机交流与日常工作依然相去甚远。同时，我们已经进入了智能家居、智能建筑和物联网时代，物体越来越多地将传感器嵌入自身，能够监控和处理它们的环境并能够进行沟通。人工"智能"以"机器人"（在20世纪90年代通常被称为"智能代理人"）的形式已经成为我们生活的一部分——软件程序为我们自动过滤和定制信息并根据我们的好恶为我们提供产品。Siri公司开发的私人助理Siri被苹果公司购买并应用在iOS系统中，这是智能成为许多人日常生活一部分的另一个例子。

机器人要么被赞美为让我们变得更聪明的私人助理，要么被鄙视为破坏我们隐私和想象力的入侵者——这取决于它们采取的形式。一个虚拟的私人助理可以帮助你找到信息或把你变成营销和广告计划的一个针对目标。正是后一个群体早就促使虚拟现实先驱杰伦·拉尼尔在其1995年的文章《代理人的麻烦》中声称"'智能代理人'的观念是错误和邪恶的"，这篇文章后来被他扩展为《异化的

代理人》。软件机器人的透明程度和我们对它们的控制程度将最终决定拉尼尔的预测是否准确，但机器人和有形或无形的虚拟"助手"很可能会对我们的日常交易和社会产生影响。

毫不奇怪机器人项目也在艺术语境中被创作了出来，无论是真实的软件机器人还是对这类软件更加隐喻的探索。这类作品的一个早期例子是诺亚·沃德里普-弗林（Noah Wardrip-Fruin）、亚当·查普曼（Adam Chapman）、布莱恩·莫斯（Brion Moss）和杜安·怀特赫斯特（Duane Whitehurst）创作的 Web 项目《无常代理人》（*Impermanence Agent*, 1998—2003）[132]，它延伸了用户浏览器的功能并从他或她访问的站点中构建了一种叙事。一旦代理人被下载到一位用户的计算机并被安装，它就会以在后台运行的附加小浏览器窗口形式出现。通过从访问过的网站中抽取样本综合得出用户的兴趣和浏览习惯，大约经过一个星期的时间，代理人就会开始讲述一个个人故事。顾名思义，《无常代理人》关注的是 Web 的短暂性以及对转瞬即逝的信息和无迹可寻的网站的哀悼，它既讲述了一个个人故事，也讲述了对可能导致一种脱节或失落感的持续变化的反思。罗伯特·奈德弗（Robert Nideffer, b. 1964）的《代理》（*PROXY*, 2001）[133] 对这一主题有一个非常不同的看法，它构建了一个基于在线角色扮演和数据共享的关于代理人和代理机构的游戏。《代理》被包装为一个游戏环境，它使用代理人软件进行有趣的在线身份探索。用户通过对代理人的社交能力进行评级把代理人变得个性化，一旦他们下载了应用程序并登录就可以开始探索游戏环境。《代理》使用了几个暗示不同游戏体验的界面，包括 MOO 和 3D 街机风格的游戏界面。当玩家通过输入定向（北、南、上、下等）穿越 MOO 环境时，他们会在艺术界和学术界游戏中遇到怪兽（比如策展人、教授或黑客），这促使你选择涉及"名人"或"战略利益"的任务，它们与机构政治和心理遭遇有关。最近的一个例子是 Facebook 游戏《重现冥王星》（*Naked on Pluto*, 2010），

图 132.（右）
诺亚·沃德里普 - 弗林、亚当·查普曼、布莱恩·莫斯和杜安·怀特赫斯特
《无常代理人》，1998—2003

图 133.（下）
罗伯特·奈德弗
《代理》，2001。就像游戏"真实人生"一样，规则不断变化，玩家必须保持一种心理稳定的状态才能"赢"并获得成功。对玩家精神状态的"评估"——受他们将代理拟人化的方式和他们在环境中表演的影响——会以信息的形式出现在计算机屏幕上，友好地提醒我们情感身份的不稳定性。

由戴夫·格里菲斯（Dave Griffiths）、艾梅里克·曼苏克斯（Aymeric Mansoux）和马洛斯·德·瓦尔克（Marloes de Valk）创作，其中拟人化的机器人提示用户对游戏世界进行响应和反馈。机器人基于语境生成游戏的故事，在语境中它们发现自己，同时依据并批判地评论实际算法，这种算法被 Facebook 和其他社交媒体平台用于收集和分发来自用户和去往用户的信息。

作为智能角色的代理人也是林恩·赫什曼的《代理人鲁比》（Agent Ruby，2000）的关注点。鲁比将人工智能的各个方面与代理人软件结合起来，她的行为是由她与用户的相遇和对话塑造的。该角色可以被下载到用户的桌面或掌中宝上，而项目附带网站的功能则是从用户那里收集信息的集线器。鲁比强调了软件机器人作为拥有自己生活、具备社会属性的自主角色的可能性。在艺术语境中对"智能"技术的探索讨论了从数据监视（data-surveillance 或 dataveillance）、数据挖掘和私人领域入侵，到预格式化信息和想象之间的关系等问题，以及信息技术时代的艺术处理。虽然这些项目显然需要一种艺术观念和相当复杂编程的发展，但是最后艺术家从他们的作品中消失得无影无踪，同时作为一个智能的"存在"，它们的创作有了自己的生命。关于信息和机器作为一种智能的问题，最终人工生命形式只是数字技术从人机共生语境中带来的复杂课题之一。网络数字技术通过使我们能够在不同语境中共享呈现已经创造了人机交互的新形式，直接建立远程地点之间的连接或与远程环境交互——这一过程被称为远程呈现和远程信息处理。

## 远程呈现和远程机器人

远程呈现的概念显然不仅与数字技术有关而且与任何形式的远程通信——远距离通信（来自希腊语 tele，意思是"远的""遥远的"）——都有内在联系。1844 年，萨缪尔·摩尔斯（Samuel Morse）发送了第一条长途电报信息（"上帝创造了什么？"），电话由此开创了一个

远程呈现的全新时代。电信艺术已有几十年的历史，艺术家长期以来就在使用从传真和电话到卫星电视的各种设备创作涉及遥远地点的项目。例如，1922 年拉兹洛·莫霍利 - 纳吉用电话从标志工厂订购了五幅搪瓷绘画，这可能被认为是电信（与之有关的）艺术的第一个事件：面对工厂的色彩图表，他在图表纸上画出草图，同时电话线另一端的工厂主管通过"听写"在同一张纸上抄录了莫霍利 - 纳吉的草图。1978 年，在给法国总统季斯卡·德斯坦（Giscard d'Estaing）的一份报告（出版的英文标题是《社会的计算机化》，*The Computerization of Society*）中西蒙·诺拉（Simon Nora）和阿兰·明茨（Alain Minc）创造了"远程信息处理"（telematics）一词，表示计算机和电信的结合。英国艺术家罗伊·阿斯科特（Roy Ascott）是远程信息处理艺术的杰出理论家之一，自 1980 年以来他一直在探索这种艺术形式的哲学和影响（尤其是关于"全球意识"的观念）。2001 年的巡回展"远程信息连接：虚拟拥抱"（telematic connections: the virtual embrace）专门展示了远程信息处理这种艺术的"类型"，该展为最新创作的这类作品建立了一个历史框架。这个展览包括装置作品、电影剪辑、在线项目和一个"远程信息处理时间轴"，旨在探索一种因扩展的、计算机介导通信可能导致的与敌托邦后果相关的全球意识而生的乌托邦欲望。

虽然远程呈现是一个古老的概念，但是数字技术已经为不同地点同时"在场"提供了前所未有的可能性。互联网可以被认为是一个巨大的远程呈现环境，它允许我们在世界各地"在场"参与交流和事件，甚至可以在自己家中干预遥远地点。后者是通过远程机器人实现的，即通过互联网操控机器人或机器人装置。尽管机器人项目在艺术领域历史悠久——其中相当一部分是在 20 世纪 60 年代被创作出来的——但是数字技术为机器人控制的干预创造了新机遇。远程信息处理和远程机器人项目探索范围广泛的问题，从我们实体身体和网络社区的技术"分布"到隐私、偷窥和监控之间的张力，它们都是通过网络摄像头实时向互联网播放本地视图成为可能的，这一过程打开了通往世界各地的窗口，也常常是进入人们私生活的窗口。

互联网最早的远程机器人项目是尼日利亚出生的肯·戈德堡（Ken Goldberg, b.1961）和约瑟夫·桑塔罗曼纳（Joseph

Santarromana，及其项目组）的《远程花园》(*Telegarden*，1995—2004)。戈德堡既是艺术家也是训练有素的工程师，他创作了大量探索远程集体体验的远程机器人项目。可在线访问并在奥地利林茨的电子艺术中心（Ars Electronica Center）展出的《远程花园》装置包括一个有活植物的小花园和一个可以通过项目网站控制的工业机器人手臂。通过移动手臂，远程访问者可以观察和监视花园以及浇水和种植幼苗。《远程花园》通过邀请世界各地的人共同培养一个小生态系统，明确地强调了社区面向。生态依赖一个遥远的社交网络而生存。在项目《森》[*Mori*，1999—今；与兰德尔·帕克（Randall Packer）、沃伊切赫·马图西克（Wojciech Matusik）和格雷戈里·库恩（Gregory Kuhn）][135]中，通过允许人们发自内心地体验地球运动，戈德堡采用了一种与众不同的方法来实现远程信息处理体验并呈现一种自然环境。

　　巴西艺术家爱德华多·卡茨（Eduardo Kac，b. 1962）的《远程传送未知状态》(*Teleporting an Unknown State*，1994—1996) [136]讨论的问题与《远程花园》提出的问题类似。卡茨的作品中就常常包含远程信息处理组件，他也在Web出现之前就创作了大量的电信艺术作品（使用传真、慢扫描电视和视频文本）。在《远程传送未知状态》中，画廊装置以一个基座的形式呈现，基座上有泥

图 134.　**肯·戈德堡和约瑟夫·桑塔罗曼纳**

《远程花园》，1995—2004。通过允许世界范围内的用户远程培育植物，《远程花园》超越了游牧生活（或一般农业生活）特有的时空连续性。在此情况下，该社区是一个"后游牧"社区，旅行没有一种固定的运动模式，像游牧民族一样集体居住在一个地方，但不是实体呈现在同地同时。

图 135. **肯·戈德堡**

《森》，1999—今。在《森》中，加州海沃德断层的运动（被地震仪监测的）被转换成数字信号并通过互联网被传输到装置。装置本身是一个封闭空间，其中心是地板上的监视器，展示一个实时地震流的视觉图表。同时，地震活动被转换成通过外壳共振的低频声音。《森》把地球变成了一个活的媒介，把通常人类察觉不到的地球运动变成了一种可感知的体验。

图 136.（下）

**爱德华多·卡茨**

《远程传送未知状态》，1994—1996

土，泥土中有一粒种子，还有一个投影仪悬挂在上方。借助项目网站，在线访问者通过投影仪发送光并允许种子在完全黑暗中进行光合作用和生长。远程传输成为一个远程移动光粒子而不是"物体"的过程，图像的传输从具象的内容中被分离出来并被还原成为一种得以维持生命的光学现象。最初策展人对在线访问者是否能够确保幼苗存活表示怀疑，但互联网（社区）最终成为一个足够强大的生命支持系统。光的主题也出现在藤幡正树的《网络之光》（*Light on the Net*，1996）中，该作品允许用户远程打开日本岐阜软件中心（Gifu Softopia Center）的灯光网格并通过互联网公共空间中的一个站点改变公共实体空间。

卡茨通过他的装置《乌拉普鲁》（*Uirapuru*，1996—1999）[138] 在一个非常不同的语境中持续探索自然和虚拟环境之间的联系。卡茨的作品经常在远程呈现情境中将有机和人工的"生命形式"并置，他的作品《稀有鸟类》（*Rara Avis*，1996）[139] 就使用了这种组合来聚焦身份和视点的问题。《稀有鸟类》是一个尤其混合的作品例子，它将一个

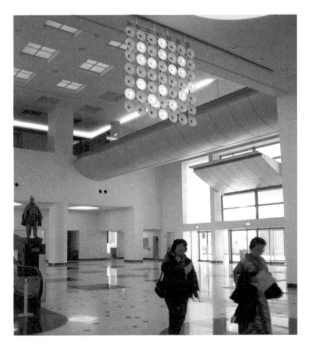

图 137. **藤幡正树**

《网络之光》，1996

图 138.（右）

**爱德华多·卡茨**

《乌拉普鲁》，1996—1999。乌拉普鲁是一种亚马逊鸟，每年只在筑巢时叫一次。它已成为传说中空灵之美的象征。在卡茨的作品中，乌拉普鲁以一条"飞着"的机器鱼的形式呈现，被悬挂在画廊中一个小森林的上方。这条鱼从它的角度向Web 传输音频和视频，它的位置可以通过在画廊中和网站上的界面被改变。这条鱼也被机器鸟包围着，机器鸟监视着进出亚马逊地区服务器的互联网流量，然后根据信息流发出真正的亚马逊鸟的叫声。

图 139.（下）

**爱德华多·卡茨**

《稀有鸟类》，1996

有地点特定性的装置与网络传输相结合，并利用了包括视频、VR 组件和 CUseeMe 软件在内的各种媒介。装置是一个鸟舍，鸟舍中有（活的）斑马雀和一只远程机器金刚鹦鹉，金刚鹦鹉的眼睛由一对彩色摄像头制成。一进画廊，访问者就可以戴上 VR 头戴设备，将自己"传输"进鸟舍并通过金刚鹦鹉的眼睛体验场景。远程机器金刚鹦鹉的头部由一个伺服电动机驱动，伺服电动机由一台接收来自虚拟现实头戴设备的方向信息的 PC 控制。这只机器鸟的眼睛 / 视点供给的视频在互联网上直播，这样远程参与者就可以平等地观察画廊空间并与本地参与者"分享"金刚鹦鹉的身体。通过互联网，远程参与者也可以用他们的麦克风触发远程机器鸟的发声器官。通过将地方生态与赛博空间并置、融合，《稀有鸟类》在重申了视点、身体和位置的同时也消除了它们之间的界限，引发了关于身份构成的问题。该项目还反映了各种技术带来的沉浸和嵌入的不同面向。

各种远程呈现和远程机器人项目主要使用这些技术探索远程人类交流和交换（有时在一种表演情境中）。埃里克·保罗斯（Eric Paulos, b. 1969）和约翰·坎尼（John

158

Canny，b.1959）在他们正在进行的项目《PRoP——个人巡回演出》（*PRoP-Personal Roving Presence*，1997—今）中持续考察这些方面。他们的"PRoP"是互联网控制的远程机器人，它们可以建立链接到他们居住空间的视频和音频并允许它们的用户在空间中进行各种活动，包括四处闲逛、与人交谈、考察物体和阅读。因此，机器人可以进行简单、日常的人类活动，允许人们在无须提供太多预先配置场景的情况下体验一个空间并通过远程手臂和眼睛真正地成为另一个空间中的用户。尼娜·索贝尔（Nina Sobell）和艾米丽·哈特泽尔（Emily Hartzell）采取了一种更有表演性的远程呈现方法，她们是两位 Web 表演的先驱，在"公园长凳"（ParkBench）的厂牌下创作作品。作为纽约大学（New York University）高级技术中心（Center

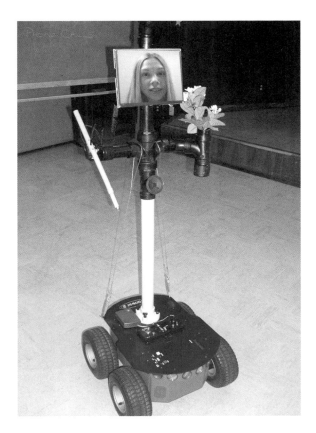

图 140. **埃里克·保罗斯和约翰·坎尼**

《PRoP——个人巡回演出》，
1997—今

159

for Advanced Technology) 的驻地艺术家（1994 年），索贝尔和哈特泽尔开始使用该中心的远程机器人网络摄像头将每周的现场表演推送到 Web 上。1995 年，他们创作了《虚拟爱丽丝》（VirtuAlice），这是一款"无线的、移动的、内容收集车"，由一个装有远程机器人摄像头的轮椅状宝座构成，摄像头可以由互联网控制并将视频静帧上传到项目网站。

表演也是阿德里安娜·沃策尔（Adrianne Wortzel，b. 1941）的《迷彩城》（Camouflage Town，2001）的核心，这个项目作为展览"数据动力学"（Data Dynamics）的一部分在惠特尼美国艺术博物馆展出，为生活在博物馆空间并与访问者交互的机器人创造了一个戏剧性场景。这个名叫基鲁（Kiru）的机器人通过它的"头"将视频图像传输

图 141. **"公园长凳"**
《虚拟爱丽丝》，1995。进入实体空间的访问者可以在画廊周围开车，而宝座摄像头的方向则由参与者通过网站控制。车把上的监视器向司机展示了 Web 访问者的视点，于是从某种程度上来讲他就成了 Web 访问者的"司机"。

图 142. **阿德里安娜·沃策尔**

《迷彩城》，2001。访问者可以四处移动机器人，播放预先录制的声音文件（在该文件中，机器人扮演一个"文化乖戾者"的角色），输入文字让它说话，还可以从它的头部或从博物馆各处的各种其他摄像头观看记录的视频意象。

到 Web 上，它的"头"由监视器和摄像头构成。基鲁可以被《迷彩城》网站的访问者或博物馆某一展厅的某一计算机的访问者远程控制。作为一个"角色"，基鲁既不在这里也不在那里：它在可以被空间中或世界各地人控制的任何特定点。在实体空间中与基鲁交谈和交互的人永远无法确定他们在与谁接触，因为每一个运动和陈述都是通过机器人"表演者"介导的。这个机器人是每个参观者的化身／另一个自我，它的表演体现了人与数字机器／角色交互的意愿和能力。林恩·赫什曼的《蒂莉，远程机器娃娃》（*Tillie, the Telerobotic Doll*，1995—1998）[143] 呈现了对机器人延伸这个主题的非常不同的理解，是一个可以通过网站控制摄像头眼睛的真实的玩具娃娃。对远程用户来说，蒂莉成为他们凝视的延伸；在画廊空间中，被一个暂时"居住"了别人眼睛的无生命物体观看的感觉指向了作为凝视对象的黑暗面。基鲁可以参与对话并成为人们的（人类）

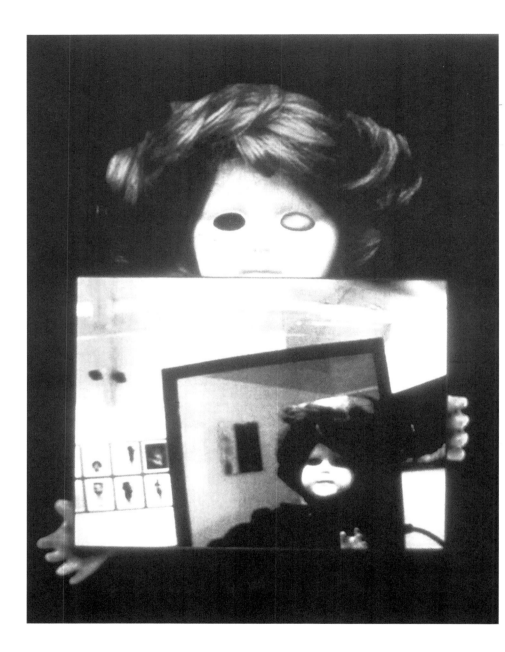

个性投射的一个表面，而蒂莉则展示了一个活的娃娃，但仍然保持沉默，让人们暴露在她的表面审查之下。远程机器人和生物机器人系统持续得到发展并被用于从外层空间探索到军事干预和外科手术等各种语境中。近些年来，无人机越来越成为远程呈现的讨论焦点和艺术探索的主题，这将在"重新定义公共空间定位媒体和公共交互"一节中被讨论。

网络表演不一定依赖机器人组件，但经常采取参与式装置项目的形式——装置组件被放在一个实体空间中，在这个空间中本地和远程的访问者和表演者可以在展览或表演期间通过技术进行交流。1996 年由杰夫·高伯茨（Jeff Gompertz）和普雷玛·穆尔蒂（Prema Murthy）创立的艺术家团体"假货店"[Fakeshop，前身是"浮点单位"（FPU-Floating Point Unit）] 自 20 世纪 90 年代中期以来创作了一些此类表演。他们的项目《胶囊旅馆》（*Capsule Hotel*，2001）灵感来自东京新宿区的"短住"旅馆，该旅馆提供的不是正常房间，而是客人可以"爬"进去过夜的胶囊状房间。该项目的目的是在东京一家真实的胶囊旅馆和画廊中由相似隔间组成的实体装置之间建立链接。通过互联网和视频会议的连接增强，这些胶囊创造了一个网络环境，允许被选出来的"居民"参与正在进行的叙事和基于时间的表演活动。《胶囊旅馆》观念的关键之处是在完全不同的语境中使环境翻倍，其中一个用于"上演"，而另一个则用于商业住宿（以及社会的功利主义的荒谬）。

一方面，远程呈现项目使用户能够观察、干预和与远程位置通信并将自己"嵌入"遥远环境。另一方面，它们允许个人在互联网上传播个人观点。多伦多的史蒂夫·曼恩（Steve Mann）是"可穿戴计算"领域的先驱，他的项目是通过网络移动设备进行个人体验分享的一个早期例子，网络移动设备现在通常指的是手机和平板电脑。许多年来，曼恩使用了大量无线设备——从他的《可穿戴无线网络摄像头》（*Wearable Wireless Webcam*，1980）[144] 到他的 EyeTap 数字眼镜植入——这些设备将他变成了一

图 143. **林恩·赫什曼**
《蒂莉，远程机器娃娃》，
1995—1998

163

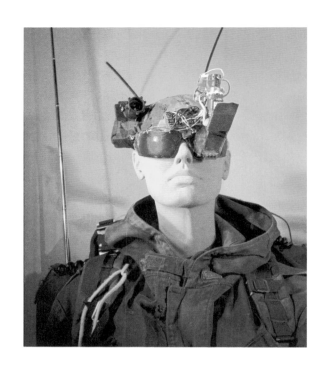

图 144. **史蒂夫·曼恩**
《可穿戴无线网络摄像头》，
1980—今

个移动广播工作室。曼恩通过他的头饰和眼镜一直在向互联网发送实时视频和音频，有时是在表演类项目中。远程呈现与偷窥和监控问题有着内在联系，这在录像艺术中得到了广泛的探索。从摄像头到电视真人秀，持续观察的技术和文化一直是艺术探索的主题，但是通过数字技术，社会控制和监视的可能性被大大增加了。虽然远程呈现和远程信息处理建立了一种全球连接和"跨地方"的现象，但是它们也引发了一些关于私人和公共领域融合以及我们构建身份方式的严肃问题。

## 身体和身份

身体和身份已经成为数字领域的重要主题，该主题集中在我们如何在虚拟和网络实体空间中定义我们自己的问题上。虽然我们的实体身体仍然是个体的、实体的"物体"，但是它们也变得越来越透明：精确的监控和识别似乎威胁了个人自主的观念。无处不在的监控摄像头和 GPS

技术跟踪我们的运动；诸如电子指纹、面部识别软件和视网膜扫描之类的生物识别技术作为一种身份验证手段进入市场。我们的虚拟存在展示了一个统一的、个体身体的对立面——居于介导现实中的多重自我。MIT 技术与自我创新中心（Initiative on Technology and Self）主任、《屏幕生活：互联网时代的身份》（*Life on the Screen: Identity in the Age of the Internet*）一书的作者雪莉·特克（Sherry Turkle）已经将在线呈现描述为一个多重、发布、分时的系统。特克的书与文化学者阿勒奎尔·罗莎恩·斯通（Allucquère Rosanne Stone）的《欲望与技术之战》（*The War of Desire and Technology*）都调查了数字技术带来的主题去中心化。

在线身份允许我们在各种空间和语境中同时在场，允许一个没有身体的持续自我"复制"。在虚拟世界和在线聊天环境中，人们选择化身来代表他们自己并悄悄进入和离开角色。虚拟生活允许人们同时呈现在多个窗口和语境中，这一状况已经成为许多在线艺术项目的一个核心面向。从蒂娜·拉波尔塔（Tina LaPorta）早期调查 CUseeMe 技术的作品到使用一个将世界各地的人随机配对进行基于网络摄像头的对话的在线聊天网站"聊天轮盘"（Chatroulette）项目，艺术探索一直在关注在线身份和网络摄像头对私人与公共领域之间关系的影响。

虚拟和实体存在之间的关系是一种复杂的相互作用，它影响着我们对身体和（虚拟）身份的理解。根本问题是，我们在多大程度上已经体验了人机共生？它把我们变

图 145. **蒂娜·拉波尔塔**

《Re:mote_corp@REALities》，2001。该项目混合了网络摄像头图像（显示人们在 CUseeMe 网站上进行在线连接），从实时在线聊天室提取的文本，以及采访纽约市网络艺术家和理论家的画外音。当聊天室的文本片段在屏幕上滚动时，两个窗口会显示 CUseeMe 的参与者和来自不同地理位置的实时网络摄像头的图像。画外音采访提出诸如此类的问题"赛博空间是你的窗口还是你的镜子？""机器是我们具身的一个方面吗？"以及"沟通如何（或在什么情况下）会中断？"拉波尔塔的作品将这些不同的交流形式并置，考查了技术对社会关系的影响。

成了赛博格——技术增强和延伸的身体。"技术化身体"的著名理论家之一凯瑟琳·海尔斯（Katherine Hayles）在她的著作《我们如何成为后人类》（*How We Became Posthuman*）中指出："问题越来越不在于我们是否会成为后人类，因为后人类已经存在。问题在于我们将成为怎样的后人类。"

在数字艺术项目中，赛博格、延伸身体和后人类的概念经常出现。例如，澳大利亚表演艺术家史帝拉（Stelarc）就创作了许多构建人机界面的作品——将机器人、假肢和互联网融合在一起。如史帝拉宣称的，人类在某种程度上已经是假肢身体和赛博格了，因为他们构建了可以被他们的四肢操控的"机器"。有了数字技术，不仅假肢变得越来越复杂，而且我们正在经历身体和机器越来越多的融合。

图 146. **史帝拉**
《外骨骼》，1999。艺术家的身体被放在一个转盘上一组结构的中心，并通过一个带有气动机械手的延伸"手臂"激活机器。机器结合了机械、电子和软件的组件，由艺术家的手势控制并完全由他的手臂运动表演"舞蹈"。

图 147. 史帝拉

《砰身体》，1996

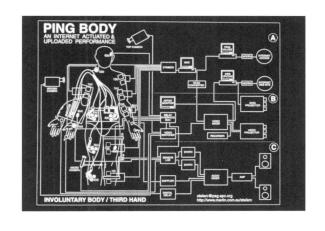

1998 年，史帝拉的作品《外骨骼》（*Exoskeleton*）首次在汉堡表演，它通过一个六条腿，可以向前、向后、向侧面运动以及原地旋转的气动力步行机延伸了艺术家的身体。在早期表演中，史帝拉实施了一种系统，该系统允许一个远程观众通过肌肉刺激驱使艺术家的身体。在《砰身体》（*Ping Body*，1996）中，这种刺激是由互联网流量本身——数据流——触发的。"砰"命令被随机发送到互联网域。从 0 到 2000 毫秒的砰值被"转换"成 0 到 60 伏特的电压，然后通过一个同样代表身体运动的界面被定向到史帝拉的肌肉上。通过这种方式，《砰身体》在互联网活动和身体运动之间（以及反转）建立了一种直接的联系，在一定程度上实现了实体身体与网络的融合。史帝拉的作品允许身体被机器控制，在具身和非具身之间的界限上运行，这是讨论数字技术给我们的自我意识带来变化的一个中心面向。

1609 年，当伽利略的望远镜之眼到达月球时，望远镜不仅扩展了人类的视野范围，在某种程度上，它还使眼睛脱离了知觉身体的实体环境。在虚拟现实和在线环境中，这种从身体的分离或逃避已经达到了新的水平。在线呈现的吸引力之一在于重塑身体的可能性，在于创造出从我们实体"外壳"的缺陷和致命局限中解脱出来的数字对应的可能性。在线世界允许访问者创造他们自己的（赛博）

图 148. **维多利亚·维斯娜**
《身体，公司》，1995

自我，成为他们想成为的人。维多利亚·维斯娜（Victoria
Vesna，b.1959）的《身体，公司》（*Bodies, Inc.*，1995）
是一个网站，允许访问者用不同组件创建一个赛博身体和
在线表征。该网站在被创建之时，Web 的能力仍然有限，
但就合并身体的观念而言，该网站是有远见的，随着电子
商务的兴起，以及我们的数据身体与在线行为被跟踪方式
的兴起，它获得了新的意义。维斯娜把这个基本观念发展
成为数据身体的进一步表现形式，它在网络上充当数据容
器，允许用户既将自己表现为各种信息的容器又搜索包含
在其他身体中的信息。在维斯娜的项目《无时》（*Notime*，
2001）中，人们被邀请将自己表现为"模因结构"——包
含其创造者信息的数据体几何结构。在诸如《身体，公
司》和《无时》之类的项目中——以及发生在聊天环境或

虚拟世界中的任何交流——交换总是被计算机的凝视介导的。除了对在这个空间中遇到的"他者"的反思，人们也面临对他们自己和他们在线表征的反思。在化身中遇到的"自我反思"与现实的颠倒和身份与差异、在场与缺席的二分法有关，而这种二分法正是纳西索斯古典神话的缩影，他爱上了自己在水池中的倒影并引发了几个世纪以来的艺术探索。德国艺术家莫妮卡·弗莱什曼（Monika Fleischmann，b. 1950）、沃尔夫冈·施特劳斯（Wolfgang Strauss，b. 1951）和克里斯蒂安-A. 比恩（Christian-A. Bohn）在装置《流动视图》（*Liquid Views*，1993）中明确地讨论了镜子反射的主题。《流动视图》以一个嵌入基座的屏幕的形式重建了一个虚拟水池。俯身在基座上方，观众可以看到他们在显示器上的映像，他们在屏幕上的触摸制造了由一种算法产生的波形，这种波形扭曲了图像。《流动视图》不但将反射的物质体验转化到虚拟领域，而且同时揭示了界面作为一种将观众的图像转化为反射的虚拟空间的技术设备的功能。交互导致了由机器法则控制的图像扭曲。

除提供创建虚拟对应的可能性之外，虚拟领域还被用来创造具有自己生命的虚构人物。慕夏特（Mouchette）的网站就是一个例子，它自我呈现为一个少女的个人网站，但却是一个完全虚构的结构。郑淑丽（Shu Lea Cheang）

图 149. 莫妮卡·弗莱什曼、沃尔夫冈·施特劳斯和克里斯蒂安 -A. 比恩

《流动视图》，1993

169

的《布兰顿》（BRANDON）是一个专门讨论性别问题的项目，1998 年在纽约古根海姆博物馆启动。《布兰顿》被认为是一个多艺术家、多作者、多机构的合作项目并在一年的过程中展开。这个项目的标题来自内布拉斯加州福尔斯城的蒂娜·布兰顿（Teena Brandon）的故事，她是一个二十一岁的跨性别女人，遭到性侵七天后被两名当地男子谋杀，谋杀者发现布兰顿是一个以男人身份生活的女人。蒂娜·布兰顿的人生故事也成了一部纪录片和故事片《男孩别哭》（Boys Don't Cry）的主题。郑淑丽的项目通过使用多个界面探索性别和身份的多层次叙事以及犯罪和惩罚问题，将布兰顿的故事转换到赛博空间。互联网在许多方面为郑淑丽的《布兰顿》提供了一个理想媒介，布兰顿是一个存在于真实和虚拟身份横截面上的人和作品。

离开实体身体的主题可能是虚拟身份的一个重要面向，但前面项目提出的非具身概念也忽略了正在创建的界面的物质性以及这些界面对我们身体的影响。这种物质性回避了一个问题，即在多大程度上人体已经成为机器的延伸。如爱德华多·卡茨所说，"进入一种数字文化的通道——其标准界面要求我们敲击键盘并坐在桌后盯着屏幕——造成一种实体创伤，这种创伤增强了由更快的技术发明、发展和过时周期所产生的心理冲击"。目前的界面标准化已经导致了对人类身体的全面约束机制，人类身体被迫与计算机和显示器一致——尽管这些标准界面可能会在未来彻底改变。具身 / 非具身之间的张力无法被构建为或此 / 或彼的选择，而必须被理解为一种两者都 / 和的现实。

通过跨越身体和技术入侵之间的边界并把身体变成一个储存人工记忆的"场所"，卡茨的项目《时间胶囊》（Time Capsule）采取了一种激进的方法讨论这个问题。《时间胶囊》事件于 1997 年 11 月 11 日在巴西圣保罗玫瑰之家文化中心（Casa das Rosas Cultural Center）举行：卡茨用一根特殊的针在其左腿上嵌入了一枚带有编程识别号的微芯片。植入后，微芯片周围形成了一层薄薄的阻止嵌入的结缔组织。在这一事件中，卡茨将他的腿放入一个

扫描设备，然后他的脚踝由位于芝加哥的设备控制远程扫描（通过一个远程机器人的手指按下扫描仪的按钮）。对植入物的扫描产生了一个低能无线电信号，给微芯片供电并使之传输其独特而不可改变的数字代码，该代码被显示在扫描仪的十六字符 LCD（液晶显示器）上。然后，卡茨在一个基于 Web 的动物识别数据库中注册了自己，这个数据库最初是为找回丢失的动物设计的。这是第一次一个人被添加到该数据库中——卡茨同时作为动物和主人注册了自己。巴西国家电视台和 Web 上都直播了这一事件。

行走在被监控和从机器中解放的边缘，《时间胶囊》可能被认为是一个由奥威尔式的敌托邦变成的现实。植入的微

图 150. **爱德华多·卡茨**
《时间胶囊》，1997

171

图 151.（右）

**斯塔尔·斯滕斯利**

《第一代皮肤间套装》

（*The First Generation Inter_Skin Suit*），1994

胸垫
(breastpads)

臂垫
(arm pad)

臂垫
(arm pad)

背部效应器 / 传感器
(back effectors/sensors)

控制器
(controller)

阴部传感器 / 效应器
(genital sensors/effectors)

腿垫
(leg pad)

腿垫
(leg pad)

图 152.（下）

**八谷和彦**

《内部隔离机》，1993

芯片——在医学用途上已经完全被接受——很可能会成为未来的护照，允许个人识别和追踪并提供终极保护，使其免受绑架之类的犯罪伤害。与此同时，《时间胶囊》可能被视为一种身体从机器中的彻底解放——一种通常被认为是敌对双方的和解，比如运动的自由、移动数据的存储和处理。《时间胶囊》结合了短暂性（通过网络扫描识别）与永恒性（植入物本身），在有形和虚拟的冲突中，将身体从机器中解放出来，同时使其对互联网而言是可渗透和可读的。

网络交流创造了即时连接和一种非具身的亲密形式，但它也在很大程度上脱离了原始感官领域——比如触觉和嗅觉。有些艺术项目一直在努力扩展这些技术的感知局限，挪威艺术家斯塔尔·斯滕斯利（Stahl Stenslie，b. 1965）的《触觉技术》（*Tactile Technologies*）就是其中之一，该项目试图通过网络远程转换身体的感觉和刺激，将身体引入"数字感知"。在斯滕斯利的《皮肤间》（*Inter_Skin*）项目中，参与者身穿一套有传感器的装备，可以同时传输和接收刺激，比如触摸。通信系统的目的是传输和接收感官体验。"连接"身体的可能性在八谷和彦（Kazuhiko Hachiya）的《内部隔离机》（*Inter Discommunication Machine*，1993）中被进一步提升。两个人戴着头戴式显示器，"机器"将一个玩家对虚拟"游乐场"的视觉和声音感知投射到另一个玩家的显示器上，因此混淆了"你"和"我"之间的界限。《内部隔离机》让人想到威廉·吉布森的小说《神经漫游者》中描述的"模拟刺激"（Sim-Stim）设备，它允许一个用户"进入"另一个人的身体和感知而不会影响它。

自我和他者之间的界限也是史考特·斯尼比（Scott Snibbe）《边界函数》（*Boundary Functions*，1998）[153] 的核心，这是一个交互项目，它使实体空间中个体之间通常不可见的关系可视化。《边界函数》的表现形式是线条从头顶投射到地板上并划分画廊中人们占据的空间。当人们在画廊里走动时，线条将地板分成围绕访问者的细胞状区

图 153. **史考特·斯尼比**

《边界函数》，1998。这种形式的区域划分被称为维诺图（Voronoi diagrams），它被用于各种领域，包括人类学和地理学（用于人类的住区模式描述）；生物学（用于描述动物的优势模式）；市场营销（用于连锁商店的战略布局）；计算机科学（用于解决三角测量问题）。这个项目的标题源于希尔多·卡辛斯基（Theodore Kaczynski）的博士论文，希尔多·卡辛斯基是臭名昭著的"大学航空炸弹客"（Unabomber），他的反社会和犯罪行为例证了个人和社会之间的冲突。

域并根据人们的动作进行调整。每个区域都有这样的数学特质，即内部所有空间都比其他任何区域更接近内部的人。《边界函数》将分析方法用于自然和数学问题的理解，将通常不可见的限制具体化，这些限制勾勒出个人空间并将社会关系中的自我与他者分隔开来。斯尼比的作品通过给我们身体的非具身信息一个具体的图解形式，强调了数字媒介以动态方式使抽象过程可视化的能力。

## 数据库美学和数据可视化

在数字时代，"非具身"的概念不仅适用于我们的实体身体，而且适用于一般物体和物质的概念。信息本身在很大程度上似乎已经失去了它的"身体"，成为一种可以在不同物质状态之间进行流动过渡的抽象"特质"。虽然信息的最终"实质"仍有争议，但是可以有把握地说，数据不一定依附某一特定的表现形式。信息和数据集根本上是虚拟的，也就是说，它们作为过程存在，不一定是可见

的或可理解的，比如通过网络的数据转换和传输。数据的意义依赖过滤信息的可能性和创造某些组织结构形式或允许定位的"地图"——无论是精神的还是视觉的——的可能性。用于表现数据图表、绘制图形、分类等的静态方法已经存在了几个世纪。由于数字技术的出现，"信息空间"和允许任何类型数据流动态可视化的视觉模型创造已经成为一个广泛的实验和研究领域，无论是科学、统计、商业、建筑、设计、数字艺术还是这些领域的组合。

　　每一个信息"容器"——无论是图书馆、建筑还是城市——根本上都构成了一个自己的数据空间和信息建筑，尽管其特征与虚拟的、动态的数据空间非常不同。"信息建筑"的观念与前面提到的记忆剧场和宫殿的原则直接相关，它们在数字艺术的语境中经历了复兴。马丁·瓦滕伯格（b. 1970）和马雷克·沃尔扎克（b. 1957）的网站《公寓》（*Apartment*，2001）[154] 就是一个直接受记忆宫殿观念启发的项目。在一个空白屏幕上，观众键入他们选择的单词和文本，单词和文本触发房间以类似蓝图的二维平面形式出现在显示器上。每个公寓建筑都基于观众话语的语义分析，通过重新组织这些话语反映这些话语表达的潜在主题："工作"这个词可能会创造一间办公室；"媒体"，是一个图书馆；"看"，是一个窗口。然后，这个结构会被转换成由图像组成的可浏览的三维住宅，这些图像是对之前键入单词进行互联网搜索的结果。观众可以浏览这些3D环境，而他们键入的文本则通过文本语音转换软件被回读。根据语义关系，网站上创建的"公寓"将被聚集到城市中。城市可以根据诸如"艺术""身体""工作""真理"等词的语义综合被排列——各个主题中出现频率最高的公寓将被移至中心。通过在语言与空间之间建立一种对等关系，《公寓》将书面文字与不同形式的空间布局联系起来。

　　数据流的动态可视化允许用户浏览视觉和文本信息并体验随着时间推移所发生的变化。对任何特定的数据集，总有许多可能性为其提供视觉形式。一个从大量信息中创建动态视觉结构的项目例子是本雅明·弗莱（b. 1975）的

图 155.（右）
**本雅明·弗莱**

《效价》，1999。《效价》被用于将网站流量可视化，阅读马克·吐温（Mark Twain）的《傻子国外旅行记》（*The Innocents Abroad*），比较歌德（Goethe）的《浮士德》（*Faust*）和维特根斯坦（Wittgenstein）的《逻辑哲学》（*Tractatus Logicus Philosophicus*），或比较人类、果蝇和老鼠的基因组。阅读一个文本时，《效价》将每个单词添加到一个三维数据空间中并通过行将它们连接起来；经常使用的单词出现在空间之外，不太常见的单词出现在中心。

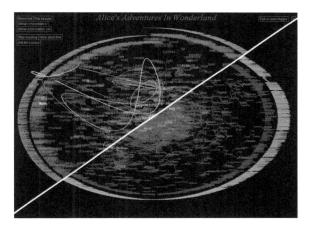

图 156.（右）
**W. 布拉德福·佩利**

《文弧》，2002。被分割的图像以交互版（上）和印刷版（下）显示了《文弧》对《爱丽丝梦游仙境》（*Alice's Adventures in Wonderland*）的阅读。《文弧》将小说的全部文本在一页上表现为两个椭圆（一个逐行，一个逐字）。椭圆中间出现的一组单词构成了主要的组织结构：出现不止一次的单词位于平均位置，它们出现在螺旋的文本中，经常使用的单词从背景中脱颖而出。在交互版中，一条彩色的曲线通过将单词按照它们在文本中出现的顺序连接起来"读取"单词。在印刷版中，每个单词旁边的彩色星星都指向文本中使用该单词的每个地方。

图 154.（对页）
**马丁·瓦滕伯格和马雷克·沃尔扎克**

《公寓》，2001

数据可视化软件《效价》（*Valence*，1999）。根据它们之间的交互，该软件用视觉的形式表现了各个信息片段。《效价》几乎可以被用来可视化任何东西，从一本书的内容到网站流量，或者被用来比较不同的数据源。当响应新数据时，结果的可视化会随着时间的推移变化。《效价》并非提供了统计信息（也就是一个特定单词出现在一个文本中的次数），而是通过呈现一个信息结构的定性切片，提供了一种对数据中一般趋势和异常的感觉。《效价》作为一个美学的"语境提供者"，在可能不是十分明显的数据元素之间建立联系，这些数据元素存在于我们通常感知的表面之下。W. 布拉德福·佩利（W. Bradford Paley）的在线

项目《文弧》（*TextArc*，2002）[156] 与弗莱的项目形成了有趣的对应，它是一个表现全文的视觉模型，比如在一页纸上表现一部小说。《文弧》允许用户以各种方式过滤文本并像《效价》一样公开内容模式。《文弧》也有印刷的实体表现形式。《文弧》的二维架构与弗莱的项目截然不同，用同样的文本"供给"两个项目，如果进行分析就会呈现非常不同的模式和联系。

这些可视化项目的潜在观念和结构是档案和数据库，它们是图绘数字文化和我们对数字文化理解的关键元素。在 20 世纪 90 年代，数字档案和数据库发展成为一种文化形式。从图书馆、历史记录和博物馆馆藏的数字化到出于商业目的的数据收集和作为庞大的数据存储与检索系统的互联网，档案和数据库已经成为一种文化组织和记忆的根本形式。数据库本身从根本上说是一个相当乏味的东西，由离散单元组成，这些单元不一定有意义。数据库的力量在于它们的关系潜力、在不同数据集之间建立多重连接以及构建文化叙事的可能性。虽然数据库的一般概念是一般数字艺术的一个潜在面向，但是许多数字艺术项目明确地关注了数据库文化的各个面向。例如，匈牙利的乔治·莱格拉迪（George Legrady，b. 1950）是另一位作品聚焦文化叙事语境中数据库影响的艺术家。通过一个模仿前匈牙利共产主义宣传博物馆平面图的界面使来自斯大林主义匈牙利的个人和官方文件可访问，他的装置和只读光盘（CD-ROM）《带注释的冷战档案》（*An Annotated Archive of the Cold War*，1994）调查了档案的构建。他的交互装置《光滑的痕迹》（*Slippery Traces*，1997）邀请观众浏览链接的 240 多张明信片，这些明信片按照主题分类，比如自然、文化、技术、道德、工业、都市环境等。莱格拉迪将明信片作为一种现成品表达和文化记忆的痕迹，创造了一种超越部分总和的叙事环境，反思了叙事的构建和介导的记忆。2001 年在蓬皮杜中心（Centre Pompidou）展出的莱格拉迪的《装满记忆的口袋》（*Pockets Full of Memories*）是一个附带网站的装置，它邀请访问者在扫描站对他们拥有的

图 157. **乔治·莱格拉迪**

《装满记忆的口袋》，2001

一件物品进行数字扫描并回答一系列关于该物体的问题。
一种算法在二维地图中根据被扫描物体描述的相似性对其
进行分类。用户可以查看每个物体的数据并添加自己的个
人评论和故事。项目的结果是一幅不断增长的关于物品之
间可能存在的关系的地图，这些关系包括从单纯功能上的
到个人价值能指的。这些物体的图绘指向了赋予个人意义
的物体分类的潜力和荒谬。该项目在逻辑分类和无法量化
的意义之间的界限上运行。

数字艺术的一个固有特征是指令层级结构和数据
集层级结构之间的张力以及复制和重新配置这些结构
中包含的信息的看似无限的可能性。亚历克斯·加洛韦
（Alex Galloway）和艺术家团体 RSG（Radical Software
Group，激进软件小组）的项目《肉食动物》（Carnivore,
2001—今）[158] 完美地说明了数据流和该数据的视觉形式
之间的这种张力。该项目的灵感来自软件 DCS1000（昵称
"食肉动物"），它被美国联邦调查局用来执行电子窃听
和搜索某些"可疑的"关键词。这种电子窃听是通过所谓
的包嗅探程序完成的,这些包嗅探程序监视网络流量并"窃
听"交换信息。《肉食动物》项目的一部分是《肉食服务器》
（Carnivore Server），这是一个应用程序，在特定的局域
网中执行包嗅探并为结果数据流提供服务。另一部分由许
多其他艺术家创建的"客户端"应用程序构成，这些应用

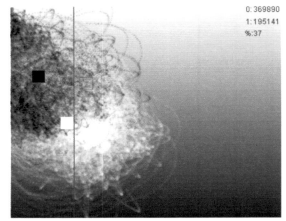

图 158. **亚历克斯·加洛韦和 RSG**
《肉食动物》，2001—今

（上）约书亚·戴维斯（Joshua
Davis）、布兰登·豪尔（Branden
Hall）和变形者（Shapeshifter）的《混
合气氛》（amalgamatmosphere）

（中）马克·纳丕尔的《黑与白》
（Black and White）。《黑与白》
阅读并对《肉食动物》的数据流中
的 0 和 1 进行了视觉翻译，0 创建
了一个水平移动的黑色图案，1 创
建了一个垂直移动的白色图案。

（下）熵 8 祖珀！（Entropy8Zuper!）
的《格尔尼卡》（Guernica）

程序以视觉的方式解释数据。《肉食动物》项目的核心是将服务器数据流可视化的无限可能性，以一种协作的、"开源"的方式——将软件源代码提供给任何有兴趣使用它的人，而不是为了监控限制其使用。该作品明确地挑战了将监控分为要么正面要么负面的简单分类，允许其用户创建数据流地图，这些数据流通常与原始数据源保持分离或隐藏原始数据源。

从 20 世纪 90 年代到 21 世纪，数据库美学和数据可视化领域的艺术实践已经经历了一个重大转变。20 世纪 90 年代和 21 世纪初的项目经常将互联网的动态图绘作为领域或特定数据集或网络通信进行实验。Web 2.0 时代带来了大数据现象，数据集的收集非常复杂，因此需要新的软件工具捕获、搜索、分析和可视化。大数据分析，即通过考察大数据发现隐藏模式和未知相关性的过程也成了艺术的一个主题。

瑞典艺术家丽莎·杰伯瑞特（Lisa Jevbratt，b. 1967）的网站《1:1》（1999/2001）[159] 是一个具有里程碑意义的早期项目，它创建了一个关注数据库美学和网络形式特质的万维网肖像。该项目包括作为"数字的"空间的 Web 的五种不同的可视化。每个网站都有一个数字的互联网协议（IP）地址——一串数字，比如 12.126.155.22——通常隐藏在 .com、.org、.net 这些地址后面。《1:1》是一个由 C5 编译的这些数字地址的数据库的可视化，C5 是杰伯瑞特所属的一个研究小组。为了建立数据库，C5 发送了"爬行者"——一种软件，它会挑选可能的 IP 地址样本、迭代所有可潜在的变化，在网上搜索它们，然后用其他样本开始新的搜索。如果存在一个站点，不管它是否对公众开放，它的地址都包含在数据库中。在《1:1》中，IP 地址被呈现为彩色代码的"肖像"，其中每个像素都代表一个 IP 地址，可以通过点击访问。《1:1》的体验与通常通过搜索引擎或不同门户网站访问 Web 非常不同：许多主机限制访问或者甚至没有可见的前端 Web 页面。该 Web 是在其整个领域内呈现的，不是通过搜索引擎访问的经过设计

图159. **丽莎·杰伯瑞特**
《1:1》，1999/2001。杰伯瑞特最初创作《1:1》是在 1999 年，2001 年生成了第二个地址数据库:《1:1》界面现在在分屏中显示了两个数据集，允许用户比较 1999 年和 2001 年的 Web。在"Every: IP"界面中，像素的特定色彩由 IP 地址第二部分作为红色值生成，第三部分作为绿色值生成，第四部分作为蓝色值生成。在"Every: Access"界面中，可访问的 IP 地址以绿色像素再现，不可访问的为红色，服务器错误为白色。"Every: Top"界面（下）色彩编码了顶级域名（.com、.org、.edu 等），这样用户就可以看到这些域名在整个 Web 上的分布情况。

的站点目录。《1:1》最有趣的方面之一是它瓦解地图和界面之间区别的方式：界面成为它描绘的环境的一个 1:1 表征。

　　除整个网络图绘的探索之外，还有大量艺术项目将特定的数据集或数据类型可视化。一个比较有趣的主题是那些以"实时"金融或股市数据为来源的项目。这些作品包括南希·帕特森（Nancy Paterson）的《股市裙摆》（*Stock Market Skirt*，1998）、约翰·克利玛的《生态系统》（*ecosystm*，2000）[161] 以及林恩·赫什曼的《辛西娅》（*Synthia*，2001）[162]，每件作品都为理解和表现金融市场不断变化的数据流提供了一个完全不同的语境。帕特森的《股市裙摆》包含了一个实物，一个穿着蓝色塔夫绸连衣裙的人台，带有一个步进马达、砝码和滑轮。一台计算机从在线股市报价页面分析股票价格并将其值发送到一个应用程序，该应用程序根据股票价格的涨跌来升高或降低裙子的下摆。克利玛的《生态系统》软件 [ 受苏黎世资本

市场（Zurich Capital Markets）委任 ] 在一个 3D 环境模拟
中描绘全球货币数据，其中成群的像昆虫一样的"鸟"（代
表国家货币）的数量和行为分别由货币对美元的值及其每
日 / 每年的波动决定。《生态系统》是一种原初意义上的
模拟，金融市场的运转是通过另一个系统的运转被可视化
的，即鸟群的行为（以一种相当抽象的方式被描绘）。分
支树形结构描绘了各个国家的主要市场指数，如果一种货
币的每日波动幅度是每年波动幅度的两倍以上，鸟群就开
始"供给"该国的主要市场指数。根据世界各国货币的"行
为"，《生态系统》可以表现为从雄伟滑翔鸟的视点体验
到的一个宁静而美丽的世界，也可以表现为一个具有侵略
性和威胁性的环境。林恩·赫什曼的《辛西娅》也将股市
波动转化为行为，这里指的是"人类"行为。辛西娅是一
个虚拟人物，她的行为反映了市场的变化：如果市场不景
气她就睡觉，如果上涨她就跳舞，如果下跌她就一支接一
支地吸烟，诸如此类。该项目在旧金山嘉信理财（Charles
Schwab）投资公司的办公楼内展出。访问者进入大楼的

图 161. **约翰·克利玛**
《生态系统》, 2000

图像——由一台现场摄像机记录——被融入实时的艺术作品，使人们融入辛西娅的世界。虽然前面提到的所有作品都使用了类似的数据源，但是信息的视觉转换（或者，在帕特森的例子中，是一个物体）非常不同并塑造了感知和理解数据的语境。

对各种数据源的访问变得越来越容易，往好了说，这导致了一种使人能够获得洞察力并做出更明智决定的透明性，往坏了说，这造成了一种带有瘫痪效应的信息超载。越来越多的关于世界数据的可访问性已经成为一些早期艺术项目的主题，这些项目为信息时代创建了数字地球

图 162. **林恩·赫什曼**
《辛西娅》, 2001

仪，图绘出关于这个星球的各种信息资源。其中之一是《地形视野》（TerraVision，自 1994），作者是柏林团体ART+COM，该团体致力于创造一个 1∶1 比例的地球虚拟再现。通过类似地球仪的界面，地球跟踪器，用户可以浏览这个虚拟地球，访问多种数据类型并放大细节。根据数据源，信息可以静态或动态的方式被呈现，系统对数据层任何类型的整合都是开放的。约翰·克利玛的网络软件《地球》（EARTH，2001）[164] 也采用了类似的方法，这是一个更注重实时、公开可访问数据和表现美学的项目。《地球》是一个地理空间的可视化系统，它精心挑选了来自互联网的实时数据并将其准确定位到地球的三维模型上，允许用户放大数据层，比如来自 GOES-10 卫星的当前天气意象的球形映射，陆地卫星 7 号拍摄的图片，以及根据美国军事测绘局提供的数字高程数据绘制的地形图。在《地球》的最后一层，视点切换到本地，观众可以"飞"过地球地形的 5 度乘 5 度的小块，这是艺术家从前一个地形层动态生成的。本地地形包括各自地区本地气象站报告的当前天气状况。《地球》是一种对世界的美学调查，目前存在于"数据"中，探索那些据称描述现实的意象，同时揭示这一现实的潜在特征，这一现实是被介导的和被处理的表现。《地球》是一款限量版的软件，它也有一个装置组件，在这个组件中星球的全景——软件的外层——被投射到一个气象气球上。这个投影说明了在实体空间的用户站中使用《地球》软件的人们正在浏览什么：将他们在任何特定点上访问的卫星图像作为一个小方块被包括在全景中——他们看到的是被观察过的。包括观众位置在内的整个系统的全景在一个良性信息宇宙中创造了一个"老大哥"，提醒人们现实世界中技术信息景观发展的更加险恶的本性。

不太关注监控的信息流跟踪也是ART+COM的装置《驾驭字节》（Ride The Byte，1998）[165] 的主题，它通过全球通信网络视觉化地展示了信息的路线。用户可以在大投影屏幕的一个预定选项中选择一个网站，然后就可以看到实际数据包前往请求站点检索信息的路线。《驾驭字节》恢

186

图 164.（对页）

**约翰·克利玛**

《地球》，2001

图 165.（下）

**ART+COM**

《驾驭字节》，1998。跟踪数据传输的过程被称为跟踪路由，它表现为一条自画的跨越全球的线（类似飞机的飞行路线），从一个服务器到另一个服务器。从 A 到 B 的数据包路径总是根据当前互联网的使用情况发生变化。数据包访问的服务器的地理位置和 IP 地址也被显示出来，一旦它到达了它的位置，被请求网站就会出现在投影上。

复了实体地图的范式及其对数据旅行过程的地理位置的强调，除了消失在一个超越了时间和地点的全球网络背后的数据旅行，数据旅行的过程通常不可见。

过程的动态可视化不仅是为数据的不同形式被创建的：它们还可以记录我们个人的交互、干预和交流。社交媒体平台创造了向数据挖掘开放的交流环境的新形式，通过软件工具从不同角度分析数据的目的是产生有用信息，主要的目的是营销和创收。随着越来越精细的过滤工具的发展，交流过程的可视化变得越来越复杂并成为艺术探索的领域。诸如美国艺术家沃伦·萨克（Warren Sack）的《对话地图》（*Conversation Map*，自 2001）[166] 之类的项目都是早期通信图绘的实验。《对话地图》是一个浏览器，分析大型在线电子邮件交流的内容（比如新闻组）并使用分析结果创建一个图形界面，允许用户看到不同的社会和语义关系。一个更早的、众所周知的大规模通信的图形表现是朱迪思·多纳思（Judith Donath）和菲兰达·B. 维耶加

图 166. **沃伦·萨克**

《对话地图》，2001—今。对话中的参与者被表现为小节点，他们的交流被显示为连接节点的线（节点之间的距离说明参与者彼此交流的消息量）。讨论主题的菜单按层级顺序列出最常讨论的主题，概览面板呈现特定时间内所有交流消息的历史。对话中的同义词或具有相似意义的词在语义网络中被相互连接。

斯（Fernanda B. Viégas）的《聊天圈》（*Chat Circles*）。每个被连接到聊天环境的人都被表现为一个彩色圆圈，上面附着人的名字。如果用户发布一条出现在他们各自圈子里的消息，就会使圈子扩大，然后随着时间的流逝逐渐消失。在大数据和"文化分析"的时代，数据可视化必须探索和理解一个越来越大的领域。在列夫·曼诺维奇、纳达夫·霍奇曼（Nadav Hochman）和杰伊·乔（Jay Chow）的项目《聚合眼》（*Aggregate Eye*，2013）[1] 中，他们通过收集人们在社交网络上分享的数百万张照片来调查都市的表征。合作者们下载并分析了三个月内十三个城市 312694 个人分享的 2353017 张 Instagram 照片。大型印刷品和视频把这些照片结合在一起，揭示出独特的模式。一组图像对比了纽约、东京和曼谷的 150000 张 Instagram 照片。在飓风桑迪期间，一幅在布鲁克林共享的 23581 张照片的可视化图像捕捉到了当天的视觉叙事。《聚合眼》是《光迹》的一部分，该研究项目由霍奇曼、曼诺维奇和乔发起，使用实验媒体可视化技术探索视觉模式、动态和用户生成分享照片的结构。数据可视化工具通常在学术、商业或政府语境中可访问。为了使可视化"民主化"并使协作技术成为可能，马丁·瓦滕伯格、菲兰达·维耶加斯与合作者建立了《多眼》（*Many Eyes*，2007—今），这是一个网站，人们可以上传自己的数据，创建交互可视化并一起讨论。

## 超越书籍：叙事环境

人们现在在数字艺术中和互联网上遇到的电子链接环境大多数是混合的形式，包括文本、图像和声音并允许用户以各种方式操控。虽然万维网可能是迄今为止泰德·尼尔森的超媒体梦想最先进的实现，但是他的超文本概念在万维网出现之前就已经成为一个实验领域，特别是写作社区。最受欢迎的超文本环境之一是"故事空间"（Storyspace），由东门系统公司（Eastgate Systems）发布，该公司自 20 世纪 90 年代初以来，已经出版了大量用该软件创作的虚构和非虚构类图书。电子链接环境已经通过强

图 167. **菲兰达·维耶加斯和马丁·瓦滕伯格**

《多眼：树形图》，2007。《多眼》为可视化提供了不同的样本，其中的树形图在描述层级结构时特别有效。通过大小和色彩编码，树形图可以展示数据的属性——在此指的是汽车制造商和车型——并使用户可以比较它们，帮助用户发现模式和例外。

调单词在语境和所指框架中的位置对我们如何思考阅读和写作产生了深远的影响。作为电子链接的、非线性的文本，超文本既体现又检验了后现代批判理论的各个方面，特别是关于文本性、叙事性以及读者和作者的角色或功能。超文本 Web 的链接文本片段和交替路径网络有利于话语的多元化并模糊了读者和作者之间的界限。作者以交替路径和多种选项创建文本地图；读者通过选择自己的阅读路线（甚至是重写文本）集合故事并由此创造一个独立的版本。因为阅读过程是非连续的，作者只能在一定程度上预测读者将遵循哪条路径（或者他们是否能够完全遵循）。超文本和超媒体的作者和读者在图绘和重新图绘文本、视觉图像和听觉要素时成为合作者。

后现代主义和后结构主义理论认为，文本的本性是开放的，阅读过程从来都不是连续的。读者直到阅读完文本时才会完成逐词、逐行、逐页的阅读。而他们却可以在所指框架内执行一个文本，还能在阅读时建立多个连接和关联。自 20 世纪 60 年代以来，读者反应批评一直强调读者在文本构建中的作用（有没有没有读者的文本？）。然而，传统文本的稳定性既有生理上的，也有心理上的。印刷在书或纸上的实体的、稳定的文本呈现往往会否定读者试图构建的无形的、心理的文本。超文本和超媒体通过添加技术化惯例放弃印刷文本本身的实体稳定性：由于链接机制，发生改变的主要不是读者对文本的理解而是文本本身。超媒体应用程序努力模仿大脑产生联想参考的能力并使用这些参考来访问信息。超文本以一种可见的、表面水平的方式将读者和作者融合在一起，强调一些被解构主义理论视为文学和语言的终极局限的特质——符号游戏、互文性、缺乏封闭性。

数字技术已经导致印刷文本的灵活性和不稳定性增加——从字体排版到书籍和叙事构建——这已经成为艺术探索的一个大领域。讨论这些问题的艺术作品包括从经常将文本与视觉和声音结合起来的超文本小说到字体排版和书籍概念的实验。藤幡正树的《超越书页》（Beyond

图 168. **藤幡正树**

《超越书页》，1995。苹果和石头可以被滚动和拖过页面，声音模拟的是摩擦纸张的运动。每个物体都配有日文名称，如果读者选择其中的一个音节，就会有声音读出它来。

Pages，1995）是此类作品中的经典，这是一个明确地将传统阅读习惯与数字媒介带来的可能性并置在一起的项目。在装置中，一本皮面大部头书的图像被投射到一个桌子上。读者可以通过一支光笔激活这本书，为其中提到的物体设置动画，比如石头、苹果、门、光。《超越书页》使文字在书页上活起来的隐喻物质化了，它的神奇之美部分在于它明显地超越了书的实体限制。美国艺术家卡米尔·厄特巴克（Camille Utterback）和罗米·阿奇塔乌（Romy Achituv）的装置《文本雨》（Text Rain，1999）也实现了类似的神奇效果，它使用户能够与漂浮的文本进行实体交互。用户在一个巨大的投影前站立和运动，投影显示他们的阴影图像以及字母的彩色动画，这些字母像雨滴一样落下。由于这些字母会被任何比某一色彩明度更暗的东西阻止，因此它们会"落在"人们的阴影上并通过用户手、胳膊和身体的运动抓住、举起或放下。这样，参与者通过他们的

图 169. **卡米尔·厄特巴克和罗米·阿奇塔乌**
《文本雨》，1999

図 170. **前田约翰**
《击、键、写》，1998

运动真正地构建了文本，成为既身处同一空间又彼此交互的"身体"。反应图形、交互文本和字体排版的概念是前田约翰（b. 1966）持续研究的领域。前田模糊了艺术和设计之间的界限，创造了大量扩展桌面隐喻概念和在数字与纸质媒体中传达信息概念的作品。他的项目《击、键、写》（*Tap, Type, Write*, 1998）创造了一种字体排版舞蹈，其中的字母以不断变化的图案自行运动和重新排列，揭示了形式和意义之间的可能关系。前田的数字作品立足许多著名字体排版师的传统，这些字体排版师研究字母设计作为意义载体的本性，前田在知识和美学上的严谨把他的研究转换成精神练习而不是设计练习。

从数字文化的角度看，书籍可以被看作有其特定"架构"的信息空间。每种写作形式都是一种空间实践，它占据并勾勒出纸上或屏幕上的空间并灵活运用结构元素，比如句子、小节和段落。大卫·斯莫尔 [David Small，与汤姆·怀特（Tom White）] 在他的《塔木德计划》（*Talmud Project*, 1998—1999）中创建了一个虚拟阅读空间，既建立了与书的信息架构的联系，又超越了它。通过使用《塔木德》 ⊖——犹太教法典——中的节选以及法国哲学家伊曼纽尔·莱维纳斯（Emmanuel Levinas）的《塔木德》评论，斯莫尔创建了一个使所有文本完整可用的叙事和阅读空间，但是允许读者关注特定部分而不丧失语境框架。斯

⊖《塔木德》是犹太教中地位仅次于《塔纳赫》（基督教称之为"希伯来圣经"或"旧约圣经"）的宗教文献，记录了犹太教的律法、条例和传统。
——译者注

图 171. **大卫·斯莫尔**

《塔木德计划》，1999。该文本被"堆叠"在透明层，读者可以改变规模和重点，使文本部分可读，其他文本淡入后面，变得难以辨认，但仍然停留在语境中。该空间的架构成为一个隐喻，既是阅读过程的——作为分层的和语境的——也是塔木德研究本身的。

图 172. **大卫·斯莫尔和汤姆·怀特**

《意识流／交互诗园》，1998。该装置包括一个两米见方的小花园，水顺着一系列瀑布流入水池。字串被投射到水的表面，流动和旋转，似乎被水流移动了。用户可以通过触摸水流、堵塞和分割文字将它们排列成新的连接与文字进行交互。水流和文字被拉入水池的排水沟，然后被抽回泉水，在那里它们又开始向下流动。

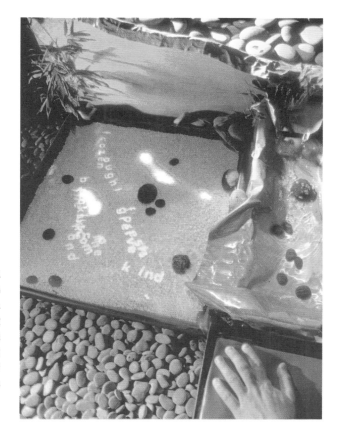

莫尔与怀特在他们的项目《意识流/交互诗园》(*Stream of Consciousness/Interactive Poetic Garden*, 1998) [172] 中以不同的角度探索了多样性的概念,该项目的确建立了一个与文学现代主义"意识流"技术的联系。通过努力将自己的叙事完全置于小说主人公的思想和感知之中,詹姆斯·乔伊斯(James Joyce)和弗吉尼亚·伍尔夫(Virginia Woolf)等作家发明并完善了这种技巧。《交互诗园》把"意识流"变成了一种自然的、有形的现象,从头脑中推断出一个环境,在这个环境中文本似乎有了自己的生命。

讨论字体排版和写作空间的"物质性"的项目得到了超文本写作的大量补充,这些超文本写作主要由基于文本的、非线性的叙述构成。然而超文本写作社区很大,相对而言,这些写作很少在艺术语境中被认可。马克·阿梅里卡的《葛瑞马腾》(*Grammatron*, 1997) 是最早的在线超文本小说之一,讲述了生物葛瑞马腾的故事。葛瑞马腾是被编码在一种叫作纳米脚本(Nanoscript)——记录自然世界中意识进化的潜在代码——的魔法代码中的数字。《葛瑞马腾》渴望成为一本电子起源书,一种数字圣经,由一千多个文本空间、配乐以及动画和静物图像组成。在许多方面超文本阅读和写作不同于印刷文本的创作和接受过程。超文本小说往往会模糊因果关系并要求结构能够成为读者导向的工具(比如潜在隐喻)。最后一页"实体"结尾的缺失是超文本媒介独有的另一个挑战。读者可以在没有结尾的情况下退出文本,除非他们自己给故事提供了一种结尾形式。所有超文本都是开放的,就此而言这个故事可以根据读者浏览时做出的选择被无休止地重新配置。

数字艺术领域的大部分叙事项目并不主要是基于文本的,但讲故事都是在超媒体环境中,将文本与视觉图像和声音连接。术语"叙事"显然是非常广泛的,而且在这一语境中指的是明确地表现一个展开故事的作品(相对于通过一幅图片讲述的故事或在元层面上发展的文化叙事)。本书中交互电影和录像部分提到的许多项目——比如托尼·德芙的交互电影或格雷厄姆·温布伦的《奏鸣曲》和

**My Dad's always been handy with his fists.**

Before I was born, he used to box. He also used his fists on our family.

He was quite a big man, my Dad. He was about five foot ten, broad and muscular. He had a bit of a belly, though. And he was covered with tattoos over both arms. He had a small face that was completely pock-marked.

He always stunk of tobacco. He'd never smoke tailor-made cigarettes always rolled his own. When he talked, you could tell he wasn't interested in anybody's opinion but his own. And if he couldn't get his own way by talking, the fists'd start flying.

A

After my attempted suicide, I didn't want to go back home with my dad. So a social worker arranged for me to stay in a guest house in Darlington.

I started going out with a woman there who had split up with her husband. Her name was Jane and she had a little boy who was about seventeen months old. She was a nice girl, a bit loud but she had a smashing personality. When the council found her a house in Aycliffe, I'd stay over for the odd night.

I'd gone back to the guest house to collect my giro when I was confronted by the landlady. She told me that, if I didn't stop sleeping at Jane's, then there'd be no alternative but to throw me out. I stopped seeing Jane and plodded along at the guest house but things were getting worse for me. I was always moody and I started having these thoughts about cutting up.

M

My Mam tried her best with my Dad but she was, and still is, quite weak. She solved her problems with the bottle and always bowed to pressure from him.

One night I was woken by the sounds of shouts and crying. I knew it was my Mam and Dad fighting. I was late up the next morning because my Mam hadn't been in to wake me up. When I got downstairs, there was only my Dad lighting the fire. I asked where my Mam was and he said she'd gone to stay with friends.

A day or two later, she was back at home and it wasn't long before they were fighting again about my Mam being drunk. Dad started throwing plates around the room and I couldn't take any more. I ran up to my room and started crying. I felt sick with worry and scared for my Dad and I was sorry for my Mam.

**I'd made up my mind to run away from home.**

A

Although I had not cut up for quite a while, I was finding it very hard to resist the **temptation**. I managed to last for about six months without the need to do this and then, wallop, I had gone and done it again.

This was the worst I'd ever **cut up** before. I cut open my old **appendix** wound, stuck pins on the inside of the wound and swallowed a broken **light bulb**.

I was **ill** for a very long time. When I came out of hospital the PCTM decided to move me to another ward.

A

A few weeks later, I cut up for the first time. I got hold of a **syringe** and injected mouthwash into my arm, hoping that it would enter a vein and that I would **die**.

I also cut my left arm. This didn't work and all that happened is that I missed the vein and caused a large **abscess** to appear on my arm.

A few days after, I went to the hospital.

I

I was seven and I ran away from home loads of times. I went in my Mam's bedroom and took her money. I got the first bus that I saw and got off half an hour later in Stockton town centre. I wandered around for a while. Later I set fire to some rubbish in a bin because I was cold. A police car pulled up. The policeman asked me some questions then. He said he'd take me off to the station.

When we arrived, my Dad was sitting there waiting for me. A policeman told my Dad to keep an eye on me; and if I ran away again, they'd inform the social services.

The next day, when I got home from school, there was a bolt on the outside of my door. I asked my dad what it was for and he said to stop me from running away again. That night, when I went to bed, I was locked in my room by my Dad. There was a plastic bucket. I didn't have to ask what this was for. I felt like a prisoner trapped in my room.

图 173. **格雷厄姆·哈伍德**

《记忆排练》，1996。移动有许多文身的身体部位，用户会触发讲述囚犯故事的文本片段——有关复仇、暴力和自残的故事。多媒体拼贴成功地融合了身体表面及其心理，把个人故事镌刻在人的皮肤上。

大卫·布莱尔的《蜂蜡网络》——都是超媒体叙事的重要例子。电子文学组织（Electronic Literature Organization，ELO）系统地记录了电子写作的各种形式——从超文本小说到装置和聊天机器人——并挑选了一些杰出的例子，同时在其网站上提供了两卷《电子文学作品集》（*Electronic Literature Collection*，分别于 2006 年和 2011 年出版）。

许多早期的超媒体叙事都是通过只读光盘出版的，当时万维网还没有支持复杂视觉实验的基础设施，计算机和互联网连接的平均速度也慢得多。只读光盘《记忆排练》（*Rehearsal of Memory*，1996）的作者是英国艺术家格雷厄姆·哈伍德，他是艺术家小组"杂种和尤哈"（Mongrel and YoHa）的成员，他用阿什沃思医院（Ashworth Hospital）的囚犯和工作人员的皮肤拼贴来创建界面。阿什沃思医院是一家利物浦的刑事精神病医院，哈伍德在那里与一个医患艺术家小组合作了几个月。哈伍德迫使我们审视我们倾向忘记的社会的一部分面貌，上演了"一场没有完全被遗忘的记忆排练"。吉姆·加斯佩里尼（Jim Gasperini）和田纳西·赖斯·迪克森（Tennessee Rice Dixon）创作了一个与众不同的拼贴界面《全面审查》（*ScruTiny in the Great Round*，1996），这是迪克森的一本拼贴艺术书的只读光盘版本，在一次合作中被"翻译"

成它的新媒介版本。其基本结构由各种场景构成，每个场景的拼贴都由变形图像、连续动画和 3D 元素构成。正如迪克森所说，该只读光盘是"人生的全面审查"：变形图像展示着季节的流逝和生死的轮回，混合了各种来自古希腊和古埃及神话以及佛教的符号，比如生育符号或曼荼罗。叙事环境也利用了虚拟现实中更复杂的身体游戏。例如，诺亚·沃德里普 - 弗林及其合作者的《屏幕》（Screen，2002—今）就是为洞穴系统（CAVE）房间大小的虚拟现实展示设计的。用户最初发现自己被洞穴墙上以文字形式出现的记忆故事包围。然后这些文字就会被撕掉，用户可以用手把它们敲回到墙上，因此改变记忆。最后，所有的文字都从墙上掉下来，围绕用户打转并最终以记忆消失的方式崩溃。文本环境中的游戏元素是与游戏的明显联系之一，游戏创造了一种不同的叙事形式，而且自数字技术出现以来已经经历了一次大爆炸。

## 游戏

　　游戏产业已经是"数字革命"的一个重要组成部分，它已经成为超过电影产业的十亿美元产业。游戏是数字艺术史的重要组成部分，因为它们很早就探索了许多现在交互艺术中常见的范式。这些范式涉及从导航和模拟到链接叙事、3D 世界创建和多用户环境。游戏有多种类型，比如战略游戏、射击游戏、上帝游戏和动作 / 冒险游戏。游戏《神秘岛》(*Myst*) 及其续作《锐雯》(*Riven*) 是将超文本的基本结构和侦探游戏结合在一起的复杂环境的早期例子：玩家必须寻找线索（有时包括笔记和铭文）来导航世界并解决谜题。早期基于文本的《龙与地下城》游戏被扩展为更复杂的、视觉在线的游戏，比如《网络创世纪》(*Ultima Online*)、《无尽的任务》(*Everquest*) 和《魔兽世界》(*World of Warcraft*)。

　　即使不是大多数，仍有许多成功的电子游戏是极端暴力的"射手"，这似乎与艺术背道而驰。与此同时，这些游戏经常创建非常复杂的视觉世界。数字艺术作品以批判的眼光看待它们的交互前辈和对手并在一个不同的语境中探索它们的范式，这似乎是再自然不过的。在电子游戏的万神殿中经常被引用的经典是《德军总部》(*Castle Wolfenstein*)，一款以希特勒的城堡命名的二战游戏，玩家必须逃离纳粹地牢并与第三帝国、地震和毁灭战斗，在那里玩家要像战士一样在景观恐怖的舞台上战斗或在木星的卫星上与恶魔战斗。这些游戏与交互、数字艺术有一个共同的基本特征，就是它们都是合作性和参与性的：玩家 / 用户为了赢得游戏经常需要互相合作；他们组成行会和社区，搭建合作关系。无论形式是视觉的还是文本的，就像许多艺术作品依赖观众输入，有些游戏是可以开放扩展的和来自玩家贡献的，这可能就是采取所谓"皮肤"或"补丁"的形式。打个比方，皮肤是玩家 / 用户可以添加到角色或场景的"衣服"，而补丁则是实际上修改了游戏世界或角色的"行为"的自我编程扩展。角色扮演是计算机游戏和

数字艺术项目中出现的另一个关键元素，这些项目关注社区并允许用户创建虚拟表现。

电子游戏也很早就探索了在第一人称或第三人称射击的经典类型中表现自己的"视点"范式，即区分了从自己的位置和视点体验游戏世界的玩家与创建或选择在整个游戏中充当替身的视觉表征的玩家。此外，游戏和数字艺术都与军工复合体有关，军工复合体最终创造了互联网并为许多其他数字技术奠定了基础。最初由军事和工业创造的模拟器是许多允许玩家驾驶飞机、汽车或摩托车的电子游戏的基础。随着数字技术的发展，游戏变得越来越复杂并包含了复杂行为和用户选项。这类游戏中最具影响力、被广泛认为是艺术作品的游戏之一就是威尔·赖特（Will Wright）的《模拟人生》（*The Sims*），这是一个非暴力的基于社区的游戏例子。《模拟人生》是虚拟的角色游戏，游戏玩家不仅可以设计自己的个性、技能和外观，而且可以引导自己的人际关系和职业生涯并扩展《模拟人生》的世界。2012 年，纽约现代艺术博物馆（Museum of Modern Art）收藏了十四款电子游戏，《模拟人生》就在其中。

游戏在数字艺术中扮演了一个重要角色，针对游戏

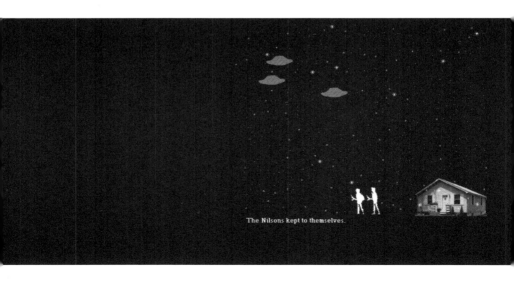

The Nilsons kept to themselves.

图 176. **娜塔莉·布克金**
《元宠物》，2002

这个主题没有一致的方法，艺术家以多种方式使用和引用现有游戏和类似游戏的结构。娜塔莉·布克金（Natalie Bookchin）的网站《入侵者》（*The Intruder*, 1999）根据豪尔赫·路易斯·博尔赫斯（Jorge Luis Borges）的同名短篇小说改编，将游戏作为一个叙事的反思和隐喻。布克金在她的在线项目《元宠物》（*Metapet*, 2002）中使用了一种不同的方法设计游戏，这是一款资源管理游戏，与生物技术产业有关，它为未来虚拟工作者开发了一个虚构的公司场景。这款游戏"基于一个前提，即生物技术创新和企业创造力催生了一名基因工程制造的工人，这是一种取代全部人类工人的新型虚拟宠物"。玩家可以在三家生物技术公司——一家基因治疗研究公司、一家基因诊断设备制造商和一家生物制药公司——之间进行选择，然后开始担任经理一职，这样他们就可以雇佣一名元宠物。目标是提高生产力：玩家必须监视他们宠物的纪律、基因健康、精力和士气，以提高他们的生产力和在公司的地位。从一个幽默的角度来看，布克金触及了在生物技术和未来机器人替代人类工人的语境中企业界生产力的严肃含义，未来机器人是一种人工生命形式。

市场的行为面向也是约翰·克利玛的软件《生态系统2》（*ecosystm2*, 2001）的核心，这是前面提到他的《生态系统》项目的扩展，该项目允许用户"玩"他们的股票投资组合。《生态系统2》是一个多用户的证券交易游戏，

玩家编写股票投资组合，创造由市场和股票的选择决定的鸟群的外观、行为和生存。《生态系统2》将股票市场表现为一个遵循复杂规律和进化规律的自然世界。玩家对自己的鸟群有一定的控制权，然而系统也遵循自己的行为规则和基因算法。

尽管诸如《元宠物》和《生态系统2》等作品都有自己独特的世界，但是许多艺术家创造的游戏都是以现有游戏的美学或通过破坏和修改原始代码"破解"它们为基础的。例如，美国艺术家科里·阿肯吉尔就为任天堂游戏《超级马里奥兄弟》（Super Mario Brothers）的游戏盒实施了破解和逆向工程，用自制的带子取代了游戏盒中的带子。在《风景研究#4》（Landscape Study#4，2002）中，阿肯吉尔拍摄了他家乡纽约布法罗一个街区的360度风景照片，他扫描了它们并将它们改编成任天堂娱乐系统的格式，融合了传统风景摄影与游戏美学。在他的《超级马里奥云》Super Mario Clouds，2002—今）中，他删除了游戏中的所有东西，只留下在蓝天上无休止滚动的白云。《风景研究#4》和《超级马里奥云》都创造了一种有效超越它们借用媒体的风景，它们似乎演变成了波普艺术的一种新的表现形式。

图 177. **科里·阿肯吉尔**
《超级马里奥云》，2002—今

图 178. jodi
《命运之矛》，1999

　　阿肯吉尔的作品只与原始系统建立了一种松散联系，与之不同的是许多游戏艺术作品与它们的商业对手有着一种更加共生的关系。在奥利亚·利亚利娜的《我男友从战争中归来》与《最后的真正的网络艺术博物馆》的混合版中，jodi 二人组使用了《德军总部》的美学和架构元素，并置了利亚利娜对个人"战争"和与商战游戏架构元素交流的诗意反思。jodi 在他们的在线游戏《命运之矛》（SOD，1999）中也"解构"了最初的《德军总部》，它用黑、白、灰的几何形式代替了游戏的表现性元素并创造了一个既挑战方向又挑战导航的新架构。jodi 游戏中功能失调的元素有效地暴露和破坏了《德军总部》关于导航和空间构建的范式。《命运之矛》还暴露和破坏了用户控制和系统控制之间的平衡，这是所有动作游戏的根本元素。jodi 继续研究光盘（和网站）版的《无题游戏》（Untitled Game），它由对格斗游戏《雷神之锤I》（Quake I）的十几处修改构成。jodi 剥离了游戏最初的架构，将其简化为界面和声音元素并对其结构和交互进行了重新设计，jodi 将原来的游戏引擎作为创作抽象艺术的工具。原始

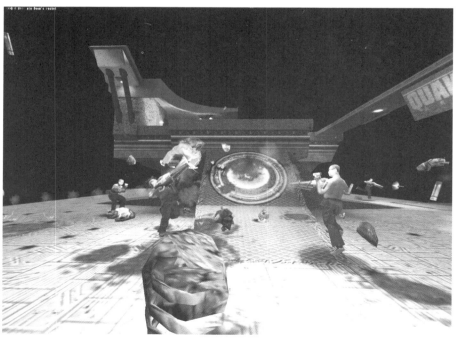

图 179. 冯梦波

《Q4U》，2002

代码中的小故障和漏洞被用来从原始系统的故障中制造美学效果。另一种挪用体现在中国艺术家冯梦波（Feng Mengbo，b. 1966）对《雷神之锤》的修改中，他的作品经常探索诸如电子游戏和香港动作电影等流行文化。冯梦波使用《雷神之锤 III：竞技场》（*Quake III: Arena*，也被称为 Q3A）的软件创作《Q4U》（*Quake For You*，你的雷神之锤，2002），他把一个"皮肤"——装备了武器和摄像机的他自己的视觉表征——嵌入游戏并以自己为主角。似乎是再次挪用了预制环境，冯梦波用自己的克隆大军替代了全部角色，观众（或艺术家自己）可以扮演他们。曾在 2002 年的第十一届文献展上展出的《Q4U》在角色扮演的语境中质疑了在线身份的概念，但它在商业环境和游戏暴力中直接成就了艺术家。对现有游戏的一个更重要的干预是安妮 - 玛丽·施莱纳（Anne-Marie Schleiner）、琼·莱安德列（Joan Leandre）和布罗迪·康顿（Brody Condon）的项目《天鹅绒罢工》（*Velvet-Strike*），这是对布什总统所谓"反恐战争"（War on Terrorism）的直接回应。《天鹅绒罢工》是一个涂鸦集，其中的涂鸦可以被"喷"在射击游戏《反恐精英》（*Counter-Strike*）的墙壁和房间上，这是一款多用户游戏，参与者既可以作为恐怖组织成员，也可以作为反恐突击队成员。《天鹅绒罢工》将公众舆论的"武器"重新交到玩家手中，

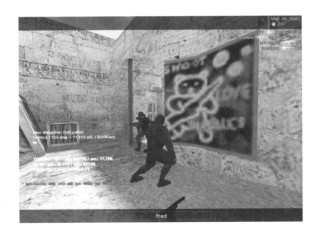

图 180. 安妮 - 玛丽·施莱纳、琼·莱安德列和布罗迪·康顿

《天鹅绒罢工》中的"射击爱情泡泡"，2002

使用户可以在游戏环境的墙壁上喷他们的反战涂鸦（其中一个写着"军事幻想的人质"）。艺术家乔·德·拉普（Joe de Lappe，b. 1963）在他的表演干预《死于伊拉克》（dead-in-iraq，2006—2011）中进入在线美国陆军征兵游戏《美国陆军》（America's Army）并手动输入迄今为止在伊拉克死亡的每个服役人员的姓名、年龄、服务部门和死亡日期。该作品既是一种在线纪念，也是对军事游戏在当代文化中扮演角色的反思。这两个项目都直接介入并"改写"了一个商业产品，这是一种经常用于行动主义和战术媒体创作的策略。

## 战术媒体、行动主义和黑客行动主义

艺术中的行动主义并不是一个新现象，它有着悠久的历史。当第一台便携摄像机索尼 portapaks 在 20 世纪 60 年代末出现时，艺术家和行动主义者就开始使用这种便携记录设备建立替代媒体网络，在控制媒体发布的语境中讨论归档和表现的问题。诸如纸老虎电视（Paper Tiger Television）、市中心社区访问中心（Downtown Community Access Center）、视频输入（Video In，温哥华）、阿米莉亚制作（Amelia Productions）、国际电子咖啡馆（Electronic Café International）和西线（Western Front）等合作组织和团体建立并使用公共视频制作设备和电话网络，制订媒体培训计划，并通过电缆访问创建链接艺术家和社区的替代媒体网络。媒体的权力结构、反种族主义、性别行动主义和对未被充分代表的社区的支持是艺术家合作组织和行动主义者持续讨论的问题。"批判艺术团"（Critical Art Ensemble）和"监控摄像师"（Surveillance Camera Players）——一个在监控摄像头前表演的纽约小组——是对专制文化进行批判性考察的艺术家团体中的成员，他们通过对媒体的使用表达这一主题。像"老男孩网络"[Old Boys Network，由科妮莉亚·索尔夫兰克（Cornelia Sollfrank）发起]和邮件列表"脸"(faces)这样的组织，都是赛博女性主义虚拟论坛，致力于讨论新媒体性别特定性的面向。

便宜的软件和硬件、互联网和移动设备已经为媒体内容的创造和发布带来了一个新时代。这个时代的乌托邦承诺是"技术为人民"和一个多对多（而非一对多）的传播系统，该系统将发布的权力交还给个人并具有一种民主化的效果。早期，互联网承诺

了数据的即时访问和透明性并由研究和教育机构主导，是艺术实验的游乐场。然而，"网络为人民"的梦想没有持续太久，从一开始，它就掩盖了更复杂的权力和控制媒体的问题。虽然互联网被誉为一个"全球"网络，但是并非全部世界都与它连接。当信息高速公路上的通信量在美国持续增长时，其他许多国家还没有跟上来，主要是因为当地接入的缺乏和电信公司的收费；世界上很多地方都没有接入互联网，一些国家已经受到政府强加的访问限制。随着企业和电子商务的殖民景观出现，互联网本身迅速成为"现实"世界的一面镜子。

　　数字艺术领域的行动主义者项目经常使用数字技术作为"战术媒体"进行干预，反思新技术对我们文化的影响。一种流行的策略是让技术回归自身，就像"应用自主研究所"（Institute for Applied Autonomy）在其《iSee》项目中所做的那样。《iSee》是一个基于 Web 的应用程序，它可以创建闭路电视监控摄像头在都市环境中的位置地图。这些地图允许用户在城市中寻找避开这些摄像头的路线并选择"最少监控的路线"。虽然不是一个明确的行动主义者项目，但是新西兰人乔希·安（Josh On, b. 1972）的《他们主宰》（*They Rule*, 2001）[181] 以类似的方式反转了技术：该网站允许用户创建和浏览地图，调查美国企业的权力关系。基于公开信息，《他们主宰》通过董事会图表描绘了百事可乐、可口可乐、微软和惠普等公司之间的联系，这些董事会将总裁呈现为手提公文包的符号男或女。《他们主宰》提醒我们，互联网上的数据访问是双向的：该项目颠覆了把 Web 仅仅作为营销工具使用的观念，通过让企业实体和统治精英之间错综复杂的关系网络变得可见，把我们变成了透明的客户。共享公共档案的观念也形成了西班牙艺术家安东尼奥·蒙塔达斯（Antonio Muntadas，b. 1942）《档案室》（*File Room*, 1994）[182] 的基础，它是一个装置和网站，最初由伦道夫街画廊（Randolph Street Gallery，一个芝加哥的非营利艺术家运营中心）出品。《档案室》是一个收集公众提交审查案件的开放档案和数据库。它没有提供百科全书或学术资源，而是实验了信息收集和发布的替代方法。像《他们主宰》和《档案室》这样的项目都在努力把封闭的权力系统转换为一个开放网络。娜塔莉·杰里米金科（Natalie Jeremijenko）和"逆向技术局"

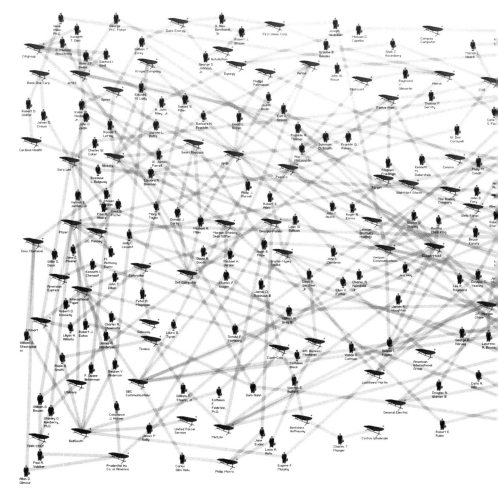

图 181. **乔希·安**

《他们主宰》，2001。用户可以通过点击 CEO 的公文包对他们进行 Web 搜索并获取有关他们、他们的捐赠或他们的公司的信息。他们还可以添加与该公司或个人相关的 URL 列表并创建自己的连接地图，带有注释，供其他人查看。

（Bureau of Inverse Technology）也一直在追求将技术重新设计为艺术策略，他们经常出于行动主义者的目的重新设计现有技术的用途。他们的项目《嗅探》（*Sniffer*，2002）就是对玩具市场上现有的机器狗［比如索尼的埃博（Eibo）］进行重新布线，使之成为超过一定阈值的放射源探测器。这些狗可以被当地部署并成为环境探测器，可以存储"上船"信息并反馈给该局的基站。

作为一个庞大的发布网络，互联网显然为传播信息、上演干预和抗议或支持遥远和未被充分代表的社区提供了一个理想的平台。比如英国小组"杂种"［Mongrel，核心成员为松子横次（Matsuko Yokoji）、梅文·贾曼（Mervin Jarman）、理查德·皮埃尔-戴维斯（Richard Pierre-Davis）和格雷厄姆·哈伍德］和 irational.org（希思·班廷等人）都使用数字技术进行社会参与，自我编程和工程技术，服务和产品的发布，以及战略联盟的组织。Irational.org 的网站包罗万象，从公共网络服务数据库和媒体实验室的链接到一本关于"如何成为电台海盗"的手册或一本关于卧室生物技术的出版物。

行动主义者的干预偶尔会采取黑客行动主义的形式，这是一种使用黑客——对数据和系统进行破坏、格式变换和重新设计——作为一种创造性而不仅仅是破坏性的策略。黑客行动主义的范围既包括无害的恶作剧项目，也包括在合法性边界上操作的干预。将自己的行动定义为"电

子温和抵抗"(electronic civil disobedience)的"电子干扰剧场"(Electronic Disturbance Theater)通过使用名为"洪泛网"(FloodNet)的自主开发基于 Web 的软件,在墨西哥恰帕斯州上演了多场虚拟的"静坐",支持萨帕塔主义(Zapatista)叛乱⊖。静坐的目的是扰乱目标网站的服务——在一个案例中,是墨西哥总统和美国国防部的网站(扰乱后者是因为据称美国军方训练了那些侵犯人权的士兵)。《洪泛网》抗议的参与者被要求加载《洪泛网》的网页,其中包含一个 Java 小程序,每隔几秒钟就会请求目标网站,目的是通过让服务器不堪重负破坏其服务。(据报道五角大楼用自己的 Java 小程序进行了反击,它感知到了攻击并在攻击者的桌面上加载了一个空的浏览器窗口。双方都宣称他们的战略是成功的。)这些静坐所造成的服务拒绝是建筑物入口实体堵塞的虚拟对应。

1999 年,价值十亿美元的美国玩具公司 eToys 在加州对瑞士的艺术家团体 etoy 提起诉讼后,类似的干预成

图 183. etoy
《玩具战争》,1999

208

为 etoy 上演"玩具战争"(Toywar)的核心。eToys 公司声称，艺术小组 etoy 利用了他们的品牌认知度并故意将潜在的 eToys 客户导向艺术家的网站。世界各地的律师表示，这起诉讼没有法律依据，因为艺术家的团体比这家电子商务玩具公司早了三年多并且活跃在一个完全不同的市场领域。然而当加州法院下令 etoy 关闭其服务器时，艺术家获得了将近十二位律师的帮助并发起了一场虚拟战争——得到了其他艺术家小组和超过两千位"玩具战士"的支持——这使媒体中广受关注的虚拟行动主义和运动产生了不同的形式。法律、社会和媒体压力的合力最终使 eToys 撤销了他们开始就缺乏坚实法律基础的法律诉讼。etoy 和艺术家团体 ®TMark——"玩具战争"和"电子干扰剧场"干预的积极支持者——都是艺术家小组使用企业战略和企业形象构建其"智力产品"的例子。®TMark 使用共同基金模式，为互联网用户提出的项目创意筹集资金并提供支持。这些项目通常旨在破坏企业利益或为企业利益提供一种平衡。

行动主义者艺术中的企业模式指向一个事实，即互联网从根本上重新配置了实体世界的语境和边界：在 Web 上，每位艺术家的项目总是被嵌入（只需轻轻点击）企业网站和电子商务的语境中。互联网的替代空间抵抗了我们的所有权、版权和品牌的传统、实体模式。作为一个可复制数据的开放系统和档案，Web 邀请或允许任何信息的即时语境重构。公司或机构的虚拟房地产很容易被复制（"克隆"）并被重新嵌入新语境中，这是许多艺术家、网络行动主义者或黑客行动主义者追求的策略。当第十届文献展在实体展览结束后决定"关闭"其网站时，艺术家武克·科西克克隆了该网站，克隆网站至今仍可在线观看。"杂种"小组中哈伍德的项目《不舒服的距离》(Uncomfortable Proximity，2001)是第一件由伦敦泰特美术馆(Tate)为其网站委任的网络艺术作品，它是一个转移机构语境的完美例子：通过复制泰特网站的版式、标识和设计，哈伍德讲述了一个英国艺术系统的历史，该历史对一个艺术机构而言可能不那么让人舒服。

战术媒体行动主义通常与媒体结构本身有关，新千年见证了一个转变，即使用自由媒体和开源原则来讨论版权问题和绿色议题，比如环境保护主义和可持续发展。网站的挪用、混音

和克隆经常被艺术家用来通过挑战对信息和知识产权的控制发表"政治"声明。这些策略的另一个例子是网站0100101110101101.org 背后的意大利艺术家二人组项目，该网站关注数据访问、文献和归档模式以及网络的政治、文化和商业面向。他们的项目包括对其他艺术家和组织网站的克隆和再混合以及病毒创造。通过《生活_共享》(*life_sharing*, 2001) 这个项目，0100101110101101.org 将他们的网站变成了公共财产：该网站由该组织的硬盘构成，全部发布在 Web 上（以 HTML 格式），因此任何人都可以复制。《生活_共享》强调了知识产权和版权的问题，这已成为

图 184. 0100101110101101.org
《生活_共享》, 2001

数字时代的一个紧迫问题。早期的互联网是一个"免费"的信息交换空间，数据是 21 世纪最热门的商品。自由数据和信息交换的哲学是开源 [ 和"反版权"（Copyleft）] 运动背后的驱动力，它促进了不受限制的对源代码的重新发布和修改（前提是所有副本和派生都保留相同权限）。开源运动最重要的产品是 Linux 操作系统——1991 年由当时二十一岁的林纳斯·索瓦尔德（Linus Thorvald）发起——现在已经越来越流行，震撼了商业软件界并使索瓦尔德登上了《福布斯》杂志的封面。许多艺术家和行动主义者通常将他们项目的源代码向公众开放并让公众控制信息的处理，试图改变和平衡媒体控制的权力结构。

上面提到的许多项目和艺术家小组都处于艺术和行动主义的十字路口。®Tmark、etoy、"逆向技术局"、希思·班廷和哈伍德都曾在知名的艺术博物馆展出过作品并获得过重要的艺术奖项。隐私和数据保护的重要性与日俱增，围绕这些问题的公开辩论使行动主义者的艺术成为艺术界不容忽视的新力量。一些艺术展致力于信息时代的行动主义、黑客和开源，其中包括纽约当代艺术新博物馆（New Museum of Contemporary Art）的"开源艺术黑客"（Open_Source_Art_Hack）；"电子艺术节"的"盗版王国"（Kingdom of Piracy）；德国法兰克福应用艺术博物馆（Museum for Applied Art）的"我爱你 - 计算机达人"（I Love You-Computer_Viren_Hacker_Kultur）；还有在纽约目光艺术与技术中心（Eyebeam Art & Technology Center）的"自由艺术与技术实验室"（Free Art & Technology Lab，F. A. T. Lab），的作品回顾展"F. A. T. 金"（F. A. T. Gold）。这类作品在机构语境中的呈现显然会引发自己的一系列问题，因为作品本身可能与一个机构表现的内容背道而驰或者可能造成博物馆毫无准备的法律冲突。由于数字技术提供了先进的数据处理方法，媒体信息的隐私、保护和"控制"已经成为日益紧迫的问题，这一问题在艺术创作中也在发挥着日益重要的作用。这些问题在通过移动设备激活公共空间重构的语境中再次出现，这一点将在后面的章节中被进一步讨论。

## 未来技术

从一个非常普遍的角度来看，艺术，无论是数字的还是模拟的，总是在讨论一系列核心问题：表现和感知的美学；由于文化和政治发展而发生变化的人类状况；情感和精神领域；以及个人与社会和社区的关系，诸如此类。艺术总是反思文化变革的具体情况，广义上的"技术"一直是这种文化变革的重要组成部分。考虑到数字技术自20世纪90年代以来的巨大发展，想要准确预测数字艺术的未来并不容易。尽管如此，还是有一些指向"技术未来"可能方向的指针，其中包括数字的、生物的和纳米技术的交叉，以及智能界面和机器的新形式。数字技术将变得越来越普遍并成为生活和艺术中越来越重要的一部分。

我们已经生活在一个生物工程和生命形式克隆已经成为现实的世界，遗传学和生物技术领域已经日益成为艺术的一个焦点。虽然涉及生物技术和基因工程的艺术最初被认为是新媒体艺术的一部分，但是所谓的生物艺术——作为一种涉及活组织、细菌、活有机体和生命过程的实践——同时也形成了自己的领域。著名的实践者包括爱德华多·卡茨（b. 1962）、娜塔莉·杰里米金科（b. 1966），以及奥隆·凯茨（Oron Catts）和约纳特·祖尔（Ionat Zurr）。奥隆和约纳特在1996年发起了"组织培养和艺术项目"（Tissue Culture and Art Project）并领导着西澳大学（University of Western Australia）生物艺术卓越中心（Center of Excellence in Biological Arts）的"共生体"（SymbioticA）。在艺术语境中，基因改变的生命形式并不像人们期望的那样是全新的而且已经有了先例：1936年，美国摄影师爱德华·史泰钦（Edward Steichen）在纽约现代艺术博物馆展出了基因改变的花朵和飞燕草。史泰钦仍然使用传统的选择育种方法（以及一种改变基因构成的药物），但他的《飞燕草》（Delphiniums）预示了未来遗传学的艺术研究。爱德华多·卡茨在他的项目《创世纪》（Genesis, 1999）中通过将《圣经·创世纪》中的一句话

图 185. **爱德华多·卡茨**
《创世纪》，1999。在《创世纪》的画廊装置中，访问者会看到一个有培养皿的基座，培养皿中有细菌，上面有紫外线，紫外线会破坏质粒中的 DNA 序列并加速突变率。《创世纪》网站的访问者可以远程打开紫外线，干扰和影响这一过程。《创世纪》考察了生物和信息技术、信仰系统、伦理道德以及互联网之间的关系，互联网真正地成了一种塑造生命的力量。

翻译成摩尔斯电码并将其转换成 DNA 碱基对，创造了一个合成的"艺术家基因"。合成的基因被克隆到质粒中，质粒被转化成细菌。卡茨创作出——在科学家的帮助下——一只转基因绿色荧光兔的时候也引起了媒体的狂热，这只兔子在黑暗中经特定灯光照射可以发光，卡茨宣称这是他的艺术作品。这只兔子是绿色荧光蛋白质（green fluorescent protein，GFP）操控的结果，这一点科学家已经研究了十多年（蚕和兔子是这项研究经常使用的动物）。卡茨项目的关键之处不在于兔子的真实创造，而在于把这个科学实验转移到更广阔的文化领域，在那里它引发了关于生命形式基因操控的伦理影响的公开辩论。对"转基因学"——从有机体中分离基因以创造新的有机体——的批判性考察也是"批判艺术团"的表演《基因地》（GenTerra）的关注焦点，它挑战了将有机体作为产品帮助解决生态或社会问题的观点。娜塔莉·杰里米金科在她的项目《一棵树》（OneTrees）中调查了基因决定论与环境影响之间的关系，该项目与科学家合作，从一棵悖论树克隆出一百多棵树。艺术与科学融合的这些项目可能仍然只是例外，而不是规则，但越来越多的这类作品和组织都在努力表明有必要创建一个讨论科技对我们文化影响的公共平台。

另一个可能经历深刻变化的领域是人机界面。现在常见的计算机、显示器和键盘机制正在逐渐被界面取代，界面使人们能够通过语音命令、手势控制、眼球运动和类似的机制与机器交流。"物理计算"以具有嵌入计算能力的家电、可穿戴计算和物联网等形式已经成为广泛的研究领域。人机交互的最终前沿是脑机接口（Brain Computer Interface，BCI）和脑对脑交互，这些领域都在持续发展。

未来艺术将同样反思由信息技术发展引起的文化变化，因为它与生物技术、神经科学、纳米技术和其他学科交叉。虽然艺术自身构成了一种文化价值，不需要达到某种目的，但是它仍然有一种可以成为美学、情感或政治探索的开放领域的功能。这一角色在我们面临新问题的未来将变得更加重要，这些新问题将深刻挑战我们如何定义我们自己和我们周围的世界。

图 186. **娜塔莉·杰里米金科**

《一棵树》，2000。这些克隆物
在旧金山芳草地艺术中心（Yerba
Buena Center for the Arts）一起以
小植物的形式展出，它们已经被种
植在公共场所，这些在生物学上相
同的生命形式的发展将揭示基因和
不同环境条件的相互依赖性。

# 重新定义公共空间：定位媒体和公共交互

　　在 21 世纪，无线网络和诸如智能手机和平板电脑等移动设备的日益使用已经模糊了非本地（或非地点特定性）与定位（或地点特定性）之间的界限。定位媒体使用公共空间中的位置作为艺术项目实施的"画布"并已成为新媒体艺术中最活跃、发展最快的领域之一。智能手机和平板电脑已经成为文化生产的新平台，它们为用户提供了一个参与网络公共项目以及临时社区组建的界面。霍华德·莱茵戈德（Howard Rheingold）在他 2002 年的一本书《智能暴徒：下一次社会革命》（*Smart Mobs: The Next Social Revolution*）中描述了无线数字技术支持下自组织的社会组织。这种潜力在 2011 年后发生的"阿拉伯之春"起义中体现出来，移动媒体和社交媒体平台被用作组织活动和报道的工具。这场革命被广泛报道，引起了国际社会对抗议活动的关注并影响了新闻传播的议程。

　　移动定位媒体不只是一种技术格式，而且是艺术家不断探索的一个观念和主题。一般电子网络，尤其是移动设备已经带来了我们所理解的"公共空间"正式的重新定义；更具体地说，他们已经打开了艺术干预的新地点，正在拓宽着我们所谓"公共艺术"的概念——这个词传统上被用于在指定艺术语境以外的公共空间展示的艺术或公共表演事件，从涂鸦到通过诸如激浪派或情境主义国际等艺术运动的地点特定性干预。网络公共空间中的新媒体艺术——可以是网络艺术，也可以是涉及移动设备的艺术或所谓的公共交互、参与式公共界面——都可以被理解为一种公共艺术的新形式。与更传统的公共艺术实践形式相比，这些艺术作品正在通过可以存储和／或检索的信息提高或扩大实体空间，可以是跨地域的（跨地理位置的人之间的联系）也可以是地点特定性的。移动定位媒体在艺术实践中得到了广泛的应用，从通过信息的都市空间或景观的增强和参与式生产平台的创建到对移动技术文化影响的批判性参与以及公共机构的增强。

许多定位媒体项目关注现有实体空间和建筑的图绘。一个早期例子是玛丽娜·祖尔科（Marina Zurkow）、斯科特·帕特森（Scott Paterson）和朱利安·布利克（Julian Bleecker）的《PDPal》（2003），这是一个用于记录公共空间个人体验的图绘工具（一个可以下载到个人掌上电脑 PDA 上的 Web 界面和应用程序），更具体地说是纽约时代广场地区和明尼苏达州的双子城。用户通过使用图形符号标记位置并赋予它们属性和评级来创建地图。虽然图绘的类别是相对结构化的，但是某些类别或元标签的"处方"也使对地图的贡献更容易、更有效。《PDPal》的灵感来自情感地理的观念和心理地理学的概念——即关于地理环境对个人情绪和行为的影响的研究——它是由情境主义者

图 187. 玛丽娜·祖尔科、斯科特·帕特森和朱利安·布利克《PDPal》，2003

发展起来的，情境主义是在 20 世纪 50 年代后期兴起的政治和艺术运动。另一种不同的图绘形式和早期公共交互的例子是 Q.S. 塞拉菲恩（Q.S. Serafijn）和拉尔斯 · 斯伯伊布里克（Lars Spuybroek）的《D 塔》（*D-tower*, 1998—2004），这件艺术作品由荷兰杜廷赫姆市委任并与 V2_ 实验室（V2_lab）共同开发。《D 塔》通过专注幸福、爱、恐惧和恨，以比《PDPal》更具体的方式描绘了城市居民的情感。在这个包括三个部分——实体塔、问卷和网站——的项目中，人类的价值和情感成为网络化的实体，这一实体也通过色彩在实体空间中自我表现出来。每个参与者每隔一天就会收到四个问题，答案和参与者的邮政编码一起被用来创建图形地图，展示城市中人们最害怕或最喜欢的地方以及原因。通过不同的方式，这些图绘项目为补充实体地点的信息创建了一个虚拟的、公共的存储库。它们由共享的信息资源构成，这些资源由一个或多或少被圈定的社区共同构建并涉及通过规则和访问机制建立的边界。在《PDPal》中，信息也可以在实体地点被访问，在《D 塔》中，实体结构通过虚拟存储库被转换。两者都努力创建一种新的作为一个由人类感知和情感镌刻空间的都市景观的意识。

定位媒体项目也探索了基于位置的故事讲述和走向景观的新途径。朱利安 · 布利克（b. 1966）的《WiFi. 艺术缓存》（*WiFi.ArtCache*, 2003）——数字艺术的一个访问点，由一个自由浮动的 WiFi 节点组成，该节点故意与互联网断开连接——调查了无线的可能性、基于位置的叙事和空间本身的生产，因为用户需要在节点的实体范围内才能检索信息。因此，该项目为艺术划分了一个不可见的实体空间。一旦人们足够接近高速缓存，他们就可以将艺术家创作的 Macromedia Flash 动画下载到他们自己的支持 WiFi 的设备上，比如掌上电脑 PDA 和笔记本电脑。布利克的缓存使用一个特定位置作为无线艺术存储库的一种形式，而泰里 · 鲁布（Teri Rueb, b. 1968）的《芯样》（*Core Sample*, 2007）[190] 则通过对其历史的抽象叙述来增强位置。

图 190.（上）
**泰里·鲁布**
《芯样》，2007

图 191.（对页）
**C5**
《景观倡议》，2001—今。使用项目的在线组件 C5 GPS 媒体播放器，网站访问者可以在项目的不同表现形式下访问每位 C5 成员路线的 GPS 轨迹日志，观看相关的媒体文件（照片／视频）并调查多个轨迹日志进行景观比较。GPS 本身就创造了与景观之间关系的新形式，在保持虚拟数据集的同时，将个人或物体与特定位置牢牢地联系起来。媒体播放器的虚拟轨迹日志和重叠路径形成了它们自己的一种景观，这种景观植根于与真实景观的个人交互，但转换成一组虚拟数据，成为一个关系数据库、一个潜在的连接索引。该在线项目展示了一条从个人体验和现场表演到这种体验的数据表现以及理解它可能语境的轨迹。

鲁布的项目提供了一个深入了解波士顿港景观岛的机会，该岛有一个多方面的都市发展史。这里曾是赌场、酒店和城市垃圾场的所在地，但在 20 世纪 90 年代初，这里经历了一次改头换面：在建造隧道期间挖出的材料被用于开辟更多的土地并修建海防设施。《芯样》使用全球定位系统（Global Positioning System，GPS）创建了一个真真假假虚虚实实的交互音频叙事，将自然的和经过处理的声音与前居民的声音混合在一起，讲述了一个关于该岛的独特故事并强调了它的自然声景。

圣何塞的艺术小组 C5（1997—2007）在《景观倡议》（*Landscape Initiative*，2001— 2007）中以一种与众不同的形式使用 GPS 和移动技术来获得新的景观体验。《景观倡议》的多种表现形式包括观念、表演和大地艺术以及研究、商业和探索冒险。该项目由三个部分构成——《相似景观》（*The Analogous Landscape*）、《完美视野》（*The Perfect View*）和《另一条路》（*The Other Path*）——为此该小组在世界各地进行了大规模的表演探险。在《相似景观》中，C5 团队的成员爬了一些山，比如加州的惠特尼山、北美喀斯喀特山脉的沙斯塔山和日本的富士山。通过 GPS 和数字高程地图（Digital Elevation Mapping，DEM）跟踪各自的旅程，目的是建立穿越不同地形的旅程之间的相似性。在《完美视野》中，C5 请地理缓存社区——一个全球范围内的户外爱好者网络，他们使用 GPS 和其他

导航技术来隐藏和寻找容器或"地理缓存"——的成员推荐他们体验过的最佳地点。然后 C5 成员之一骑着摩托车环游了美国大陆并根据它们原来的坐标重访了这些地方。这些地点被记录在三联图中，以全景照片的形式展示各自的位置，它们与一幅航空卫星图和一幅以 USGS（United States Geographical Survey，美国地理调查）数据为来源的渲染图并置。《另一条路》的目标是准确追踪中国的长城，然后使用模式匹配程序在美国找到类似的"重要路径"。在数字时代，我们对地球和景观的认识在很大程度上是由 GIS（Geographic Information System，地理信息系统）和个人经验塑造的，个人经验在本性上是局部的和有限的。表现越来越多地从对现实的描述转向数据的可视化；数据已经成为我们和周围景观之间的催化剂。《景观倡议》探索的是我们与景观的关系在网络数据世界中的地位。

　　移动设备也经常被用来对信息或数据进行视觉表现，否则这些信息或数据就是无法被直接感知的。乌斯曼·哈克（Usman Haque，b. 1971）的《天空之耳》（Sky Ear，2004）表现了一种有趣的电磁波谱的可视化和可听化方法。哈克通过一个装有红外线传感器和 LED 灯的氦气球"云"，将这种通常无形的力量可视化，这些"云"各自测量电磁环境（受诸如天气和手机使用等因素的影响）并改变气球的色彩。地面上的观众也可以通过呼叫气球云中的自动应答手机和聆听天空的声音来改变色彩。

　　拉斐尔·洛扎诺-海默的《非模态悬浮》（Amodal Suspension，2003）是为日本山口艺术与媒体中心（Yamaguchi Center for Arts and Media，YCAM）的开幕创作的大型交互装置（也是他《关系建筑》项目的延续），用户的文本信息既获得了视觉形式，又控制视觉的输出。在 YCAM 中心之外，安装了二十个机器人控制的探照灯将文本信息视觉化，这些信息可以通过手机或一个 Web 界面被人们互相发送。然后，这些信息被编码成独特的探照

图 193.（上和下）

**拉斐尔·洛扎诺 - 海默**

《非模态悬浮》，2003

灯闪光序列，在天空中形成一个巨大的通信交换机并改变文本信息的物质性。这些独特的光序列持续循环，直到信息被手机或 3D Web 界面"捕获"或读取为止。

正如前面两个项目展示的，移动设备可以成为一个即兴的界面和一个创建或参与艺术作品的载体。吉赛尔·贝格尔曼（Giselle Beiguelman，b. 1962）在她的视频项目《有时总是和有时从不》（*Sometimes Always and Sometimes Never*，2005）[194] 中使用了这种界面形式，将访问者用手机拍摄的图像投射到展览空间。在画廊中，观众还可以实时使用键盘和鼠标编辑屏幕上帧的顺序和位置并对图像进行彩色滤镜操作。在《有时总是》中，结果是一个动态的马赛克重写本，而《有时从不》则创建了不稳定的饱和重写本——添加的色彩饱和度触发了一个擦除过程，没有行为可以被一直重复。二者一起创造了一个（退化）生成的视频，可以一边被合成，一边被分解。

移动技术完美地为通信和网络提供了新平台，但它们也潜在地允许对用户的监视和跟踪。许多艺术家和媒体从

图 194. 吉赛尔·贝格尔曼
《有时总是（左上）和有时从不（左
下与右）》，2005

图 195.（对页）

**詹妮·马克图**

《飞行间谍土豆》，2005。在一个
画廊环境中，充气气球贴着地板漂
浮，因此公众正在穿过一片红色的
森林。隐藏在气球里的摄像头不断
地捕捉周围的环境，访问者穿过装
置的运动被记录为短暂事物、痕迹、
形式和图案并在展览空间的电视显
示器上现场直播。在项目的实景街
道游戏部分，访问者被邀请带着气
球行走，由此在展览空间及其语境
之间建立了一种联系并同时成为监
控者和监控对象。

业者都对围绕跟踪和监控功能中出现的隐私和身份问题进
行了批判性探索。艺术家詹妮·马克图（Jenny Marketou, b.
1954）创作了一系列项目——其中包括《飞行间谍土豆》
（*Flying Spy Potatoes*，2005）和《99 个红气球：当心你做
梦时看见你的人》（*99 Red Balloons：Be Careful Who Sees
You When You Dream*，2005）——其中包括装有无线摄像
头的巨大氦气球并以美学游戏讨论了监控的黑暗面。该项
目系列的灵感来自德国流行歌手妮娜（Nena）20 世纪 80
年代初的歌曲《99 个红气球》（*99 Red Balloons*），歌中
写道，当陆军将领派飞机拦截了大量不明物体（气球）时，
一场灾难性的战争爆发了。该装置也参考了飞行前的"侦
察气球"，比如那些在美国内战中使用的气球。游戏的概
念包含了可能性，但也有风险、规则和限制，摄像头的眼
睛就像"间谍"一样破坏了游戏提出的关于自由的内涵。
马克图的项目以一种有趣的方式提出了关于记录图像和观
众、监控以及当代景观社会之间关系的严肃问题。它讨论
了当代社会的技术网络化状况，做与看的动态可能性，以
及监控和记录技术在艺术和文化中的作用。

225

米歇尔·泰兰（Michelle Teran，b. 1966）在公共表
演系列《生活：用户手册》（*Life: A User's Manual*，2003—
2005）中探索了在公共与私人空间的边界语境中监控摄像
头在当代都市环境中的使用。使用消费者型号的视频扫描
仪，这位艺术家推着一个装在超市购物车里的显示器在城
市街道上行走并在公共和私人场所播放无线监控摄像头
拍摄的连续镜头，这些连续镜头通过易被截获的 2.4 GHz
频段传输。路人可以在购物车里的显示器上看到这些城
市和居民的摄像机视图。该项目的标题来自乔治·佩雷克

（Georges Perec）的小说⊖，他在小说中以隐喻的方式拆除了巴黎公寓楼的墙壁，讲述了每个公寓及其居民的故事。

马克图和泰兰都主要从美学和观念的意义上探索了监控的主题。他们讨论的问题也是在艺术行动主义中反复出现的主题，艺术行动主义经常利用移动技术批评它们的影响或增强公众的社会和政治代理或参与。今天的数字移动设备和定位媒体无疑为行动主义者的艺术开辟了一整套新的可能性，但在战术媒体领域移动性一直是一个重要因素。

20 世纪 80 年代末，艺术家克日什托夫·沃迪奇科（Krzysztof Wodiczko，b. 1943）创造了一系列《无家可归者的车》（Homeless Vehicles，1988—1989），一个有点像超市购物车的移动避难所，为无家可归者提供了一个居住的地方和一个收集转售易拉罐和瓶子的"工作环境"。里卡多·米兰达·苏尼加（Ricardo Miranda Zúñiga，b. 1971）的《流浪》（Vagamundo，2002）和《公共广播车》（The Public Broadcast Cart，2003—2006）可以被视为数字时代这类项目的延伸，它们让边缘群体有了发言权或增强了公共代理的作用。《流浪》是一个移动购物车和在线项目，其特点在于这是一款电子游戏，行人可以玩，在线也可以玩，它让人们意识到纽约市非法移民劳工的困境。《公共广播车》——一个配备了一台无线笔记本电脑、迷你 FM 发射机、麦克风、扬声器和一个混音器的超市购物车——通过将行人变成广播节目制作人完成角色转换。麦克风捕获音频，然后通过混音器将其同时传输到购物车中的扬声器、一个本地 FM 频率和一个 thing.net 之类的在线服务器上。

图 198. **里卡多·米兰达·苏尼加**
《公共广播车》，2003—2006

图199. 马尔科·佩尔汉
《万客隆实验室》，1994—今。多年以来，《万客隆实验室》已在许多场馆展出，包括2003年的第50届威尼斯双年展，如图所示。根据托马斯·穆尔凯尔（Thomas Mulcaire）和马尔科·佩尔汉的设想，最近北极和南极的《万客隆实验室》项目将在更大的综合体I-TASC（Interpolar Transnational Art and Science Consortium，国际极地跨国艺术与科学联合会）下发展。这些项目将个人和组织聚集到艺术、工程、科学和技术领域，共同关注可再生能源、废物回收系统、可持续建筑和开源媒体的开发和部署。

马尔科·佩尔汉（Marko Peljhan，b. 1969）的《万客隆实验室》(Makrolab，1994—今）中出现了移动性的另一种形式，它是在1994年南斯拉夫战争期间被构思出来的，它被设计成艺术家、科学家和行动主义者的一个自主的和移动的表演和战术媒体环境。实验室为用户提供了开发项目的工具和手段，进行有关电信、气候和移民的研究。《万客隆实验室》于1994年在ISEA首次亮相，至今已在众多场馆展出，其中包括第50届威尼斯双年展（2003，上图），在那里实验室被安置在威尼斯泻湖中的坎帕托岛。

如前所述，行动主义者项目运用的策略是使技术与自身对立，例如通过向公众提供移动技术的监测能力。"逆向技术局"（BIT，1991年成立）的《反恐线》(The Antiterror Line，2003—2004）从参与者的电话中收集有关侵犯公民自由的现场音频数据，然后将电话（手机和固定电话）转换为网络麦克风。用户可以记录事件的展开或留下口头报告，记录被直接上传到一个在线数据库。虽然侵犯公民自由的个别事件可能未被注意或未被报告，但是它们的累积就需要行动。在一个旨在保证市民安全远离伤害和恐怖袭击的安全措施不断增加的时代，该项目表明当官方程序开始侵蚀其原本旨在保护的自由和社会时，公众就需要进行自我保护了。

类似的问题由联合项目《系统-77 CCR》(Civil Counter-Reconnaissance，民用反侦察，2004）提出，这是一个由康拉德·贝克尔（Konrad Becker）和"公共网基"

Latest Headlines... Design2.0 · Discussi... QuickPost NYU Movable Type P... Google Send To Phone Main Page... bowaoffiicmade.org Environmental Art A... New York

Google Helen Verran
Google Luna 2 A5 11-40... Google Mars RFID docu... Spati Zdre... sample_vi... Filed

图 200.（右）
"逆向技术局"
《反恐线》，2003—2004

BIT ENGINEERS REPORT: The Antiterror line has concluded public testing and is ready for use. This service enables every phone (home/cellbooth) to act as a networked microphone. For collecting live audio data on civil liberty infringements and other anti-terror events.

HOW IT WORKS

BIT antiterror line
lines are open
usa 1 212 998 3394
press 1 for antiterror

You call in and leave a message. Message may be spoken report or in-progress recording of an anti-terror attack. UPHONE uplinks your audio recording direct to the BIT online terror database. An audio accumulation of micro-incidents which individually may be inactionable but en masse could provide evidence for a definitive response.

LISTEN TO ALL ANTITERROR

图 201.（下）
康拉德 · 贝克尔和"公共网基"与
"契约系统"

《系统 -77 CCR》，2004。《系统 -77
CCR》第一次呈现是在维也纳的中
心广场卡尔广场（Karlsplatz），它
引发了公众对监控技术合法性的广
泛争论。该项目努力向公众提供技
术控制的机会，建议风险评估工具
也应该被提供给独立的公民，而不
是主要被私人控制。

（Public Netbase）联合马尔科 · 佩尔汉的"契约系统"（Pact System）合作开发的项目。该项目被描述为一个战术都市反监控系统，涉及地面控制的用于监控公共空间的无人驾驶飞行器（Unmanned Aerial Vehicles，UAVs）和机载无人机，它解决了安全日益私有化的问题并呼吁监控技术的民主化。

监控和跟踪技术在消费者的日常生活中也变得越来越普遍。射频识别（Radio Frequency Identification，RFID）标签和系统已经被开发出来，不仅用于跟踪动物或人类（出于执法或保护的目的）而且用于跟踪产品。使用

图 202. "先发制人媒体"
《击溃！》，2006

（上）这个钥匙链探测器由"先发制人媒体"设计，目的是讨论射频识别的使用问题。当 RFID 阅读器在附近扫描无线电波寻找数据时，设备就会响。

（右和下）"先发制人媒体"举办工作坊，帮助人们了解 RFID 的广泛用途。参与者会收到一份技术及其相关问题的概述并配有一份《击溃！》工作簿，甚至可以学习建立自己的 RFID 钥匙链探测器。

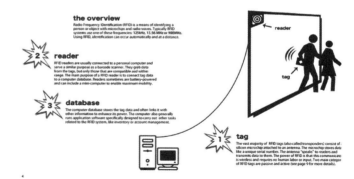

**埃里克·保罗斯与"都市大气"**

《参与式都市主义》，2006—今。"都市大气"在加纳首都阿克拉从出租车上收集了两周的环境数据，这些数据说明了空气质量的显著波动。有一氧化碳、二氧化硫和二氧化氮传感器的空气采样器被安装在出租车上，个人也通过穿戴有类似空气质量传感器和 GPS 装置的装备来收集数据。空气质量、噪音污染、紫外线水平和水质都可以通过移动设备收集数据，该小组认为移动设备可以让社区在政治决策中更有权力和杠杆作用。这幅图像展示了阿克拉各地的一氧化碳读数：色彩代表个体出租车；小块尺寸说明一天内这个首都城市一氧化碳的浓度。该图记录了整个城市和小社区的变化。

购物卡——商店卡或"会员卡"——评估和监视消费者的消费习惯一直是人们争论的话题，这只是为了最大限度地发挥信息经济的效用而获取个人数据的一个例子。"先发制人媒体"[Preemptive Media，2002 年成立，包括比阿特丽斯·达·科斯塔（Beatriz da Costa）、海蒂·库毛（Heidi Kumao）、杰米·舒尔特（Jamie Schulte）和布鲁克·辛格（Brooke Singer）]的《击溃！》（Zapped!，2006）通过工作坊、设备和活动批判性地讨论了射频识别的大规模部署。然而《击溃！》的目标是告知标签和鼓励批判性反应和参与，而非偏执。

行动主义者小组也在使用移动设备收集信息——例如，编译有关环境的数据。一个例子就是《参与式都市主义》（Participatory Urbanism，2006—今）项目，它是由埃里克·保罗斯和他来自英特尔研究实验室（Intel Research Lab）的"都市大气"（Urban Atmospheres）小组的同事一起开发的。该项目的目标是通过将移动设备从单纯的通信工具转变为他们所称的"网络移动个人测量工具"，实现新的参与式都市生活方式。通过创作、共享和重新混合新的或现有的技术，该项目系列试图让公民在参与环境决策时拥有更多的自主权。《参与式都市主义》为普通的、非

图 204. **加布里埃尔·泽亚、安德烈斯·伯班诺、卡米洛·马丁内斯和亚历杭德罗·杜克**

《贝雷贝雷》，2007。该项目使用一种无线设备，配有视频和音频系统，监测 $CO_2$ 排放和电子烟雾的传感器，以及图绘收集数据的 GPS 仪器。通过设置，《贝雷贝雷》更强调与街道路人的接触，由此创造一种都市问题意识，与那些可能无法接触或不太熟悉所用技术的人建立联系。该项目不仅是数据收集的工具，而且是社区实验肖像创作的工具。

专业的用户提供硬件工具包和实体传感器，这些工具包和传感器可以方便地连接到消费者的移动设备上，它希望使公民能够收集和共享关于他们周围和环境的数据。鼓励公众参与都市环境监测也是《贝雷贝雷》（BereBere，2007）的目标，该项目的作者是加布里埃尔·泽亚（Gabriel Zea）、安德烈斯·伯班诺（Andres Burbano）、卡米洛·马丁内斯（Camilo Martinez）和亚历杭德罗·杜克（Alejandro Duque），他们在哥伦比亚麦德林的街道上行走，带着一个装有 $CO_2$ 传感器的移动设备。以环境为重点的行动主义者项目的另一个共同战略是运用经常使用的设备（比如手机）或招募每天在某些路线上行走的人。这一战略的一个独创性转折是比阿特丽兹·达·科斯塔与西娜·哈泽格（Cina Hazegh）和凯文·庞托（Kevin Ponto）的项目《鸽子博客》（PigeonBlog，2006）。《鸽子博客》是在加州圣何塞举办的 ISEA 2006/01 节上推出的，它使用都市信鸽收集空气污染水平的数据。作为社交媒体的技术平台，移动设备使更广泛的公众能够参与事件报道或环境监测，这种代理形式现在被称为"公民新闻"和"公民科学"。

　　人们现在在公共空间中可能遇到的基于位置的数字设备或技术的混合形式完善了移动媒体的定位特质。这些所谓的公共交互成为数字介导艺术的平台并主要在都市语

境中与观众交流。公共交互通常使用嵌入式和网络化的传感器或蓝牙外围设备以及分布式音频和投影系统，可以结合大型公共显示器、信息亭、触摸屏或带有嵌入式传感器和技术的家具。它们可以采取都市屏幕、有形显示、响应环境和创作建筑灯光作品的大型投影或电影院的形式，还有在本书前面讨论过的拉斐尔·洛扎诺－海默的关系建筑类型。结合了公共交互的艺术作品通常都会讨论数字技术构建和重新定义公共空间的方法：它们创造了建筑、城市和人参与空间的语境意识；在建筑中镌刻人与主体性；或者讨论被介导公共空间的问题面向，在被介导公共空间中我们的活动被跟踪和分析。

图 205. **比阿特丽兹·达·科斯塔与西娜·哈泽格和凯文·庞托**

《鸽子博客》，2006。在这一项目中都市信鸽被装备了轻便背包，包里有启用 GPS 的空气污染传感器，这些传感器将实时的基于位置的数据发送到一个在线博客和图绘环境中。鸽子也被部署扮演"战地记者"的角色；它们携带小型照相手机和一个麦克风，在数据收集任务期间发送进度报告。

图 206. **卡米尔·厄特巴克**
《丰盛》，2007。该临时公共装置
展示了某种回应地点特定性的"行
为"。个体和群体之间的行为区别
是：当两个或两个以上的人组成一
组时，个人轮廓的冷色就会变成暖
色。在投影空间中运动的个体会
擦除背景色彩，而群体会将其填充
回去。

在卡米尔·厄特巴克的《丰盛》（*Abundance*，
2007）——加州圣何塞的一个临时公共装置——中，人们
晚上穿过市政厅广场的运动被一台摄像机捕获并在市政厅
的三层圆形建筑外投射出动态的视觉合成。穿过广场的人
们首先在投影中以鲜艳彩色剪影的形式出现；他们的轨迹
被镌刻在作品的背景中，Web 状图案从人群中散发出来，
穿过广场的运动和路径成为集体视觉记录的一部分。《丰
盛》允许人们在现场建筑中临时在场注册并将人们在都市
环境中运动创造的"社会空间"可视化。

另一个公众被镌刻在现场的艺术作品的例子是拉
斐尔·洛扎诺 - 海默的《声音隧道》（*Voice Tunnel*，
2013），这是一个改变了纽约市公园大道隧道的大型交互
装置。该项目使用了 300 个舞台聚光灯，它们沿着隧道墙
壁和弯曲的天花板分布，制造出闪烁灯光的垂直光柱，同
时隧道内设置了 150 个扬声器并与闪烁的灯泡同步工作。
灯光的闪烁带来了一种视觉形式，并由人们声音的录音在

隧道中回响控制。在隧道中央的对讲机里,访问者可以做一个简短的语音记录,然后被转换成光,沉默被解释为零强度,闪烁时语音按比例调节亮度。录音被循环播放,从离对讲机和伴音扬声器最近的灯开始,然后随着其他参与者创建录音,逐渐在灯光阵列中从一个位置推到另一个位置。75 次录音之后,"最老的"一个就从档案中消失了。随着隧道亮起来,公众的声音在其中回响,通过调节光和声音创造一个暂时的"记忆"和思想碎片的叙事。

公众交互似乎"意识到"他们的用户和城市居民不能忽视无处不在的监控和跟踪系统的影响,这些系统与使通信和代理成为可能的技术链接。玛丽·塞斯特(Marie Sester,b.1955)的《进入》(*ACCESS*,2003)[208] 是一个公共艺术装置,它使用 Web、声音和灯光技术,允许 Web 用户通过一种独特的机器人聚光灯和声束系统跟踪公共空间中的个人,这件作品已经成为讨论公共空间对其居民响应的复杂含义的标志性项目。在《进入》中,机器人聚光

图 207. **拉斐尔·洛扎诺 - 海默**
《声音隧道》,2013

图 208. **玛丽·塞斯特**
《进入》，2003

灯自动跟踪个人，同时一束只有他们能听到的声束投射到他们身上。"聚光灯下的"人不知道谁在跟踪他们，同时Web 用户不知道他们正在触发声音文件——以与监控或名人文化相关的音频为特征——这些声音文件被投射到它们的目标身上。跟踪器和被跟踪者陷入了一个矛盾的交流循环。

阿拉姆·巴尔托（Aram Bartholl，b. 1972）的项目《死角》（*Dead Drops*，2010—今）以一种低技术含量但意义深刻的方式讨论了网络公共空间的概念，它将匿名、离线、点对点文件共享网络的概念转化到公共环境中。该项目由艺术家嵌入墙壁、建筑物和路缘中的 U 盘构成，任何人都可以在公共环境中访问。公众被邀请将他们的笔记本电脑接到墙壁或路缘石上，然后在一个死角上找到数据或共享他们喜欢的文件——这是间谍活动中间谍之间无须直接见面就可以传递信息的方法。巴尔托的作品以一种幽默的

图 209. **阿拉姆·巴尔托**
《死角》，2010—今

方式强调了"文件共享"在虚拟和实体环境中的共性和差异，而且在一定程度上"物质化"了互联网。通过实体交互探索公共空间的定位媒体项目领域或经由移动设备发布的项目将随着相关支持技术的不断演化而持续发展。

## 增强真实感：增强现实和混合现实

智能手机和平板电脑与软件平台的发展也为艺术家探索增强现实（AR）——通过将虚拟意象映射到特定纬度和经度的"增强"实体空间和建筑——打开了新的可能性。通过诸如 Layar 和 Junaio 等浏览器，人们可以经由移动设备体验将这种虚拟意象作为一个层叠加到

图 210. **约翰·克雷格·弗里曼**
《演说家、讲台和宣传台》（*Orators, Rostrums, and Propaganda Stands*），2012。增强现实公共艺术，洛杉矶艺术博物馆（Los Angeles County Museum of Art），加州。该虚拟雕塑是基于古斯塔夫·古斯塔沃维奇·克鲁西斯（Gustav Gustavovich Klucis）1922 年设计的"屏幕广播演说家、讲台和宣传台"创作的。克鲁西斯是俄国构成主义先锋派的先驱，被迫投身宣传工作，尽管如此他还是在 1938 年被斯大林处死了。弗里曼的作品在新加坡的芳林公园（Hong Lim Park）首展，那里允许人们在获得许可的情况下自由发言，这引发了人们对公共演讲功能的质疑。

图211. **威尔·帕彭海默和约翰·克雷格·弗里曼**
《旧金山现代艺术博物馆AR扩展》
(*SFMOMA AR Expansion*)，2013。
访问者通过智能手机或平板电脑进行现场体验，这款增强现实应用程序在扩展建设期间重塑了旧金山现代艺术博物馆。该项目为建筑的各个部分提供了一个动画集合，将其呈现为一个流动的、开放的建筑。

实体位置上。在 AR 项目领域中最活跃的艺术家是"显现.AR"(Manifest.AR) 小组及其核心成员马克·斯卡瓦雷克 (Mark Skwarek，b.1977)、约翰·克雷格·弗里曼 (John Craig Freeman，b.1959)、威尔·帕彭海默 (Will Pappenheimer，b.1954)、塔米科·希尔 (b.1957)、桑德·维恩霍夫 (Sander Veenhof，b.1973) 和约翰·克莱特 (John Cleater，b.1969) [210, 211]。2010 年，"显现.AR"小组"劫持"了纽约现代艺术博物馆的门厅，在斯卡瓦雷克和维恩霍夫组织的展览"我们 AR 在 MoMA"(We AR in MoMA) 中展出作品，该展在传统艺术博物馆的语境中呈现了增强现实艺术，因而强调和质疑了机构和数字艺术虚拟性之间的实体边界。该小组在第 54 届威尼斯双年展 (2011) 上展出他们的作品时再次使用了这种机构批判的形式。为了质疑威尼斯双年展作为世界上传播国际艺术最新发展的最重要盛会之一的地位，"显现.AR"构建了虚拟的 AR 展馆，与威尼斯花园 (Giardini) 中艺术家们代表国家参展的真实展馆对应。根据第 54 届威尼斯双年展的"启迪"(ILLUMInations) 主题，该小组将其干预定位为一个不受国家边界、实体边界或传统艺术世界结构束缚的项目。塔米科·希尔的《缺席的阴影》(*Shades of Absence*，2011) [213] 由虚拟的"缺席展馆"构成，在这些展馆中，21 世纪曾遭到审查的当

图 212. "显现 .AR"
"我们 AR 在 MoMA", 2010

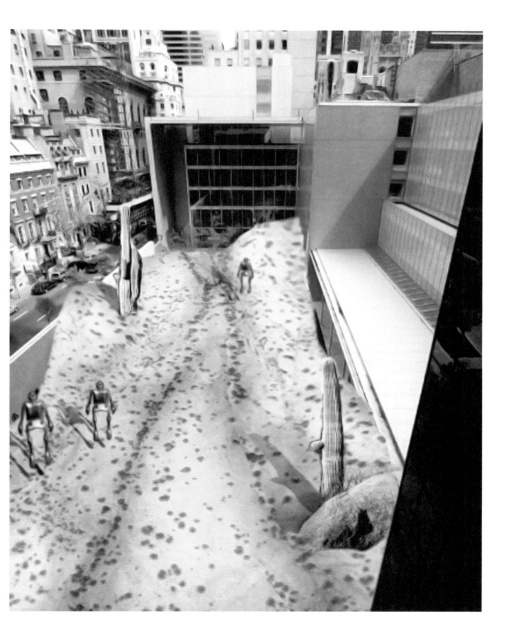

代艺术家的图像被简化为金色剪影。通过触摸剪影，观众可以打开一个网站，网站中有被审查艺术家的信息以及他们自己如何通过网络和 Facebook 添加新名字和信息的说明。鉴于 AR 可以使不可见的东西变得可见，这种媒体形式经常被用于有争议的领土或行动主义者的诉求也就不足为奇了。例如，在他们的 AR 项目《边境纪念馆：死者的边界》（*Border Memorial: Frontera de los Muertos*，2012—今）中，约翰·克雷格·弗里曼和马克·斯卡瓦雷克通过使用虚拟物体标记在美 / 墨边境上发现的人类遗骸的每个位置将死亡范围可视化。

增强现实技术也拓展了所谓混合现实的应用，它融合了虚拟和实体的公共空间，因此在这些空间之间创建了一对一的关系并主要在游戏语境中进行了探索。英国艺术团体"爆炸理论"（Blast Theory）的标志性手机游戏《你现在能看见我吗？》（*Can You See Me Now?*，2001—今）是与诺丁汉大学（University of Nottingham）的混合现实实验室（Mixed Reality Lab）合作的。它首次在英国谢菲尔

图 213. **塔米科·希尔**
《缺席的阴影：公共空隙》，2011

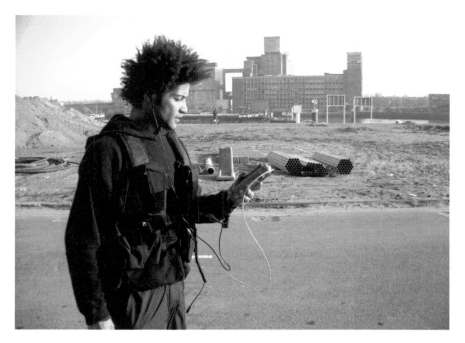

图 214. **"爆炸理论"**
《你现在能看见我吗？》，
2001—今

德上演，自此就一直在世界各地展出。它采取了一种追逐的形式，在线玩家通过城市地图中的街道导航他们的化身，目的是逃避"跑步者"在一个真实的城市中对他们的追捕。跑步者——每人配备了一台有GPS跟踪器的手持计算机，通过无线网络把他们的位置发送给在线玩家——尝试"捕获"这些在线玩家，这些玩家的位置反过来又被发送到跑步者的计算机上。虚拟玩家可以互相发送信息并从跑步者的对讲机接收现场音频流。当跑步者"发现"他们的虚拟对手并拍下他们的照片（显然只是捕获了空无一物的空间）时，游戏就结束了。《你现在能看见我吗？》实现了实体和虚拟空间令人印象深刻的融合并提出了在这些不同地点中关于具身的深刻问题。如其标题所示，该项目讨论了观看的过程，提出了一种独立于具身的感知形式。在更新的项目中，"爆炸理论"将参与者塑造为现实世界中的劫盗电影明星，带领他们穿过城市并要求他们做出道德决择，比如来自圣丹斯电影节（Sundance Film Festival）的定位电影院委任并于 2011 年在圣何塞 Zero1 首映的《观看的

机器》（*A Machine To See With*，2010）。最近十年，我们还看到了增强现实设备的发展，比如谷歌眼镜和结合手势控制的头戴式视图器。这些设备允许用户用手在实体环境中运动和操控 3D 虚拟物体，它们在市场上越来越普及，因此吸引了很可能会继续发展的艺术实验。

## 社交媒体和 Web 2.0 时代

无论是通过静态技术还是移动技术，链接和联网的观念都是数字媒体固有的而且可以说是其本性。从数字平台的发展来看，重点已经从媒体文件（通过电子邮件或万维网）的联网——也就是链接和交换——转移到人的联网。十五年来，个人、非营利组织和公司的网站一直是发布信息的一种日益重要的方式。在 21 世纪初，Web 日志（博客）、维基（允许多个作者编辑特定内容的网站）以及诸如 Facebook、YouTube、Twitter、Instagram 和 Flickr 等社交网站已经被大肆宣传为 Web 2.0 综合体中的"基于 Web 服务的第二代"。这个词由奥莱利媒体公司（O'Reilly Media）在 2004 年创造，用于描述"计算机产业的一场商业革命"，其基础是建造"利用网络效应的应用程序，使之成为随着使用的人越多就会变得越好的东西"。作为一个企业概念，Web 2.0 提供了语境"仓库"，允许对用户提供的内容进行过滤和联网，无论是照片（Instagram、Flickr）、视频（YouTube）还是个人资料（Facebook）。这些社交网络站点最成问题的一个方面是，用户有效地授予他们贡献内容的广泛权限，这引发了关于作者身份和信息保存的有趣问题。Web 2.0 站点主要提供的不是建立一个可重新配置的联网和生成网络效果的平台，而是带有允许方便过滤的元标记的超链接传播环境。数字化、网络化的公共资源包括帮助创意和文化社区保持信息灵通以及改善塑造文化生活政策的平台。与此同时，Web 2.0 的商业结构已经创造了一个新的、用户作为"内容提供者"的当代版本，"内容提供者"用数据填充语境界面并使他们的个人数据服从数据挖掘。

图 215. **葛兰·列维与卡迈尔·尼加姆和乔纳森·范伯格**

《垃圾箱》，2006。从 20000 个青少年分手的数据中，界面使用户可以看到哪些分手是可比较的并揭示了关系结束的相似性、差异性和潜在模式。相似性是由许多语言、人口统计学和主题因素决定的，包括诸如年龄和性别、分手的原因和动力以及语言使用等方面。

博客是现在我们所知社交网络的早期形式，它鼓励了一种发布模式——在线日记——与媒体中持续增长的自我曝光或偷窥癖的欲望产生共鸣，这正是电视真人秀的核心。然而，社交网站超越了博客，因为它们可以过滤和匹配个人页面和资料中的内容。通过过滤内容创造一个博主们公开分享高度个人化信息的"社交群像"是葛兰·列维与卡迈尔·尼加姆（Kamal Nigam）和乔纳森·范伯格

图 216. **安东尼奥·蒙塔达斯**

《论翻译：社交网络》在圣何塞会议中心（San Jose Convention Center），2006

图 217. **沃伦·萨克**

《运动比赛学：一个语言游戏》，2005。使用任何一个电子邮件程序，玩家都可以将消息发布到在线的、公共的讨论中，然后项目将其转换为图形显示，参与者由缩略图表示。根据他们消息的内容，玩家被分配到圆圈中的一个位置并与其他发布相同主题消息的玩家关联。在每一条新消息被发布到讨论中之后，每个人的位置都会被算法重新计算。通过在讨论中发布一条消息来表达对某个主题的特定意见，玩家可以拉近或推远自己与其他玩家的距离。

（Jonathan Feinberg）的项目《垃圾箱》（*The Dumpster*，2006）[215] 背后所要表达的观念。这是一个交互在线可视化项目，描绘了大多数美国青少年的浪漫分手。通过从数百万个在线博客收集数据，艺术家得到了 2005 年一年间发生的 20000 起浪漫分手事件并使用定制语言分析软件对这些帖子进行计算评估，根据不同特征进行分类。《垃圾箱》展示了在一个相对明确的地理区域中，一个年龄层的人是如何在一个过程中讨论关系问题的，列夫·曼诺维奇将这个过程称为"社交数据浏览"。

安东尼奥·蒙塔达斯的网络投影《论翻译：社交网络》（*On Translation*: *Social Networks*，2006）[216] 通过解释一些组织在其网站上使用的词汇，提供了一种不同的社交数据浏览方式。从苹果到根茎的网站，各种组织都被放在一张世界地图上，它们的文本被采样，它们的词汇被分析。网站根据其技术、军事、文化和经济的影响程度被排名，这四个方面中的每一个方面都被赋予了一个色值（分别是红色、绿色、蓝色和白色），其混合决定了网站的色彩。投影底部的调色板显示了语言的趋势。例如，一个词的色彩可能倾向于"军国主义的"是由使用它的网站决定的。

沃伦·萨克（b. 1962）在《运动比赛学：一个语言游戏》（*Agonistics*: *A Language Game*，2005）中也探索了语言和定位，这一次是在大规模在线交流的语境中。该项目的灵

图 218. **安妮娜·吕斯特**
《险恶社交网络》，2006

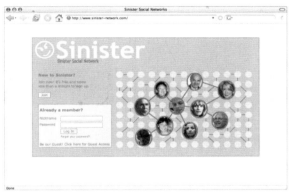

感来自"运动比赛学"的概念，即体育比赛科学或公共游戏中的竞赛。像尚塔尔·墨菲（Chantal Mouffe）这样的理论家一直对激烈竞争的民主潜力感兴趣，他使用隐喻性图像和动作将言语竞赛描述为一种语言游戏。萨克的项目利用了这些观念并将它们应用到在线讨论论坛或根茎邮件列表中。基于艺术家建立的规则（以及使用的算法），通过启用参与和筛选，《运动比赛学》创造了一种增强的意识，即个体如何定位自己，无论是在社交语境中，还是在他们表达意见的方式中。该项目是一件公共艺术作品，参与者既是内容的积极生产者，也是内容的接受者，它揭示了"系统"和"社区"如何能够创造强调个人之间关系的叙事。

21 世纪初，诸如 Friendster（交友网）、MySpace（聚

图 219. 安吉·沃勒
《我的友敌网》，2007

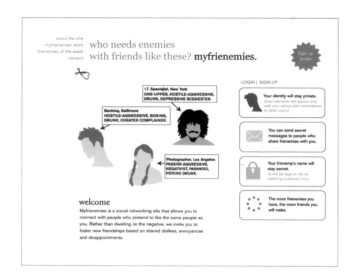

图 220. 保罗·西里奥和亚历山德
罗·卢多维科
《面对 Facebook》，2011

友网）、Facebook 以及其他社交网站的日益流行激发了一些艺术项目，这些项目明确地参考了这些网站并探索了它们的潜在范式。《险恶社交网络》（*Sinister Social Network*，2006）的作者是安妮娜·吕斯特（Annina Rüst，b. 1977）[218]，她与波士顿麻省理工学院的计算文化研究小组（Computing Culture research group）一起工作，通过研究基于交流模式的可疑行为识别与分析软件建立了一个数据监控（data-surveillance 或 dataveillance）与社交网络之间的联系。《险恶社交网络》指向了网站固有的怀疑和阴谋时刻。除了讨论陈腐的话题，该网站还整合了渗入聊天网络的在线聊天机器人并偶尔发表一些可疑的、潜在的阴谋言论。通过给机器人打电话，用户可以将自己的消息嵌入机器人的对话中。软件分析并图绘在线对话，检测社交网络的不友好使用。

安吉·沃勒（Angie Waller）的《我的友敌网》（*myfrienemies.com*，2007）也颠覆并质疑了"友好"的社交网络环境，在这种情况下，联盟和友谊往往是以指出更多的消极前提为基础建立的。通过模仿一个秘密社会，《我的友敌网》被设计成基于共同的厌恶结交新朋友的模式。该网站将对同一个人厌恶的用户联系起来并让他们仔细阅读基于个人资料的推荐信，比如"敌对进取"或"渴望取悦"的性格。虽然采取了一种故意消极的方法，但是该项目创造了一种情感的复杂性，促进了人与人之间联系的意识。

自 2004 年 Facebook 成立以来，它就逐渐取代了其他同类社交网站，比如 Friendster 和 MySpace。社交媒体和数据聚合网络平台已经重新划定了公共和私人之间的界限，我们随意发布的消息、图片和我们与朋友、家人分享的好恶一起帮助我们建立个人资料，这些个人资料可以被企业访问并受到商业和社会的数据挖掘。这些曾被认为是个人和私人的资料在文化转换中变得越来越公开，这必然导致我们对个体身份的重新阐释。

各种各样的艺术项目已经讨论了这些由社交媒体景观引发的转换。保罗·西里奥（Paolo Cirio，b. 1979）和亚历山德罗·卢多维科（Alessandro Ludovico，b. 1969）在他们的混合媒体装置《面对 Facebook》（*Face to Facebook*，2011）中"窃取"了一百万份 Facebook 的个人资料，通过人脸识别软件过滤这些资料，然后将这些资料贴在一个订制约会网站，根据他们的面部表情特征进行

图 221. **本·格罗瑟**

《Facebook 屏蔽器》，2012—今

分类。西里奥和卢多维科的艺术行动主义从多个角度探索了个人数据所有权的争议空间。虽然不需要登录 Facebook 就可以获取任何个人资料，但是分析和重新利用这些资料的行为就导致了各种争议。《面对 Facebook》的装置包括被盗人脸的打印图像、"可爱的脸"（Lovely Faces）约会网站的当地版本、该项目的媒体报道以及 Facebook 和艺术家双方律师之间的沟通和来自公众的反应。相反，本·格罗瑟（Ben Grosser，b. 1970）的《Facebook 屏蔽器》（*Facebook Demetricator*，2012—今）就"解构"了 Facebook 的框架：该项目采用了一种可以被任何人安装的浏览器扩展的形式并从各自用户的 Facebook 页面上删除所有指标，强调社交媒体平台的吸引力在多大程度上取决于朋友的量化以及喜欢和被喜欢。

在社交媒体平台中，戴维·卡普（David Karp）于 2006 年创建的微博网站 Tumblr（汤博乐）因为能够刺激艺术创作变得尤其流行。Tumblr 允许对内容进行快速和简单的转发，是高度可定制的，并提供了来自正在关注的博客的持续供给，这一事实创建了一个既无层级又削弱了作者身份和对单一意象注意力的图像空间。由于这两个原因，艺术家都开始加入这个平台。乔·汉密尔顿（Joe Hamilton，b. 1982）的 Tumblr 项目《超地理》（*Hyper Geography*，2011）就是一个高度定制的拼贴，它使图像在一个连续空间中一起流动，因此形成了一种同时使图

图 222.（对页）

**乔·汉密尔顿**

《超地理》，2011

图 223. **史考特·斯尼比**
《菲利普·格拉斯重做 _APP》，
2012

像特质变平的景观，并提供了一种 Tumblr 环境本身的肖像及其图像美学。布拉德·特罗梅尔（Brad Troemel, b. 1987）和乔纳森·文吉亚诺（Jonathan Vingiano, b. 1986）的项目《回声游行》（*Echo Parade*, 2011）也通过使用机器人扫描并根据数字定义的流行度在《回声游行》Tumblr 上发布内容来质疑层级制度。该机器人最初被供给 200 篇艺术 Tumblr，每一篇能够在二十四小时内获得十五次转发或点赞（被称为"标签"）的帖子都会被自动转发。该机器人在发布一个月后就崩溃了，但它处理的图像仍然在线可得。

在社交媒体和移动设备的时代，智能手机和平板电脑上的 APP 越来越多地被作为一种创作和发布艺术的形式使用，这一点基于一个事实，即人们在一天的空闲时间中都在阅读和"玩"这些设备。艺术家史考特·斯尼比创作了一些获奖 APP，将关于合作绘画和混音的数字艺术实验提升到了一个新的水平。斯尼比的《运动电话》（*MotionPhone*, 2012）允许人们通过在手机或平板电脑

屏幕中看似无限的画布上选择形式和色彩合作创作抽象动画并在网络进行分享。斯尼比的视听 APP 专辑《重做_（菲利普·格拉斯混音）》（*REWORK_（Philip Glass Remixed*），2012）利用了作曲家菲利普·格拉斯音乐的混音专辑，音乐由贝克（Beck）和十二位其他音乐家创作，斯尼比将其转换为一种沉浸式虚拟现实的体验。用户可以与作为 APP 一部分的十一个"音乐可视化器"进行交互并制作自己的视觉混音，也可以使用一个"格拉斯机"的视觉版本，即两张可以用来创作受菲利普·格拉斯启发的音乐的光盘或唱盘。

移动设备和社交网站创造的连接性在虚拟世界的社交空间中得到了延伸，虚拟世界自 20 世纪 90 年代以来已经变得越来越复杂。大规模多玩家在线游戏比如流行的《魔兽世界》就为虚拟世界以及其中的行为设定了新的标准并创建了新的社区虚拟形式。20 世纪 90 年代初，基于文本的在线 MUD 和 MOO 逐渐被 2D 图形聊天环境和最终的 3D 虚拟世界取代。2003 年推出的《第二人生》（*Second Life*，SL）是一个在线虚拟世界，由旧金山林登研究公司 [Linden Research, Inc., 林登实验室（Linden Lab）] 开发和维护，随着时间的推移它已成为迄今为止最成功的虚拟世界并在主流媒体上获得了国际报道。一个可下载的客户端程序使 SL 的用户和居民能够居住和探索这个世界，建造他们的家园并利用社交网络服务进行社交活动。居民也可以购买房地产并创造和交易以"在世界"的货币林登美元计价的虚拟财产。从 2010 年到 2013 年，共有 3600 万个账户被创建，36 亿美元被用于虚拟资产。自 2010 年林登实验室宣布裁员 30% 的劳动力、2013 年改变服务条款以能够出于任何目的的使用用户生成的内容以来，实际活跃用户的规模有所下降，许多人转移到一个开源虚拟世界《开放模拟器》（*OpenSimulator*）。即便如此，每月还有超过 100 万人访问《第二人生》。

虽然 SL 是第一个吸引如此大量用户的虚拟世界，但其实它有过许多前辈。多纳托·曼奇尼（Donato Mancini）和杰里米·欧文·特纳（Jeremy Owen Turner）与剪辑师帕特里克·"弗利克"·哈里森（Patrick 'Flick' Harrison）的《阿瓦塔尔》（*AVATARA*，2003）[224, 225] 就以电影的形式洞察了虚拟世界的活力并发布了 DVD。这部长篇纪录片由对在线！旅行者（OnLive! Traveler）语音聊天环境中居民（主要是美国人）的采访构成。在线！旅行者于 1993 年左右建立，后来通过数字空间共享（The Digital Space Commons）作为数字空间旅行者

（DigitalSpace Traveler）成为可访问环境。《阿瓦塔尔》展现了在线世界最好的一面——一项为每个人都提供了创造性表现机会的社区建设技术——但并没有忽视其社会结构比较黑暗的方面，它以多种方式复制了现实世界。

化身作为一种自我表现的新形式为艺术实验提供了肥沃的土壤。自2006年以来，艺术家伊娃·马特斯和佛朗哥·马特斯（Eva and Franco Mattes，b.1976，又名0100101110101101.org）就开始在《第二人生》中居住并创作化身的肖像，这些肖像是在虚拟世界中"拍摄"的，但在画布上以高端数字印刷的形式展出。他们的系列《13个最美的化身》（*13 Most Beautiful Avatars*，2006）描绘了《第二人生》的著名"明星"并明确暗示安迪·沃霍尔的系列《13个最美的男孩和13个最美的女人》（*The 13 Most Beautiful Boys and The 13 Most Beautiful Women*，1964），

图 226.（上）

**伊娃·马特斯和佛朗哥·马特斯（又名 0100101110101101.org）**

《讨厌的日本小恐龙》（*Annoying Japanese Child Dinosaur*），2006。马特斯夫妇认为《13 个最美的化身》中的理想化身图像是"自画像图画"，而不是肖像。他们通过《讨厌的日本小恐龙》系列继续研究这种表现形式，该系列包括日本儿童创作的化身肖像并观察了一种非常特殊的亚文化、它的美学和文化潜台词。该题目参考了詹姆斯·帕特里克·凯利（James Patrick Kelly）的中篇小说《男孩先生》(*Mr. Boy*，1990) 和小说主人公、一个天生矮小的十二岁男孩的奇幻世界。

图 227.（下）

**伊娃·马特斯和佛朗哥·马特斯（又名 0100101110101101.org）**

《13 个最美的化身》，2006

后者捕捉了不同时期的明星和流行明星。把3D世界的美学与其独特的色彩、光线、形状和透视传输到画布上和画廊中，这些图像引发了关于肖像史和摄影与绘画传统的有趣问题。与传统媒体中的许多前辈一样，这些自画像更多的是基于理想的自我图像，而不是现实的描绘，这往往是刻板的并在很大程度上是符合西方美典的。

关于化身的个性及其编码本性的一个更有心理导向的、讽刺的研究呈现在威尔·帕彭海默和约翰·克雷格·弗里曼的《VF-Virta-Flaneurazine-SL©》（2007）[228] 中，一种用于《第二人生》的可编程的"情绪改变"药物，一旦被摄入，它的消费者就会漫无目的地在 SL 环境中徘徊一整

图 228. 威尔·帕彭海默和约翰·克
雷格·弗里曼

《VF-Virta-Flaneurazine-SL©》，
2007

天，不规则地被传送到随机位置。这种药物所谓的"进展
性"是基于艺术家构思和开发的一种配方，他们一直在临
床研究中测试这种药物的效果。在临床中，用户注册、下
载一个定制桌面活性成分并被引导到 SL 中的一个站点以
摄入药物的第二部分。据用户报告说，这种药物让他们"看
到 SL 作为一个快速增长的投资性房地产网格摆脱了自身
的局限性"。该项目以一种幽默的方式指向了一个对（虚
拟）社会更严重的影响，这个社会的居民至少有一部分是
由一个企业实体（林登实验室）编码的，该实体决定了他
们的行为特性和社会框架。

现实世界的经济和虚拟环境比如 SL 和在线游戏之
间的相互联系也引发了对艺术作品价值的质疑。G+S[ 西
蒙·戈尔丁（Simon Goldin，b. 1981）和雅各布·森内比
（Jakob Senneby，b. 1971）]的项目《虚拟欲望之物》（*Objects
of Virtual Desire*，2005）探索了价值如何从物质转移到非
物质，反之亦然，以及物质化的物品如何影响了对虚拟原
物的感知。为了这个项目，艺术家开始收集 SL 居民创造
和拥有的非物质物品。这些物品是根据它们对主人而言的
情感价值挑选出来的，艺术家们把它们和它们的个人故事
一起作为复制品收藏起来，还以实体形式复制了其中的一
些。一件珠宝（化身玉百合的颈链）和一个企鹅球 [ 一个
透明球里面有一只企鹅——Linux 操作系统的 Logo——它

图 229.（上）

G+S

《虚拟欲望之物：玉百
合 的 <3> 颈 链》，2005。
该项目努力复制在虚拟
世界中发生的"成为过
程"：虚拟世界中的物
品通常是实体对应物的
表现，但通过它们在虚
拟环境中的地点特定性
功能获得了新的意义并
成为它们自己的物品；
同样，虚拟物体的实体
复制是非物质的表现，
它将保持虚拟，除非它
们作为具有新功能的物
品出现。

图 230.（中和下）

G+S

《虚 拟 欲 望 之 物：库
比·特 拉 的 企 鹅 球》，
2005

图 231.（上和对页上）
eteam
《第二人生垃圾桶》，2007

是 SL 中的库比·特拉（Cubey Terra）创作的 ] 的实体再造和对最初主人化身的采访一起于 2005 年末在卑尔根美术馆展出。

房地产的价值——这里指的是"土地"——也是基于时间的表演项目《第二人生垃圾桶》（*Second Life Dumpster*, 2007）的核心，该项目的作者是 eteam[哈乔·莫德格（Hajoe Moderegger，b. 1964）和弗兰齐斯卡·兰普雷希特（Franziska Lamprecht，b. 1975）]。在一年的时间里，两位艺术家在 SL 购买了商业土地并维持了一个公共垃圾区，收集化身默认拥有的垃圾文件夹中的物品，为了维持他们的表演，这些物品需要被定期清空。这项工作赋予了在虚拟领域中很容易被抹掉的废物概念的"物质性"，讨论了围绕废物处理（物品、消息、化身、行为等）的特质和个人"历史"的问题以及在虚拟领域中处理、分解和回收的概念。

虚拟世界为实现在实体世界中不可能或至少很难实现的事情提供了一种表演环境。伊娃·马特斯和佛朗哥·马特斯（又名 0100101110101101.org）在他们的作品

256

《约瑟夫·博伊斯 7000 棵橡树的重演》(*Reenactment of Joseph Beuys' 7000 Oaks*, 2007) 中利用这个契机继续——至少是象征性地——实现博伊斯在很大程度上仍然没有实现的作品。1982 年 3 月 16 日，在德国卡塞尔的第 7 届文献展上，博伊斯启动了第一阶段的计划，他打算在全球范围内持续种植 7000 棵树，每棵树都配有一根玄武岩石柱，以启动环境和社会的变革。马特斯夫妇正在 SL 的虚拟宇宙岛上重演这一幕，他们于 2007 年 3 月 16 日在那里种植了第一组虚拟树和石头。这些石头被堆放在岛上，SL 的居民被邀请在他们自己的土地上放石头和树。表演的虚拟

图 232.（下和右）
**伊娃·马特斯和佛朗哥·马特斯（又名 0100101110101101.org）**
《约瑟夫·博伊斯 7000 棵橡树的重演》，2007

延续可能不会对原始环境产生直接影响，但它保留了博伊斯项目的精神和一个艺术遗产的现场。

　　和它的图形聊天室前辈一样，SL 这样的世界为公共表演提供了舞台。据说第一个在 SL 工作的表演小组是成立于 2006 年的"第二前线"（Second Front）。"第二前线"在他们的作品中不断以颠覆和激进的方式参与 SL 的潜在"架构"和经济。作为新媒体联盟（New Media Consortium）SL 校园混沌节的一部分，他们的三幕表演《超现实产物》（*Spawn of the Surreal*，2007）是一个"自我意识的景观"，在这一作品中，毫无准备的观众成员一坐在"第二前线"装置中的椅子上，就会被变成雕塑，这让人想到立体主义。"第二前线"的成员加齐拉·巴贝利（Gazira Babeli）发现她的一个代码脚本出了问题，并不断变换她的化身，于是想出了这个主意。该小组将这一事件作为起点质疑当自己以化身出现时对（西方的）美的理想，他们决定通过编写"坏"代码——名为变形代码——处理这一观念，"坏"代码感染 SL 的化身并把它们转换成长着细长的、扭曲的四肢和颠倒的头的超现实存在。一些被感染的观众成员惊恐地逃离空间，而另一些观众则要求更极端的结果。在《第二人生》阿斯·维图亚画廊（Ars Virtua Gallery），在为约翰·克雷格·弗里曼的装置作品《拍摄地点 SL：美 / 墨边境》（*Imaging Place SL: The U.S./*

图 234. "第二前线"

为约翰·克雷格·弗里曼的装置《拍摄地点 SL：美／墨边境》所做的表演《边境巡逻》，2007，《第二人生》的阿斯·维图亚画廊

*Mexico Border*，2007）做的开幕表演中，"第二前线"毫不夸张地接受了边境概念并上演了一场由直升机和坦克完成的咄咄逼人的《边境巡逻》（*Border Patrol*），目的是反思整个北美边境的日益军事化。最后，表演者放火点燃了空间，导致观众逃离，留下的空间到处都是碎石。尽管这一表演产生了大量争议，但是它却十分有效地实现了暴力的"真实"模拟——许多计算机游戏的一个共同前提。借助虚拟世界跨越了可接受行为的边境，《边境巡逻》使模拟的暴力成为一种可疑的行为。

目前的社交网络服务没有一个是有确定模式的，它们全都在持续发展和激励自己的竞争对手。作为所谓的网络技术 2.0 阶段，它们代表了连接性发展的新阶段，连接性是数字媒体的重要特征之一并将继续在数字艺术中发挥主导作用。或许移动技术在未来将变得更加普遍，使艺术和商业能够创造性和批判性地探索更复杂的网络形式。可能比起以前更是如此，数字艺术将存在于多种语境中——网络的公共空间、城市和自然环境。传统的艺术机构是否以及如何开放这些不同语境来支持数字艺术形式仍然有待观察。

# 术语表

## AIML
由理查德·华莱士（Richard Wallace）博士创建的人工智能标记语言，是一种可以让用户与计算机进行交流的脚本语言（见下文）。它允许基于模式的刺激响应知识内容在 Web 和离线环境中被提供、接收和处理，其方式与使用 HTML 发布和处理文档的方式相同（见下文）。

## 算法（algorithm）
算法是形式指令的分步程序，它可以解决问题和任务，并在有限步骤内完成一个"结果"。任何软件和计算机的操作都是借助一种编程语言的算法实现。

## 人工生命（artifical life）
通过计算机系统对生物过程或有机体及其行为的复制。

## ASCII
信息交换的美国标准代码，即标准计算机代码，该代码于 1963 年被首次提出并于 1968 年被最终定稿。ASCII 字符集由从 0 到 127 的 128 个十进制数字组成，这些数字被分配给字母、数字、标点符号和最常见的特殊字符。

## 增强现实（augmented reality）
通过计算机生成元素对我们周围实体现实的增强。虚拟现实旨在创建沉浸式的、完全由计算机生成的世界。与之不同的是，增强现实系统旨在将视觉信息添加到实体世界中（通过头戴式显示器或移动设备）。

## 自主字符（autonomous characters）
计算机控制的能够展示自主行为并以真切和即兴的方式在它们的世界中导航角色或实体。角色的行为允许他们对周围环境的细节做出独立的反应。克雷格·雷诺兹（Craig Reynolds）是一位有影响力的研究人员，他开发了自主角色的转向行为，这些行为被应用于游戏及故事片电影中。例如，《侏罗纪公园》中的恐龙群就是基于他的工作实现的，他后来获得了 1998 年奥斯卡科学与工程奖。

## 细胞自动机（cellular automata）
细胞自动机是一组相同编程的"细胞"（简单计算单元），每个细胞都遵守自己的规则集并相互作用。"细胞自动机"这个术语是在 20 世纪 50 年代由亚瑟·伯克斯（Arthur Burks）提出的，他和他的妻子爱丽丝（Alice）帮助建造了第一台计算机 ENIAC 并编写了程序。通过在细胞自动机中建立适当的规则，人们可以模拟许多复杂的行为，从流体的运动到珊瑚礁上鱼的运动。（见"自主字符"）

## 赛博空间（cyberspace）
威廉·吉布森（William Gibson）在他的小说《神经漫游者》中创造的一个术语，指完全由计算机生成的、沉浸式的世界。

## 数据层（data layers）
可以被组合或嵌入一个系统的不同类型或级别的信息（从计算机代码或数据库到视觉图像和音频）。例如，任何计算机程序都可以被理解为数据层的组合，从底层代码到允许用户执行操作的界面。

## 数据空间（dataspace）
由计算机生成的信息构成并包含这些信息的虚拟空间。数据空间，也被称为信息空间，可以表现为从游戏的 3D 世界到图书馆目录的视觉界面的任何东西。

## GPS
全球定位系统是一个由二十四颗环绕地球运行的卫星组成的网络构成的导航系统，它把代码信号传送给地面用户的接收器。四个 GPS 卫星信号分别计算三维和时间第四维以确定用户在地球上的准确位置。尽管这系统由美国国防部资助和控制，但大部分应用都是民用的。飞机、轮船、地面车辆和行人都使用这个系统来追踪他们的行动并导航。

## HTML
超文本标记语言是一种脚本语言（见下文），它使在文档和任意节点（连接到网络的计算机）之间建立链接成为可能。HTML 是万维网的底层语言。

## 超文本（hypertext）
可以被用户导航的文本链接片段。超文本起源于泰德·尼尔森（Theodor Nelson）的"文献宇宙"（docuverse）概念。文献宇宙是一种书写和阅读的空间，在这一空间中，任何人都可以通过电子方式将网络文本相互联系在一起。虽然万维网根本上是一个超文本环境，但超文本软件在 HTML 出现之前就已经存在了。

## 超媒体（hypermedia）
链接诸如文本、音频、视觉图像、电影等多媒体元素的环境。从交互式只读光盘到万维网都可以被认为是超媒体环境。

## 信息空间（information space）
见"数据空间"。

## 智能代理人（intelligent agent）
用户可以委派任务的软件程序，它可以代表其用户自动筛选和定制信息。与传统软件不同，智能代理人是半自主、积极主动和有适应能力的。

## PDA
个人数字助手（PDA）是一种可以存储数据和传输信息的便携手持计算设备，比如掌中宝和 Handspring Visor。

## 快速原型技术（rapid prototyping）
从 CAD（computer-aided design，计算机辅助设计）模型中自动制造物体的工艺。三种主要的制造工艺是减法、加法和压缩法。在减法工艺中，所需的物体是从一块材料雕刻而成的。加法工艺通过塑料、淀粉基或蜡质材料逐层制造获得物体。在压缩工艺中，半固体或液体材料被压缩成一种形式，然后硬化或固化（例如，通过使用激光）。

## 脚本语言（scripting language）
脚本语言是一种计算机语言，被设计出来用于"编写"计算机应用程序的操作，以执行特定的重复任务。

## SMS
SMS 代表安全信息系统（Secure Message System）或短消息服务（Short Message Service），使用户能够向手机发送和接收文本消息。

## 远程信息处理（telematics）
计算机和电信的结合。

## 远程呈现（telepresence）
远程呈现（来自希腊语 tele，意思是"远的""遥远的"）指的是通过技术手段，在一个遥远的地方呈现自己的能力，例如在互联网聊天室。

## 远程机器人（telerobotics）
由用户在互联网的远程位置操作本地机器人的设备。

## wiki
wiki 是一个提供页面和文件方便链接的网站和写作平台，任何人都可以协同编辑。最著名的 wiki 之一是在线百科全书 Wikipedia。第一个 wiki，WikiWikiWeb，是由沃德·坎宁安（Ward Cunningham）于 1994 年开发并于 1995 年推出的。Wiki 是夏威夷语"快"的意思，坎宁安选中这个词是为了避免使用"quick Web"这个名称。

# 主要参考文献

Amerika, Mark, META/DATA: A Digital Poetics (MIT Press: Cambridge, Massachusetts, 2007)

Anders, Peter, 'Anthropic Cyberspace: Defining Electronic Space from First Principles' in Leonardo, vol. 35, no. 1, edited by Christiane Paul (2001)

Anders, Peter, Envisioning Cyberspace, Designing 3D Electronic Spaces (McGraw-Hill: New York, 1999)

Apprich, Clemens, Berry Slater, Josephine, Iles, Anthony and Schultz, Oliver Lerena (eds), Provocative Alloys: A Post-Media Anthology (Post-Media Lab Leuphana University and Mute Books: Lüneburg, Germany / UK, 2013)

Ascott, Roy, and Shanken, Edward A., Telematic Embrace: Visionary Theories of Art, Technology, and Consciousness (University of California Press: Berkeley, California, 2003)

Baumgärtel, Tilman, INSTALL.EXE/JODI (Gva & Frieden: Bremen, 2002)

Baumgärtel, Tilman, net.art: Materialien zur Netzkunst (Institut für moderne Kunst Nürnberg: Nuremburg, 1999)

Beckmann, John (ed.), The Virtual Dimension, Architecture, Representation, and Crash Culture (Princeton Architectural Press: New York, 1998)

Benedikt, Michael (ed.), Cyberspace, First Steps (MIT Press: Cambridge, Massachusetts, 1991)

Benjamin, Walter, 'The Work of Art in the Age of Mechanical Reproduction' in Illuminations, edited by Hannah Arendt (Schocken Books: New York, 1969)

Berners-Lee, Tim, Weaving the Web: The Origins and Future of the World Wide Web (Orion: London, 1999)

Bogost, Ian, Persuasive Games: The Expressive Power of Videogames (MIT Press: Cambridge, Massachusetts, 2007)

Bogost, Ian, Unit Operations: An Approach to Videogame Criticism (MIT Press: Cambridge, Massachusetts, 2006)

Bolter, Jay David, and Grusin, Richard, Remediation: Understanding New Media (MIT Press: Cambridge, Massachusetts, 2000)

Bolter, Jay David, and Gromala, Diane (eds), Windows and Mirrors: Interaction Design, Digital Art, and the Myth of Transparency (MIT Press: Cambridge, Massachusetts, 2003)

Burnett, Ron, How Images Think (MIT Press: Cambridge, Massachusetts, 2005)

Burnham, Jack, 'Real Time Systems' in Artforum, vol. 8, no. 1 (September 1969)

Burnham, Jack, 'Systems Aesthetics' in Artforum, vol. 7, no. 1 (September 1968)

Burnham, Jack, Beyond Modern Sculpture: The Effects of Science and Technology on the Sculpture of This Century (George Braziller: New York, 1968)

Bush, Vannevar, 'As We May Think' in Atlantic Monthly (July 1945), http://www.theatlantic.com/unbound/flashbks/computer/bushf.htm

Chadabe, Joel, Electric Sound, The Past and Promise of Electronic Music (Prentice Hall: Upper Saddle River, New Jersey, 1997)

Cook, Sarah, Graham, Beryl, and Martin, Sarah (eds), Curating New Media: Third Baltic International Seminar (BALTIC: Gateshead, 2002)

Cook, Sarah and Graham, Beryl, Rethinking Curating: Art after New Media (MIT Press: Cambridge, Massachusetts, 2010)

Cosic, Vuk, net.art per se, book project as part of the Slovenian Pavilion at the 49th Venice Biennale (MGLC: Ljubljana, 2001)

Couchot, Edmond, 'Between the Real and the Virtual' in Annual InterCommunication '94 (ICC: Tokyo, 1994)

Coyne, Richard, Technoromanticism (MIT Press: Cambridge, Massachusetts, 1999)

Cubitt, Sean, The Cinema Effect (MIT Press: Cambridge, Massachusetts, 2004)

Cubitt, Sean and Thomas, Paul (eds), Relive: Media Art Histories (MIT Press: Cambridge, Massachusetts, 2013)

Druckrey, Timothy (ed.), Ars Electronica, Facing the Future, A Survey of Two Decades (MIT Press: Cambridge, Massachusetts, 2001)

Flanagan, Mary, and Booth, Austin (eds), reskin (MIT Press: Cambridge, Massachusetts, 2007)

Flanagan, Mary, and Booth, Austin (eds), Reload, Rethinking Women + Cyberculture (MIT Press: Cambridge, Massachusetts, 2002)

Fuller, Matthew, Media Ecologies: Materialist Energies in Art and Technoculture (MIT Press: Cambridge, Massachusetts, 2005)

Fuller, Matthew (ed.), Software Studies: A Lexicon (MIT Press: Cambridge, Massachusetts, 2008)

Fuller, Matthew, 'Visceral Facades: taking Matta-Clark's crowbar to software', http://bak.spc.org/iod/Visceral.html

Galloway, Alexander and Thacker, Eugene, The Exploit: A Theory of Networks (University of Minnesota Press: Minneapolis, Minnesota, 2007)

Galloway, Alexander, The Interface Effect (Polity Press: Cambridge, UK / Malden, Massachusetts 2012)

Galloway, Alexander, Protocol: How Control Exists After Decentralization (MIT Press: Cambridge, Massachusetts, 2006)

Ghosh, Rishab Aiyer (ed.), CODE: Collaborative Ownership and the Digital Economy (MIT Press: Cambridge, Massachusetts, 2005)

Goldberg, Ken (ed.), The Robot in the Garden: Telerobotics and Telepistemology in the Age of the Internet (MIT Press: Cambridge, Massachusetts, 2000)

Goldberg, Ken, and Siegwart, Roland (eds), Beyond Webcams: An Introduction to Online Robots (MIT Press: Cambridge, Massachusetts, 2001)

Goriunova, Olga, Art Platforms and Cultural Production on the Internet (Routledge: Oxford, UK/New York, 2013)

Graham, Beryl, New Collecting: Exhibiting and Audiences after New Media Art (Ashgate: Surrey, UK, 2014)

Grau, Oliver (ed.), Imagery in the 21st Century (MIT Press: Cambridge, Massachusetts, 2011)

Grau, Oliver (ed.), MediaArtHistories (MIT Press: Cambridge, Massachusetts, 2007)

Grau, Oliver, Virtual Art: From Illusion to Immersion (MIT Press: Cambridge, Massachusetts, 2004)

Hansen, Mark, Bodies in Code: Interfaces with Digital Media (Routledge: London, 2006)

Hansen, Mark, New Philosophy for New Media (MIT Press: Cambridge, Massachusetts, 2006)

Haraway, Donna J., Simians, Cyborgs, and Women: The Reinvention of Nature (Routledge: New York and London, 1991)

Harris, Craig (ed.), Art and Innovation: The Xerox PARC Artist-in-Residence Program (MIT Press: Cambridge, Massachusetts, 1999)

Hayles, N. Katherine, How We Became Posthuman: Virtual Bodies in Cybernetics, Literature, and Informatics (University of Chicago Press: Chicago, 1999)

Hayles, N. Katherine, Writing Machines (MIT Press: Cambridge, Massachusetts, 2002)

Hocks, Mary E., and Kendrick, Michelle R. (eds), Eloquent Images: Word and Image in the Age of New Media (MIT Press: Cambridge, Massachusetts, 2005)

Huhtamo, Erkki, Illusions in Motion: Media Archaeology of the Moving Panorama and Related Spectacles (MIT Press: Cambridge, Massachusetts, 2013)

Huhtamo, Erkki and Parikka, Jussi (eds), Media Archaeology: Approaches, Applications, and Implications (University of California Press: Berkeley, California, 2011)

Ippolito, Jon and Rinehart, Richard, Re-collection: Art, New Media, and Social Memory (MIT Press: Cambridge, Massachusetts, 2014)

Jenkins, Henry, and Thorburn, David (eds), Democracy and New Media (MIT Press: Cambridge, Massachusetts, 2004)

Kwastek, Katja, Aesthetics of Interaction in Digital Art (MIT Press: Cambridge, Massachusetts, 2013)

Landow, George P. (ed.), Hyper/Text/Theory (The Johns Hopkins University Press: Baltimore and London, 1994)

Landow, George P., Hypertext: The Convergence of Contemporary Critical Theory and Technology (The Johns Hopkins University Press: Baltimore and London, 1992)

Lanier, Jaron, 'Agents of Alienation', http://www.well.com/user/jaron/agentalien.html

Lanier, Jaron, Who owns the Future? (Simon & Schuster: New York, 2013)

Levy, Steven, Artificial Life: A Report from the Frontier Where Computers Meet Biology, reprint edition (Vintage Books: New York, 1993)

Lovejoy, Margot, Paul, Christiane and Vesna, Victoria (eds), Context Providers: Conditions of Meaning in Media Arts (Intellect / University of Chicago Press: Chicago, Illinois, 2011)

Lovejoy, Margot, Postmodern Currents: Art and Artists in the Age of Electronic Media, revised edition (Prentice Hall: Upper Saddle River, New Jersey, 1996)

Lovink, Geert, Dark Fiber: Tracking Critical Internet Culture (MIT Press: Cambridge, Massachusetts, 2002)

Lovink, Geert, *Uncanny Networks: Dialogues with the Virtual Intelligentsia* (MIT Press: Cambridge, Massachusetts, 2003)

Lunenfeld, Peter (ed.), *The Digital Dialectic: New Essays on New Media* (MIT Press: Cambridge, Massachusetts, 1999)

Lunenfeld, Peter, *Snap to Grid: A User's Guide to Digital Arts, Media, and Cultures* (MIT Press: Cambridge, Massachusetts, 2000)

Manovich, Lev, *The Language of New Media* (MIT Press: Cambridge, Massachusetts, 2002)

Manovich, Lev, *Software Takes Command* (Bloomsbury Academic: New York, London, New Delhi, and Sydney, 2013)

Mitchell, William J., *City of Bits: Space, Place and the Infobahn* (MIT Press: Cambridge, Massachusetts, 1995)

Mitchell, Robert, and Turtle, Phillip (eds), *Data Made Flesh, Embodying Information* (Routledge: New York, 2004)

Moser, Mary Anne, and MacLeod, Douglas (eds), *Immersed in Technology: Art and Virtual Environments* (MIT Press: Cambridge, Massachusetts, 1995)

Munster, Anna, *Materializing New Media: Embodiment in Information Aesthetics* (Dartmouth College Press: Lebanon, New Hampshire, 2006)

Murray, Janet Horowitz, *Hamlet on the Holodeck: The Future of Narrative in Cyberspace* (MIT Press: Cambridge, Massachusetts, 1998)

Nelson, Theodor, *Computer Lib/Dream Machines* (Tempus Books: Redmond, Washington, 1987)

Nelson, Theodor, *Literary Machines* (Mindful Press: Sausalito, California, 1982)

Packer, Randall, and Jordan, Ken (eds), *Multimedia: From Wagner to Virtual Reality*, expanded edition (W. W. Norton & Company: New York, 2002)

Parikka, Jussi, *What is Media Archaeology?* (Polity Press: Cambridge, UK / Malden, Massachusetts 2012)

Paul, Christiane (ed.), *New Media in the White Cube and Beyond* (University of California Press: Berkeley, California 2008)

Popper, Frank, *Origins and Development of Kinetic Art* (Studio Vista: London, 1968)

Quaranta, Domenico, *Beyond New Media Art* (Link Editions: Brescia, Italy, 2013)

Reas, Casey, and Fry, Ben, *Processing: A P Programming Handbook for Visual Designers and Artists* (MIT Press: Cambridge, Massachusetts, 2007)

Rheingold, Howard, *The Virtual Community: Homesteading on the Electronic Frontier*, revised edition (MIT Press: Cambridge, Massachusetts, 2000)

Schwarz, Hans-Peter, *Media Art History, Media Museum ZKM, Karlsruhe* (Prestel: Munich and New York, 1997)

Shanken, Edward, *Art and Electronic Media* (Phaidon Press: London, UK, 2009)

Shaw, Jeffrey, and Weibel, Peter (eds), *Future Cinema: The Cinematic Imaginary After Film* (MIT Press: Cambridge, Massachusetts, 2003)

Stone, Allucquere Rosanne, *The War of Desire and Technology at the Close of the Mechanical Age* (MIT Press: Cambridge, Massachusetts, 1995)

Stubbs, Phoebe (ed.), *Art and the Internet* (Blackdog Publishing: London, UK, 2014)

Turing, Alan, and Ince, D. C. (ed.), *Collected Works of A. M. Turing: Mechanical Intelligence* (North-Holland: New York, 1992)

Turkle, Sherry, *Alone Together* (Basic Books: New York, 2011)

Turkle, Sherry, *Life on the Screen: Identity in the Age of the Internet* (Simon & Schuster: New York, 1995)

Vesna, Victoria (ed.), *Database Aesthetics: Art in the Age of Information Overflow* (University of Minnesota Press: Minneapolis, Minnesota, 2007)

Wardrip-Fruin, Noah, and Harrigan, Pat (eds), *First Person: New Media as Story, Performance, and Game* (MIT Press: Cambridge, Massachusetts, 2006)

Wardrip-Fruin, Noah, and Montfort, Nick, *The New Media Reader* (MIT Press: Cambridge, Massachusetts, 2003)

Weibel, Peter, and Druckrey, Timothy (eds), *net.condition: art and global media* (MIT Press: Cambridge, Massachusetts, 2001)

Weizenbaum, Joseph, *Computer Power and Human Reason: From Judgment to Calculation* (W. H. Freeman: San Francisco, California, 1976)

Wiener, Norbert, *Cybernetics: Or Control and Communication in Animal and the Machine*, second edition (MIT Press: Cambridge, Massachusetts, 1965)

Wilson, Stephen, *Information Arts: Intersections of Art, Science, and Technology* (MIT Press: Cambridge, Massachusetts, 2001)

Youngblood, Gene, *Expanded Cinema* (E. P. Dutton: New York, 1970)

# 插图清单

作品尺寸以厘米和英寸标注，高在前，
宽在后。

**1** Nadav Hochman, Lev Manovich and Jay Chow, *Phototrails.net*, 2012. Radial image plot visualization of 11,758 photos shared on Instagram in Tel Aviv, Israel, 25–26 April 2012. Courtesy of Nadav Hochman, Lev Manovich, and Jay Chow. **2** Jeffrey Shaw, *The Legible City (Amsterdam)*, 1990. Courtesy of the artist. **3** UNIVAC. John W Mauchly Papers, Rare Book and Manuscript Library, University of Pennsylvania, Philadelphia. **4** Marcel Duchamp, *Rotary Glass Plates (Precision Optics [in motion])*, 1920. Yale University Art Gallery, Gift of Société Anonyme. © Succession Marcel Duchamp/ADAGP, Paris and DACS, London 2003. **5** László Moholy-Nagy, *Kinetic sculpture moving*, c. 1933. Courtesy George Eastman House. © DACS 2003. **6** Nam June Paik, *Random Access*, 1963. Manfred Montwé. **7** Charles A. Csuri, *22 Hummingbird: Birds in a Circle*, 1967. © Charles A. Csuri. **8** John Whitney, *Catalog*, 1961. 16mm film, 7 minutes. © The Estate of John and James Whitney. Photo courtesy The iotaCenter, Los Angeles. **9** James Whitney, *Yantra*, 1957, 16mm film, 8 minutes. © The Estate of John and James Whitney. Photo courtesy The iotaCenter, Los Angeles. **10** 'Cybernetic Serendipity' exhibition poster, 1968. Institute of Contemporary Arts, London. © Tate, London 2003. **11** Douglas Davis, *The Last 9 Minutes*, 1977. Courtesy of the artist, and Ronald Feldman Fine Arts, New York. Photo © Ute Klophaus. **12a,b** Keith Sonnier and Liza Bear, *Send/Receive Satellite Network: Phase II*, 1977. Live two-way transmission via CTS satellite. Andy Horowitz, Liza Bear, and Keith Sonnier at the Battery City Park landfill. **12c** Keith Sonnier and Liza Bear, *Send/Receive Satellite Network: Phase II*, 1977. Live two-way transmission via CTS satellite. Dancers: Margaret Fisher (San Francisco) and Nancy Lewis (New York). Photo Gwenn Thomas. **13** Kit Galloway and Sherrie Rabinowitz, *Satellite Arts*, 1977. Conceived and produced by artists Kit Galloway and Sherrie Rabinowitz. Dancers 'Mobilus Dance Troup'. Images by Galloway/Rabinowitz. **14** Charles A. Csuri, *Sinescape*, 1967. Computer plotting paper, 30.5 × 91.4 (12 × 36). © Charles A. Csuri. **15** Charles A. Csuri, *Sculpture Graphic/Three Dimensional Surface*, 1968. Wood, 57.2 (22.5) high. © Charles A. Csuri. **16** Charles A. Csuri, *GOSSIP (Algorithmic painting)*,1989. Cibachrome print, 121.9 × 172.7 (48 × 68). © Charles A. Csuri. **17** Nancy Burson, *First and Second Beauty Composites (First Composite: Bette Davis, Audrey Hepburn, Grace Kelly, Sophia Loren, and Marilyn Monroe; Second Composite: Jane Fonda, Jacqueline Bisset, Diane Keaton, Brooke Shields, and Meryl Streep)*, 1982. Gelatin silver prints, each 19.1 × 21.6 (7½ × 8½). © Nancy Burson with Richard Carling and David Kramlich. **18** Lillian F. Schwartz, *Mona/Leo*, 1987. Computer, dimensions vary. © 1987 Computer Creations Corp. All rights reserved. Reproduction by permission. **19** Robert Rauschenberg, *Appointment*, 2000. 16 colour screenprint, edition of 54, 76.2 × 55.9 (30 × 22).

© 2000, Robert Rauschenberg and Gemini G.E.L. llc. Photo Courtesy of Gemini G.E.L. llc, Los Angeles. © Robert Rauschenberg/DACS, London/VAGA, New York 2003. **20** Scott Griesbach, *Dark Horse of Abstraction*, 1995. Iris print, 50.8 × 61 (20 × 24). Courtesy of Scott Griesbach. **21** Scott Griesbach, *Homage to Jenny Holzer and Barbara Kruger*, 1995. Iris print, 68.6 × 61 (27 × 24). Courtesy of Scott Griesbach. **22** KIDing ® , *I Love Calpe 5*, 1999. C-print, 51 × 51 (20⅛ × 20⅛). Courtesy of the artists. **23** Annu Palakunnathu Matthew, *Bollywood Satirized: Bomb*, 1999. Luminage digital print, 122 × 203 (48 × 79⅞). Annu Palakunnathu Matthew, Courtesy Sepia International Inc., New York. **24** Annu Palakunnathu Matthew, *Bollywood Satirized: What Will People Think?*, 1999. Luminage digital print, 190 × 122 (74¾ × 48). Annu Palakunnathu Matthew, Courtesy Sepia International Inc., New York. **25** Ken Gonzales-Day, *Untitled #36 (Ramoncita at the Cantina)*, 1996. From the series, *The Bone Grass Boy: The Secret Banks of the Conejos River series*, 1996. Digital C-print, 45.7 × 66 (18 × 26). © Ken Gonzales-Day. **26** Patricia Piccinini, *Last Day of the Holidays*, 2001. SO2, series of three images, edition of sixty, C-type colour photograph, 80 × 80 (31½ × 31½). Courtesy of the artist and Roslyn Oxley9 Gallery, Sydney. **27** Charles Cohen, *12b*, 2001. Archival inkjet print, 26.6 × 17.5 (10½ × 6⅞). © Charles Cohen, 2001. **28** Charles Cohen, *Andie 04*, 2001. Archival inkjet print,15.2 × 22.9 (6 × 9). © Charles Cohen, 2001. **29** Alexander Apostol, *Residente Pulido: Royal Copenhague*, 2001. Digital colour photograph, 200 × 150 (79 × 59). Courtesy of the artist and Sicardi Gallery, Houston. **30** Alexander Apostol, *Residente Pulido: Rosenthal*, 2001. Digital colour photograph, 200 × 150 (79 × 59). Courtesy of the artist and Sicardi Gallery, Houston. **31, 32** Paul M. Smith, from the series *Action*, 2000. Exhibited as ceiling-mounted transparencies in light boxes. Two sizes 125 × 155 (49½ × 61) and 100 × 125 (39⅜ × 49½). Both editions of five. Courtesy of Robert Sandelson Gallery, London. **33** Paul M. Smith, from the series *Artists Rifles*, 1997. Exhibited as framed colour prints, 90 × 60 (35⅜ × 23⅝). Courtesy of Robert Sandelson Gallery, London. **34** Gerald van der Kaap, *12th of Never*, c. 1999. Cibachrome print/dibond/plexiglass/wood, edition of three versions, 125 × 156 (49½ × 61⅜). Courtesy TORCH Gallery, Amsterdam. **35** Craig Kalpaljian, *Corridor*, 1997. Cibachrome print, 76.2 × 101.6 (30 × 40). Courtesy Andrea Rosen Gallery, New York. **36** Joseph Scheer, *Arctia Caja Americana*, 2001. Iris prints, 86.4 × 116.8 (34 × 46). Digital scans courtesy of Joseph Scheer. **37** Joseph Scheer, *Ctenucha Virginica*, 2001. Iris prints, 86.4 × 116.8 (34 × 46). Digital scans courtesy of Joseph Scheer. **38** Jospeh Scheer, *Zeuzera Pyrina*, 2001. Iris prints, 86.4 × 116.8 (34 × 46). Digital scans courtesy of Joseph Scheer. **39** Peter Campus, *Mere*, 1994. Framed cibachrome print from a digital file, 74.1 × 107.8 (29³⁄₁₆ × 42⁷⁄₁₆). Courtesy of Peter Campus. **40** Oliver Wasow, *Untitled #339*, 1996. C-print, Courtesy Janet Borden, Inc., New York. **41** Daniel Canogar, *Horror Vacui*, 1999. Digital print on paper, variable dimensions, edition of ten. Courtesy Galeria Helga de Alvear, Madrid. **42** Daniel Canogar, *Digital Hide 2*, 2000. Digital print

on paper, 75 × 75 (29½ × 29½), edition of five. Courtesy Galeria Helga de Alvear, Madrid. **43** Dieter Huber, *Klone #100*, 1997. Computer-generated photograph/diasec, 125 × 110 (49½ × 43½). 1000Eventi, Milan. **44** Dieter Huber, *Klone #76*, 1997. Computer-generated photograph/diasec, 125 × 165 (49½ × 65). 1000Eventi, Milan. **45** Dieter Huber, *Klone #117*, 1998–9. Computer-generated photograph/diasec, 90 × 150 (35⅜ × 59). Galerie Nusser & Baumgart, Munich. **46** William Latham, *HOOD2*, 1995. Computer program. © William Latham. **47** William Latham, *SERIOA2A*, 1995. Computer program. © William Latham. **48** Andreas Müller-Pohle, *Digital Scores III (after Nicéphore Niépce)*, 1998. Iris inkjet print, eight panels each 66 × 66 (26 × 26). Production Artificial Image, Berlin. © Andreas Müller-Pohle, Berlin/Göttingen. **49** Andreas Müller-Pohle, *Face Code 2134 (Kyoto)*, 1998–9. Iris inkjet print, 60 × 80 (23⅝ × 31½). Production Artificial Image, Berlin. © Andreas Müller-Pohle, Berlin/Göttingen. **50** Andreas Müller-Pohle, *Blind Genes, IV_28_AF254868*, 2002 (detail). Digital lambda print. Cibachrome on aluminium under acrylic glass, 95 × 100 (37⅜ × 39⅜). Production CCS, Berlin. © Andreas Müller-Pohle, Berlin/Göttingen. **51** Warren Neidich, *Conversation Map (I worked on my film today. Are you dating someone now?)*, 2002. Light box, 76.2 × 101.6 (30 × 40). **52** Warren Neidich, *Conversation Map (I am love with him, Kevin Spacey)*, 2002. Light box, 76.2 × 101.6 (30 × 40). **53** Casey Williams, *Tokyogaze III*, 2000. Inkjet on fabric, 203.2 × 101.6 (80 × 40). Courtesy of the artist and The Barbara Davis Gallery, Houston. **54** Ana Marton, *3x5*, 2000. Three digitally printed rolls, 20.3 high × 152.4 long (8 high × 60 long), each roll has five photographs. Courtesy of Ana Marton. **55** Carl Fudge, *Rhapsody Spray 1*, 2000. Screenprint, edition of six, 133.4 × 152.4 (52½ × 62½). Courtesy Ronald Feldman Fine Arts, New York. Photo Hermann Feldhaus. **56** Chris Finley, *Goo Goo Pow Wow 2*, 2001. Sign enamel on canvas over wood, 121.9 × 243.8 (48 × 96). Courtesy of the artist and Rena Bransten Gallery, San Francisco. **57** Joseph Nechvatal, *the birth Of the viractual*, 2001. Acrylic on canvas, 177.8 × 177.8 (70 × 70). Julia Friedman Gallery, Chicago. **58** Joseph Nechvatal, *vOluptuary drOid décOlletage*, 2002. Acrylic on canvas, 167.6 × 304.8 (66 × 120). Universal Concepts Unlimited, New York. **59** Jochem Hendricks, *EYE*, 2001 (weekend entertainment guide of *The San Jose Mercury News*), 52 pages, edition of 5,000 copies to 2003, published by San Francisco Museum of Modern Art, San Francisco 2001. *EYE* was published by the San Francisco Museum of Modern Art, kindly supported by *The San Jose Mercury News*. **60** Jochem Hendricks, *Blinzeln*, 1992. Ink on paper, 61 × 43 (24 × 16⅞). Collection of Kasper König, Cologne. **61** Jochem Hendricks, *Fernsehen*, 1992. Ink on paper, 61 × 43 (24 × 16⅞). Collection Mr. and Mrs. Orloff, Frankfurt. **62a** Robert Lazzarini, *skulls*, 2000. Installation view at 'Bitstreams', Whitney Museum of American Art, New York. Courtesy Whitney Museum of American Art, photo John Berens. **62b** Robert Lazzarini, *skull*, 2000. Resin, bone, pigment, 48.3 × 12.7 × 15.2 (19 × 5 × 6). Courtesy Whitney Museum of American Art, photo John Berens. **62c** Robert

263

Lazzarini, *skull*, 2000. Resin, bone, pigment, 33 × 12.7 × 15.2 (13 × 5 × 6). Courtesy Whitney Museum of American Art, photo John Berens. **63** Michael Rees, *Anja Spine Series 5*, 1998. Polycarbonate sintered plastic, 50.8 (20) high. Process: selective laser sintering. **64a** Michael Rees, *A Life Series 002*, 2002. Digital sculpture. **64b** Michael Rees, *A Life movie (monster Series)*, 2002. Digital animation. **65** Karin Sander, *Bernhard J. Deubig 1:10*, 1999. Three-dimensional bodyscan of the original person, FDM (Fused Deposition Modelling), rapid prototyping, ABS (Acrylonitrile – Butadiene – Styrene) plastic, airbrush. Courtesy of the artist and D'Amelio Terras, New York. **66** Jim Campbell, *5th Avenue Cutaway #2*, 2001. Custom electronics, 768 LEDs, plexiglas, 60 × 80 × 5 (23⅝ × 31½ × 2). With the financial assistance of The Daniel Langlois Foundation for Art, Science and Technology. Courtesy of the artist. **67** John F. Simon Jr, *Color Panel v1.0*, 1999. Software, Apple Powerbook 280c and acrylic, edition of twelve, 34.3 × 26.7 × 7.6 (13½ × 10½ × 3). Courtesy of the artist and Sandra Gering Gallery, New York. **68** Jeffrey Shaw, *The Legible City (Manhattan)*, 1989. Digital installation. Courtesy of the artist. **69** Jeffrey Shaw, *The Distributed Legible City*, 1998. Digital installation. Courtesy of the artist. **70a** Rafael Lozano-Hemmer, with Will Bauer and Susie Ramsay, *Displaced Emperors (Relational Architecture #2)*, 1997. Intervention on the Habsburg Castle in Linz, Austria. Photo Dietmar Tollerind. **71** Rafael Lozano-Hemmer, *Vectorial Elevation (Relational Architecture #4)*, 2002. New version of the telematic installation for the Artium Square in the city of Vitoria, Basque Country. Light sculptures submitted by participants on the net and rendered in the sky by eighteen robotic searchlights. The website www.alzado.net contains all the archived designs. Photo David Quintas. **72** Erwin Redl, *Shifting, Very Slowly*, 1998–9. Computer-controlled LED light installation exhibition image, 444, Apex Art, New York, 1219.2 × 762 × 487.7 (40 ft × 25 ft × 16 ft). Courtesy of Erwin Redl. **73** Erwin Redl, *MATRIX IV*, 2001. LED light installation exhibition image, 'Creative Time – Massless Medium: Explorations in Sensory Immersion', Brooklyn Anchorage, Brooklyn, New York, 1524 × 1524 × 609 (50 ft × 50 ft × 20 ft). Courtesy of Erwin Redl. **74** Asymptote, *Fluxspace 3.0 Mscape City*, 2002. Digital installation. Photo Christian Richters. **75** Masaki Fujihata, *Global Interior Project*, 1996. Interactive digital installation. Masaki Fujihata and Keio University. **76a, b** Polar, Artlab 10, Hillside plaza, Tokyo, Marko Peljhan in collaboration with Carsten Nicolai, 2000. **77** Jesse Gilbert, Helen Thorington, and Marek Walczak, with Hal Eager, Jonathan Feinberg, Mark James and Martin Wattenberg, *Adrift*, 1997–2001. Multimedia installation. Images from *Adrift* (2000) by Helen Thorington and Marek Walczak. **78** Knowbotic Research, *Dialogue with the Knowbotic South* , 1994–97. Interactive digital installation. **79** Knowbotic Research, *10_dencies*, 1997–99. Interactive digital installation and website. **80** Perry Hoberman, *Cathartic User Interface*, 1995/2000. Digital installation. **81** Perry Hoberman, *Bar Code Hotel*, 1994. Interactive digital projection. **82** Perry Hoberman, *Timetable*, 1999. Interactive

digital projection. **83** Bill Seaman with Gideon May, *The World Generator/The Engine of Desire* (details generated with VR installation), c. 1995–present. Interactive digital projection. Funded in part by the Australian Film Commission. **84** Bill Seaman with Todd Berreth, *An Engine of Many Senses*, 2013. Generative installation, sample video/audio output from real-time engine (32:9 aspect ratio for two screens), custom software written in C++/OpenGL, digital video/audio source material. Courtesy Bill Seaman. **85** Jeffrey Shaw, *The Golden Calf*, 1994. Virtual sculpture installation. Courtesy of the artist. **86** Michael Naimark, *Be Now Here*, 1995–7. Interactive digital projection. Photo Composite Ignazio Morresco. **87** Jeffrey Shaw, *Place, a user's manual*, 1995. Interactive digital projection. Courtesy of the artist. **88** Luc Courchesne, *The Visitor – Living by Numbers*, 2001. Interactive digital projection. Photo Richard-Max Tremblay. **89** Rafael Lozano-Hemmer, *Body Movies (Relational Architecture #6)*, 2001.. Installation at the Schouwburg Square in Rotterdam featuring 1,200 square metres of interactive projections. Photo Arie Kievit. **90** Jennifer and Kevin McCoy, *Every Shot Every Episode*, 2001. Mixed media sculpture with electronics, custom video playback unit, 40.6 × 50.8 × 5.1 (16 × 20 × 2) with 275 video discs, edition of five + AP. Courtesy of Postmasters Gallery, New York. **91** Jennifer and Kevin McCoy, *How I learned*, 2002. Mixed media sculpture with electronics, 91.4 × 142.2 × 17.8 (36 × 57 × 7), edition of four + AP. Courtesy of Postmasters Gallery, New York. **92** Jim Campbell, *Hallucination*, 1988–90. Video installation. Courtesy of the artist. **93** Wolfgang Staehle, *Empire 24/7*, 2001. Video installation. Courtesy of the artist. **94** Grahame Weinbren, *Sonata*, 1991–3. Video screen grab from *Sonata*. © Grahame Weinbren. **95** Toni Dove, stills from the project *Artificial Changelings*, 1998. Interactive digital projection. Courtesy of Toni Dove, Bustlamp Productions, Inc.. **96** Toni Dove, *Spectropia*, 2008. Live mix interactive cinema performance at the Experimental Media and Performing Arts Center, Troy, New York. Courtesy of Toni Dove. **97** David Blair, *WAXWEB*, 1993. Interactive online feature film. Courtesy of David Blair. **98** Nick Crowe, *Discrete Packets*, 2000. Interactive website. Courtesy of Nick Crowe. **99** Philippe Parreno and Pierre Huyghe, *No Ghost, Anywhere out of the World*, 2000. Digital animation. Courtesy Air de Paris. **100** Oliana Lialina, *Summer*, HTML, GIF. Courtesy of Oliana Lialina **101** Olia Lialina, *My Boyfriend Came Back from the War*, 1996. Interactive website. Courtesy of Olia Lialina. **102** Jon Ippolito, Janet Cohen, and Keith Frank, *The Unreliable Archivist*, 1998. Interactive website. Courtesy of the artists. **103** Thomson & Craighead, *CNN Interactive Just Got More Interactive*, 1999. Interactive installation and website. Courtesy Mobile Home, London. **104** I/O/D, *Webstalker*, 1997– present. Alternative web browser. **105** Maciej Wisniewski, *netomat'*, 1999. Alternative web browser. Courtesy of the artist. **106** Mark Napier, *Riot*, 1999. Alternative web browser. www.potatoland.org/riot. **107** Adriene Jenik, Lisa Brenneis, and the Desktop Theater Troupe, *Desktop Theater*, 1997–present. Interactive website. Production *waitingforgodot.com*, premiered

live at the Second Annual Digital Storytelling Conference, September 1997. didi: Lisa Brenneis, gogo: Adriene Jenik, extras: The Palacians, graphics: Adriene Jenik and Lisa Brenneis, bg graphics: Jim Bumgarten, screen capture: Lisa Brenneis, 1997. **108** tsunamii.net, *alpha 3.4*, 2002. Multimedia installation. Photo Werner Maschmann. **109** James Buckhouse in collaboration with Holly Brubach, *Tap*, 2002. Sketch of a dancer from *Tap* performing on a PDA (personal digital assistant). **110a** Charlotte Davies, *Shadow Screen*. Immersant behind shadow screen during live performance of immersive virtual reality environment, *Ephémère*, 1998. **110b** Charlotte Davies, *Tree Pond*. Digital frame captured in real-time through HMD (head-mounted display) during live performance of immersive virtual reality environment, *Osmose*, 1995. **110c** Charlotte Davies, *Forest Grid*. Digital frame captured in real-time through HMD (head-mounted display) during live performance of immersive virtual reality environment, *Osmose*, 1995. **111a** Charlotte Davies, *Summer Forest*. Digital frame captured in real-time through HMD (head-mounted display) during live performance of immersive virtual reality environment, *Ephémère*, 1998. **111b** Charlotte Davies, *Seeds*. Digital frame captured in real-time through HMD (head-mounted display) during live performance of immersive virtual reality environment, *Ephémère*, 1998. **112** Jeffrey Shaw, *EVE*, 1993. Virtual reality interactive environment. Courtesy of the artist. **113** Agnes Hegedüs, *Memory Theater VR*, 1997. Interactive environment. © Agnes Hegedüs, Media Museum, ZKM Center for Art and Media, Karlsruhe. **114** Tamiko Thiel and Zara Houshmand, *Beyond Manzanar*, 2000. Interactive digital projection. © 2000 Tamiko Thiel and Zara Houshmand. **115** Peter d'Agostino, *VR/RV: A Recreational Vehicle in Virtual Reality*, 1993. Collection of the artist. © 1993, Peter d'Agostino. (The video version is distributed by Electronic Arts Intermix, New York, © 1994). **116** Golan Levin, *Scribble*, 2000. An audio-visual performance at Ars Electronica 2000 conducted on custom software by Golan Levin. Performers (left to right): Scott Gibbons, Gregory Shakar, Golan Levin. Photo Pascal Maresch. **117** John Klima, *Glasbead*, 1999. Multi-user collaborative musical interface. Courtesy of Postmasters Gallery, New York. **118** Golan Levin, *Telesymphony*, 2001. Premiere concert performed at Ars Electronica 2001. Performers (left to right): Gregory Shakar, Scott Gibbons, Golan Levin. Photo Pascal Maresch. **119** Chris Chafe and Greg Niemeyer, *Ping*, 2001. Digital sound installation. © Chris Chafe and Greg Niemeyer, 2001. **120** Toshio Iwai, *Piano – as image media*, 1995. Digital sound installation. Produced at the Artist in Residence program of the Institute for Image Media, ZKM Center for Art and Media, Karlsruhe. © 1995 Toshio Iwai. **121** Karl Sims, images from *Galápagos*, 1997. Interactive digital installation. **122** Christa Sommerer and Laurent Mignonneau, *A-Volve*, 1994. Interactive computer installation. Supported by NTT-ICC Japan and NCSA, USA, © 1994. **123** Christa Sommerer and Laurent Mignonneau, *Life Spacies*, 1997. Online

artificial life environment. Collection of the NTT-ICC Museum, Japan, © 1997. **124** Christa Sommerer and Laurent Mignonneau, *Interactive Plant Growing*, 1992. Interactive computer installation. Collection of the Media Museum, ZKM Center for Art and Media, Karlsruhe © 1992. **125** Thomas Ray, *Tierra*, 1998. Computer software program. Courtesy of Tom Ray. **126** Rebecca Allen, *Emergence: The Bush Soul (#3)*, 1999. Computer software program. Rebecca Allen and the Emergence Team. **127** Kenneth Rinaldo, *Autopoesis*, 2000. Digital sculpture installation. Alien Intelligence exhibition, Museum of Contemporary Art Kiasma, Helsinki, 2000. Photo Central Art Archives/Petri Virtanen, Eweis Yehia. **128** Ken Feingold, *Self-Portrait as the Center of the Universe*, 1998–2001. Silicone, pigment, fibreglass, steel, electronics, digital projection, puppets, dimensions variable. Courtesy Postmasters Gallery, New York. Photo Patterson Beckwith. **129** Ken Feingold, *Sinking Feeling*, 2001. Silicone, pigment, fibreglass, steel, electronics, digital projection, 38.1 × 45.7 × 132.1 (15 × 18 × 52). Courtesy of Postmasters Gallery, New York. **130** Ken Feingold, *If/Then*, 2001. Silicone, pigment, fibreglass, steel, electronics, 61 × 71.1 × 61 (24 × 28 × 24). Private collection, USA. **131** David Rokeby, *Giver of Names*, 1991–present. Interactive digital installation. Photo Robert Keziere. **132** Noah Wardrip-Fruin, Adam Chapman, Brion Moss, and Duane Whitehurst, *The Impermanence Agent*, 1998–present. Software agent program. The Impermanence Agent Project. **133** Robert Nideffer, *PROXY*, 2001. Software agent program. Courtesy of the artist. **134** Ken Goldberg and Joseph Santarromana, *Telegarden*, 1995–2004. Interactive telematic installation, accessible at http://telegarden.aec.at. Co-directors: Ken Goldberg and Joseph Santarromana. Project team: George Bekey, Steven Gentner, Rosemary Morris, Carl Sutter, Jeff Wiegley, Erich Berger. Photo Robert Wedemeyer. **135** Ken Goldberg, *Mori*, 1999–present. Internet-based earthwork. Project team: Ken Goldberg, Randall Packer, Gregory Kuhn, and Wojciech Matusik. Photo Takashi Otaka. **136** Eduardo Kac, *Teleporting an Unknown State*, 1994–6. Interactive biotelematic work on the internet. Courtesy Julia Friedman Gallery, Chicago. **137** Masaki Fujihata, *Light on the Net*, 1996. Interactive digital sculpture and website. Masaki Fujihata, Keio University and Softopia, Gifu. **138** Eduardo Kac, *Uirapuru*, 1996–9. Interactive telepresence work on the internet. Courtesy Julia Friedman Gallery, Chicago. **139** Eduardo Kac, *Rara Avis*, 1996. Interactive telepresence work on the internet. Courtesy Julia Friedman Gallery, Chicago. **140** Eric Paulos and John Canny, *PRoP*, 1997–present. One of several different versions (1997–2002) of a Personal Roving Presence (PRoP) system enabling remote tele-embodiment, www.prop.org. **141** ParkBench (Nina Sobell and Emily Hartzell), *VirtuAlice: Alice Sat Here*, 1995. Interactive robotic installation. David Bacon, Fred Hansen, Toto Paxia. Thanks to NYU CAT LAB. **142** Adrianne Wortzel, *Camouflage Town*, 2001. Telerobotic installation. Commissioned by the Whitney Museum of American Art. Developed at The Cooper Union for the Advancement of

Science and Art with a grant from the National Science Foundation (Grant No. DUE 9980873) and support from the NSF Gateway Engineering Education Coalition at Cooper Union. **143** Lynn Hershman, *Tillie, the Telerobotic Doll*, 1995–8. Interactive robotic installation and website. Courtesy of Lynn Hershman. **144** Steve Mann, *Wearable Wireless Webcam*, 1980–present. Wireless telepresence device and website. **145** Tina LaPorta, *Re:mote_corp@REALities*, 2001. Website. **146** Stelarc, *Exoskeleton*, 1999. Event for extended body and walking machine. Cyborg Frictions, Dampfzentrale Bern, 1999. Robot Construction, F18, Hamburg, programming, Lars Vaupel. Sponsored by SMC Pneumatics (Australia and Germany). Photo Dominik Landwehr. **147** Stelarc, *Ping Body*, 1996. Internet activated/internet uploaded. 'Digital Aesthetics', Artspace, Sydney, 10 April 1996. Diagram, Stelarc, sound design, Rainer Linz, Melbourne, internet software interface, Gary Zebington, Dimitri Aronov and the Merlin Group, Sydney. **148** Victoria Vesna, *Bodies, Inc*, 1995. Interactive website. Courtesy of Victoria Vesna. **149** Monika Fleischmann, Wolfgang Strauss, and Christian-A Bohn, *Liquid Views*, 1993. Interactive digital sculpture. Christian-A Bohn. **150** Eduardo Kac, *Time Capsule*, 1997. Interactive biotelematic work on the internet and live television. Courtesy Julia Friedman Gallery, Chicago. **151** Stahl Stenslie, *The First Generation Inter_Skin Suit*, 1994. Interactive installation. © Stahl Stenslie, 1994. **152** Kazuhiko Hachiya, *Inter Discommunication Machine*, 1993. Interactive installation. Photo Kurokawa Mikio. **153** Scott Snibbe, *Boundary Functions*, 1998. Interactive installation. Photo courtesy of Scott Snibbe. **154** Marek Walczak and Martin Wattenberg, *Apartment*, 2001. Interactive digital installation. By Marek Walczak and Martin Wattenberg with additional programming by Jonathan Feinberg. **155** Benjamin Fry, *Valence*, 1999. Data-visualization software. MIT Media Laboratory, Aesthetics + Computation Group © 1999–2003. **156** W. Bradford Paley, *TextArc*, 2002. Data-visualization software. www.textarc.org. **157** George Legrady, *Pockets Full of Memories*, 2001. Installation and website, Centre Pompidou, Paris, 2001. Photo George Legrady http://pocketsfullofmemories.com. **158a** Alex Galloway and RSG, *Carnivore: amalgatmosphere*, 2001–present. Data-visualization software. Courtesy of Josh Davis and Alex Galloway. **158b** Alex Galloway and RSG, *Carnivore: Black and White*, 2001–present. Data-visualization software. Courtesy of Mark Napier and Alex Galloway. **158c** Alex Galloway and RSG, *Carnivore: Guernica*, by Entropy8Zuper!, 2001–present. Data-visualization software. Courtesy of Entropy8Zuper! (Michaël Samyn and Auriea Harvey), http://entropy8zuper.org/guernica, and Alex Galloway. **159** Lisa Jevbratt/C5, *1:1*, 1999–2001. Data-visualization software. Courtesy of Lisa Jevbratt/C5. **160** Nancy Paterson, *Stock Market Skirt*, 1998. Multimedia sculpture. Courtesy of the artist. **161** John Klima, *ecosystm*, 2000. Data-visualization software. Courtesy of Postmasters Gallery New York. **162** Lynn Hershman, *Synthia*, 2001. Multimedia sculpture. Courtesy of Lynn Hershman. **163** ART+COM, *TerraVision*,

1994–present. Visual presentation, ART+COM AG, since 1994. **164** John Klima, *Earth*, 2001. Geo-spatial visualization system. Courtesy of Postmasters Gallery, New York. **165** ART+COM, *Ride the Byte*, 1998. Interactive installation, ART+COM AG, 1998. **166** Warren Sack, *Images from the Conversation Map*, 2001–present. Communication mapping browser. © 2001 Warren Sack. **167** Fernanda Viégas and Martin Wattenberg, *Many Eyes: Treemap*, 2007. Interactive website. Courtesy of Fernanda Viégas and Martin Wattenberg (IBM Many Eyes). **168** Masaki Fujihata, *Beyond Pages*, 1995. Interactive installation. Courtesy of Masaki Fujihata. **169** Camille Utterback and Romy Achituv, *Text Rain*, 1999. Interactive installation. **170** John Maeda, *Tap, Type, Write*, 1998. Reactive graphics. Courtesy of the artist. **171** David Small, *Talmud Project*, 1999. Virtual reading space. **172** David Small and Tom White, *Stream of Consciousness/Interactive Poetic Garden*, 1998. Mulitmedia installation. © Webb Chappell. **173** Harwood, *Rehearsal of Memory*, 1996. CD-ROM. Courtesy of Harwood. **174** Noah Wardrip-Fruin, Josh Carroll, Robert Coover, Andrew McClain, and Ben 'Sascha' Shine, *Screen*, 2002–present. Collaborative playable media project. Courtesy of Noah Wardrip-Fruin, Josh Carroll, Robert Coover, Andrew McClain and Ben 'Sascha' Shine. **175** Natalie Bookchin, *The Intruder*, 1999. Online game. © Natalie Bookchin. **176** Natalie Bookchin, *Metapet*, 2002. Online game. © Natalie Bookchin. **177** Cory Arcangel, *Super Mario Clouds*, 2002–present. Handmade hacked Super Mario Brothers cartridge and Nintendo NES video game system, dimensions variable. Courtesy of Cory Arcangel. © Cory Arcangel. **178** jodi, *SOD*, 1999. Online game. Courtesy of jodi. **179** Feng Mengbo, *Q4U*, 2002. Online game. Courtesy of the artist. **180** Anne-Marie Schleiner, Joan Leandre, and Brody Condon, '*Shoot Love Bubbles'* from *Velvet-Strike*, 2002. Online game. **181** Josh On, *They Rule*, 2001. A map by a visitor to www.theyrule.net, which allows users to make maps of the interconnecting directories of the 2001 Fortune 100 companies. **182** Antonio Muntadas, *The File Room*, 1994. Installation at the Chicago Cultural Center, Chicago. **183** etoy, *Share-certificates*, etoy *CORPORATION*, 1999, etoy CORPORATION, #124. Courtesy of etoy. SHAREHOLDER Richard Zach. **184** 0100101110101101.org, http://0100101110101101.org, 2002. No Copyright 2002 0100101110101101.org. **185** Eduardo Kac, *Genesis*, 1999. Interactive transgenic work on the internet. Courtesy Julia Friedman Gallery, Chicago. **186** Natalie Jeremijenko, *OneTrees*, 2000. Cloned tree installation. **187** Marina Zurkow, Scott Paterson and Julian Bleecker, *PDPal*, 2003. Quicktime movie on Panasonic Astrovision screen, Times Square, New York. Courtesy of the artists. Photo © 2003 Cameron Wittig. **188** Q.S. Serafin with Lars Spuybroek, *D-Toren (D-tower)*, 1998–2004. Illuminated epoxy structure, questionnaire and website. Courtesy of the artists. **189** Julian Bleecker, *WiFi.ArtCache*, 2003. Custom device hardware and digital media. © 2003 Julian Bleecker, nearfuturelaboratory.com. **190** Teri Rueb, *Core Sample*, 2007. GPS-based interactive

sound walk (Spectacle Island, Boston Harbor), with corresponding sound sculpture (ICA Boston, Founders Gallery), 1200 × 40 (304.8 × 101.6), aluminium, steel, electric components. Sound design Ean White and Peter Segerstrom. Courtesy of the artist. **191** C5, *Landscape Initiative*, 2001–present. Media installation involving information visualization, database processing, sculpture and video projection. C5 Corporation: Joel Slayton, Amul Goswamy, Geri Wittig, Brett Stalbaum, Jack Toolin, Bruce Gardner and Steve Durie. **192** Usman Haque, *Sky Ear*, 2004. Helium balloons, infra-red sensors and LEDs. Usman Haque/Haque Design + Research Ltd. **193** Rafael Lozano-Hemmer, *Amodal Suspension*, 2003. Project for the opening of the Yamaguchi Center for Art and Media, Japan, featuring robotically controlled searchlights, mobile devices and website, accessible at www.amodal.net. Photo Archi Biming. **194** Giselle Beiguelman, *Sometimes Always/Sometimes Never*, 2005. Cell phone, Bluetooth, screen, variable dimensions. Courtesy ZKM (Media Museum). www.desvirtual.com. **195** Jenny Marketou, *Flying Spy Potatoes: Mission 21st Street*, Public Game, Poster with Super Agents, Eyebeam, 2005. Photos from Public Game with inflated red weather balloon and wireless spy cams. Poster design Nunny Kim. Courtesy of the artist. **196** Michelle Teran, *Life: A User's Manual (Berlin Walk)*, 2003. Video scanner, battery, antenna, found materials. Commissioned for the Transmediale05 Festival. **197** Michelle Teran, *Life: A User's Manual (Linz Walk)*, 2005. Video scanner, battery, antenna, found materials. Commissioned for the Ars Electronica Festival, 2005. **198** Ricardo Miranda Zúñiga, *Public Broadcast Cart*, 2003–6. Shopping cart outfitted with a dynamic microphone, mixer, amplifier, six speakers, mini FM transmitter and laptop with wireless card. Produced by Ricardo Miranda Zúñiga, funded by the Franklin Furnace and supported by thing.net. **199** Marko Peljhan, *Makrolab*, markIIex Campalto Operations, Venice Biennale, Campalto Island, Venice, June to November 2003. Mobile performance and tactical media environment. Courtesy of the artist. **200** Natalie Jeremijenko, *The Antiterror Line*, 2003–4. Networked microphones and database. Courtesy of the artist. **201** Konrad Becker and Public Netbase with Pact System, *System-77 CCR*, SPECTRAL-SYSTEM TYO ON 2005, Open Nature, NTT-ICC, Tokyo, 2005. Surveillance and tracking technologies. Courtesy of the artists. **202** Preemptive Media, *Zapped!*, 2006. Workshops, devices and activities. Courtesy of the artists. **203** Eric Paulos, *Participatory Urbanism*, 2006–present. Networked mobile personal measurement instruments. Courtesy of the artist. **204** Gabriel Zea, Andres Burbano, Camilo Martinez and Alejandro Duque, *BereBere*, 2007. Wireless device, video and audio systems, sensors, GPS. Courtesy of the artists. **205** Beatriz da Costa with Cina Hazegh and Kevin Pronto, *PigeonBlog*, 2006. Hybrid media. Courtesy of the artists. Photo © Susanna Frohman/San Jose Mercury News. All rights reserved. **206** Camille Utterback, *Abundance*, 2006. Interactive installation. Commissioned for the City of San Jose, CA by ZERO1. Courtesy of Camille Utterback. Photo Lane Hartwell.

**207** Rafael Lozano-Hemmer, *Voice Tunnel*, 2013. Large-scale interactive installation. Commissioned by Park Avenue Tunnel, NYC DOT 'Summer Streets', New York. Photo James Ewing. **208** Marie Sester, *ACCESS*, 2003. Public art installation, internet, computer, sound and lighting technologies. Ars Electronica, Linz, Austria. Photo Marie Sester. **209** Aram Bartholl, *Dead Drops*, 2010–present. Offline, peer to peer file-sharing network in public space. Courtesy DAM Gallery, Berlin and XPO Gallery, Paris. **210** John Craig Freeman, *Orators, Rostrums, and Propaganda Stands*, 2013. Augmented reality public art, Los Angeles County Museum of Art, California. Courtesy of the artist. **211** Will Pappenheimer and John Craig Freeman, *SFMOMA AR*, 2013. Augmented reality installation, re-imagining the Snøhetta Architect's museum expansion at San Francisco Museum of Modern Art. Screenshot collage. Courtesy of the artists. **212** Manifest.AR, *We AR in MoMA*, 2010. Uninvited augmented reality intervention at the Museum of Modern Art, New York. Courtesy Manifest.AR. **213** Tamiko Thiel, *Shades of Absence: Public Voids*, 2011. Augmented reality intervention, Venice Biennale, Piazza San Marco. © Tamiko Thiel. **214** Blast Theory, *Can You See Me Now?*, 2001–present. Interactive installation. © Blast Theory. **215** Golan Levin with Kamal Nigam and Jonathan Feinberg, *The Dumpster*, 2006. Interactive online Java applet, 640 × 480 pixels. Courtesy of the artists, Whitney Artport and Tate Online. **216** Antonio Muntadas, *On Translation: Social Networks*, 2006. Mixed media, variable dimensions. Courtesy of the artist (in collaboration with CADRE SJSU). **217** Warren Sack, *Agonistics: A Language Game*, 2005. Jpeg screenshot. Courtesy of the artist. **218** Annina Rüst, *Sinister Social Network*, 2006. Web, IRC, and VoIP Software Art and Installation. Courtesy of the artist. **219** Angie Waller, *myfrienemies.com*, 2007. Screen capture, website. Courtesy of the artist. **220** Paolo Cirio and Alessandro Ludovico, *Face to Facebook*, 2011. Mixed media, dimensions variable. Courtesy of the artists. **221** Ben Grosser, *Facebook Demetricator*, 2012–present. Web browser extension. Courtesy Ben Grosser. **222** Joe Hamilton, *Hyper Geography*, 2011. Website and video. Courtesy of the artist. **223** Scott Snibbe, *Philip Glass REWORK_APP*, 2012. Motionphone app for iPad. Courtesy Scott Snibbe. **224** Donato Mancini and Jeremy Owen Turner, with Patrick 'Flick' Harrison (536 Arts Collective), *AVATARA: Portrait of VanGo at Baby's Pool*, 2003. DVD, 72 minutes. **225** Donato Mancini and Jeremy Owen Turner, with Patrick 'Flick' Harrison (536 Arts Collective), *AVATARA: Fast Eddie Interviewed by Kalki at the Ozgate Entrance*, 2003. DVD, 72 minutes. **226** Eva and Franco Mattes aka 0100101110101101.org, *Annoying Japanese Child Dinosaur, Tohru Kanami*, 2006. Digital print on canvas, 91.4 × 121.9 (36 × 48). Courtesy of the artists. **227** Eva and Franco Mattes aka 0100101110101101.org, *13 Most Beautiful Avatars, Nyla Cheeky*, 2006. Digital print on canvas, 91.4 × 121.9 (36 × 48). Courtesy of the artists. **228** Will Pappenheimer and John Craig Freeman, *Virta-Flaneurazine-SL ©*, 2007. Digital still, 1425 × 1012 pixels. Will Pappenheimer and John Craig Freeman,

Rhizome Commissions 2007. **229** Goldin + Senneby, *Objects of Virtual Desire: Jade Lily's <3> Choker*, 2005. Choker in oxidized silver with 63 red spinels and green perspex, 11.5 (4½) diameter. Project by Goldin + Senneby, design by Jade Lily, reproduction by Malena Ringsell. **230** Goldin + Senneby, *Objects of Virtual Desire: Cubey Terra's Penguin Ball*, 2005. Inflatable PVC balls with inflatable penguins inside, 200 (78⅝) diameter. Project by Goldin + Senneby, design by Cubey Terra. **231** eteam, *Second Life Dumpster*, 2007. 300 dpi still, 15 × 9.17 (5⅞ × 3⅝). eteam, *Second Life Dumpster* project commissioned by Rhizome Commissions 2007–8. **232** Eva and Franco Mattes aka 0100101110101101.org, *Reenactment of Joseph Beuys' 7000 Oaks*, 2007. Synthetic Performance in Second Life. Courtesy of the artists. **233** Second Front, *Spawn of the Surreal*, 2007. Digital still. Courtesy of the artists. **234** Second Front, *Border Patrol*, 2007. Digital still. Courtesy of the artists, and Marcos Cadioli.